世界飛機系列 3

照飛機

世界機場攝影導覽

U0076745

CONTENTS

前言 ● 在國外機場拍飛機的樂趣

在國外拍飛機，可以看到日本看不到的各家航空公司和各個不同的機種，以及日本沒有的天空顏色和風景。在感受異國的空氣以及旅情同時，對著新鮮的被攝體按下快門的魅力…。

對在國外拍攝產生興趣是在我10幾歲時，眼睛看著月刊Airline和別冊，「世界上有好多自己沒看過、有著種種塗色的航空公司，也有許多不知道的飛機機種，以及從來沒看過設計方式的機場呀」，腦中盡是遙遠的國外，手則忙著一頁一頁地翻動書籍。

小學高年級時去過幾次羽田機場的觀景台；中學時代則是使用了青春18車票，以低費用旅行的方式，將羽田為基地，遠征過伊丹、福岡、名古屋等地的機場；到了高中時，定下目標就是國外的機場了。但是，住在老街社區裡的儉樸家庭，並沒有可以讓我去國外的財力，而且事實上從父母親到所有的親戚、朋友，去過國外旅行的人數是0。當然，那是個還沒有網路的時代，因此連怎麼辦理護照都不知道，自然也不懂得怎麼買機票。在當時，就像是要去月球一般的感覺了。

但是，「我想拍到日本看不到的，各式各樣的飛機！」。這個初衷讓我開始打工存錢，之後在高中一年級時，首度成功地挑戰了到國外去拍攝。當時，在洛杉磯機場感受到的國外空氣、從沒看過的航空公司、第一次見到的機種都令我感動，就此深深地被國外攝影的魅力所吸引。

在那之後就一直努力地打工，用存下來的錢每年出國一次拍攝。高中的3年之間，一共去過了美國、澳洲、英國、法國等國。但是，就因為全心全力投注在這方面，完全沒念書，學校也大都是翹課度過。興趣和念書難以兩立，學業成績自然是不言可喻。

說到這裡，我的重心到底是什麼呢？我要講的是，什麼都不知道的高中生，也可以只憑著「想拍攝各種不同的飛機」心情，成功地想出辦法到國外去拍飛機，而且得到了許多學校的課業無法學到的，極為珍貴的體驗。和當時相較之下，現在不但有網路，資訊也非常多，再加上到國外的機票也便宜了，因此建議各位不妨多多到國外去拍飛機，可以拓展見聞。藉著在國外看到的風景，接觸的飛機、航空文化等，飛機照片的作品也將更為厚實有力。而且，在當地的樂趣、感動，都將成為無以取代的美好回憶。

本書並不是解說全世界各地機場的拍攝景點，而是選擇日本可以直飛（也介紹了部分沒有直飛的機場）、可以在觀景台或航廈內，亦或是不必租車也可以到達的機場周邊拍攝景點來做介紹。都是出差或旅行時，可以順便而且又輕鬆拍攝到飛機的地點。

報名參加相機公司開設航空攝影教室的女性當中，也有人隻身前往國外拍飛機旅遊。只要顧慮好治安和拍攝狀況等事項來選擇地方，女性一個人也可以輕易地前往國外拍攝，因此只要你喜歡飛機，那不分男女老少都請務必挑戰一下。

此外，本書雖然根據筆者的經驗和最新的當地資訊解說，但世界局勢的變化、該國的治安情況，和周邊區域的關係等因素，可能讓書中標示的「可以拍攝」，一變而成為完全「不能拍攝」，這點還請各位諒解。

亞洲、大洋洲的機場

每座機場的拍攝環境不同
事前的調查和準備最重要

　　亞洲各國距離日本既近，短期休假也可以造訪；也有很多旅客為了轉機去歐洲和大洋洲而前來此地。尤其是首爾、台灣、香港等地，由於從日本出發，只需2～4小時的飛行就能到達，因此在機場時常可以看見日本觀光客的身影。這類亞洲區域裡有許多拍攝飛機的機場，可以在觀景台或登機門等地拍到飛機。

　　亞洲的機場裡，有許多日本的機場就拍得到的航空公司和機種，但新加坡和吉隆坡等距離日本比較遠的機場，則拍得到日本看不到的航空公司和機種，都是十分值得前往的地方。

　　但是，亞洲國家有些是社會主義，有些是資本主義等不同的體制，因此發展情況和治安狀況就會有所差異。也因此，在機場拍照時，必須先記住該機場是允許拍照，而且治安方面沒有什麼問題。

　　即使在同一個國家，但是機場不同情況也可能不一樣，因此應掌握住各個機場的情況，而不要以國家為單位。譬如，泰國的曼谷蘇凡納布機場設有觀景台（有玻璃帷幕），可以拍照（部分除外），但度假區的普吉島就禁止拍照，因此如果硬要拍照就很可能引起事端。書籍和網頁上雖也有介紹普吉島的相片，但圍籬上卻是設有禁止拍照的告示。底片機時代時，就曾有職業攝影師被保安抓到，而且被要求「拿出底片」。

　　此外對亞洲人而言，單眼相機是看來高貴的相機，在治安不佳的地方就可能成為被鎖定的對象，需慎重地行動。

　　另一方面，大洋洲治安既好，又有拍攝飛機的文化，算是容易拍攝的地區。

　　只是，由於距離較遠，旅費自然就會比較多，而且直飛的機場不多，但就算是這樣，仍然是造訪時值得嘗試拍攝飛機的地區。

Asia & Oceania

Hong Kong International Airport
Singapore Changi Airport
Suvarnabhumi International Airport
Kuala Lumpur International Airport
Jakarta International Soekarno-Hatta Airport
Taipei International Airport
Sydney (Kingsford Smith) Airport
Auckland International Airport

即使熟悉國外旅行
但在亞洲租車仍是NG

即使有過在歐美拍攝的經驗,在國外租過車,有信心可以開車的人,到了亞洲還是不行。除了像是中國等國家由於沒加入日內瓦公約,並不認可國際駕照開車之外,像是印度等地,更是摩托三輪車、機車、牛和大象(真的)都和汽車共用馬路,或是路上突然塌陷出現大洞,甚至逆向行駛也很常見等,國內的道路常識和情況,到了這些地方就可能完全派不上用場。

再加上治安不佳,交通標誌只有當地語言而看不懂等,開車門檻高的地方比比皆是。這些國家就請不要租車使用,搭乘計程車比較妥當。由於物價並不算高昂,因此請先思考是不是一定需要租車之後再進行行動。

以筆者自己的經驗為基準的話,可以租車使用的亞洲都市,就只有吉隆坡和泰國的地方都市。中國和越南、汶萊、印度、菲律賓、香港、澳門、台灣等地則絕對不租車來開。不租車改坐計程車也勉強可以的國家和都市,則有新加坡、韓國、曼谷等。

另一方面,澳洲和紐西蘭既可以使用國際駕照來開車,而且又和日本同為左側通行方向盤在右側,又是英文標誌,因此是國外駕駛的新手也容易克服的地方。想在機場周邊拍照看看的人,就可以租借租賃車前往外圍景點試試。

香港赤鱲角國際機場

全亞洲最大的貨機樞紐，適合拍攝貨機和中國的飛機
常會出現空氣不佳的情況則很可惜

適合拍照指數 ★★★★★

機場概要

1998年啟用的亞洲樞紐機場，取代1998年關閉的香港啟德國際機場，成為了香港空中的大門。建設時投下了巨額的資金，剷掉了部分島嶼填海造陸興建而成是這座機場的特徵，同時具有現代機場的特質，擁有現代化設計的機場大廈。

機場到香港中心區有專用的鐵道機場快線，到香港車站單程24分鐘，交通極為便利（車票費用為300元新台幣）。

航站大廈原來只有一棟，但由於報到櫃台不足，便在2007年啟用了二號客運大樓。這座航廈只提供出發報到櫃台和購物區，而沒有入境層。但是，在二號客運大樓辦好搭機手續後，還是要經過一號客運大樓下方前往登機門，結構複雜。

採用高天花板開放式空間的赤鱲角國際機場是亞洲的樞紐機場，和成田機場屬於競爭關係。香港是亞洲的金融中心，也是前往中國的門戶，飛航的航空公司年年增加。

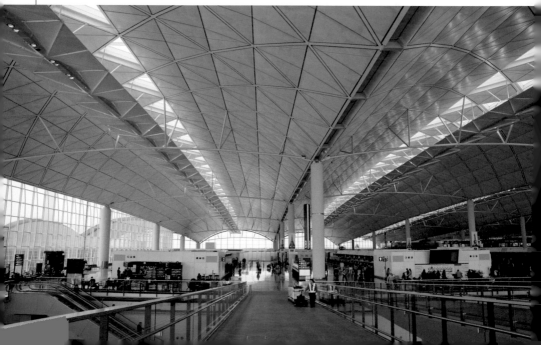

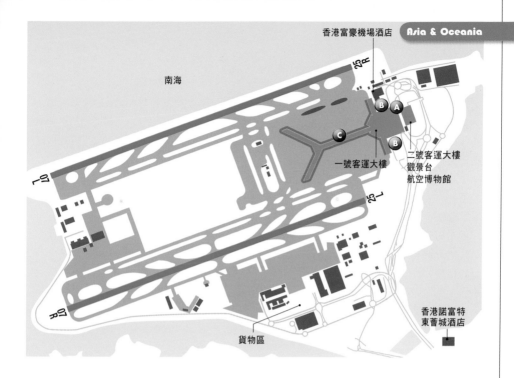

香港富豪機場酒店

南海

一號客運大樓

二號客運大樓
觀景台
航空博物館

貨物區

香港諾富特
東薈城酒店

主跑道的使用方法

在航廈的左右方有平行的主跑道，方位為07/25。主跑道2條都號稱是3,800公尺的長度，設計上是可以輕鬆提供大型貨機起降的長度。因此，有總部設在香港的國泰航空等多家航空公司飛航純貨機班次。現在已經超越了成田機場，成為亞洲最大的貨物樞紐機場。

在航廈南側靠近陸近的主跑道是RWY07R/25L，這一側設有貨物航廈，因此許多貨機在這條跑道起降。另一條在航廈北側，面對南海的主跑道則是RWY07L/25R。

主跑道的使用頻率方面，RWY07/25據判都是50%左右。主跑道的使用方法，基本上07是RWY07L為降落，而RWY07R則是起飛。25則基本上是RWY25R降落，RWY25L起飛。但是航班少時則不受此限，而貨機則大都在RWY07R/25L跑道降落。

二號客運大樓觀景台看向一號客運大樓。畫面後方是貨物區，背景的山可以搭乘空中纜車上去。但是，香港空氣不好視野差的日子很多，非常可惜。

香港赤鱲角國際機場

拍照和觀賞景點

 觀景台

二號客運大樓離境層的上方（6樓），美食街等所在的樓層北側，有座名為航空探知館的航空博物館（開放時間11:00～22:00），付了入館費（15港幣）後，搭乘電梯便可以前往大樓屋頂的觀景台。這個觀景台可以看到RWY25R進場飛機的最後進場模樣，可以使用200mm左右的鏡頭拍攝，但是降落觸地被飯店擋住了看不到。

另外也看得到海上的燈光區，只要有300mm以上的鏡頭，就可以拍到尾翼排排站的風景。貨機也會在RWY25L降落，此時背景會出現高樓大廈，能夠拍出十分有香港味道的照片。

使用RWY07跑道時，07R的起飛飛機可以用300～400mm等級的鏡頭拍到，但如果不是波音747或A340、波音777等級的飛機，則起飛位置偏高，則容易拍到機腹。

光線狀態方面，如果要拍攝RWY25R降落鏡頭，則應在上午拍攝；要拍RWY07R起飛的鏡頭，則以下午的光線是順光。

 門廊附近

由一號客運大樓出境層的門廊一帶，可以看到起飛的飛機，而靠陸地的RWY07R的起飛飛機與RWY25L的降落飛機，可以使用200～400mm等級的鏡頭拍攝。門廊處設有長椅，但因為吸煙區也

由觀景台以500mm的鏡頭拍攝由RWY07R跑道起飛的飛機。如果是飛往加拿大、緩慢上升中的A340，則可以拍到和貨物區機體交錯的畫面。光線有些頂光的感覺，夏天時午後的光線狀態會好轉，但要注意火熱的太陽。

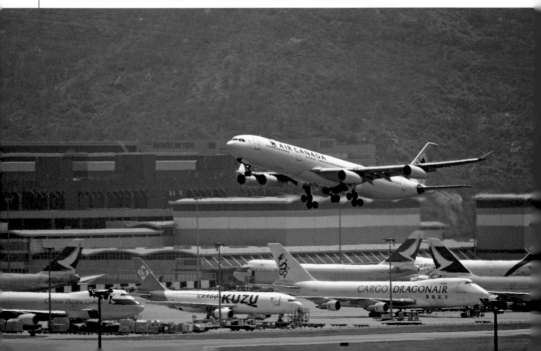

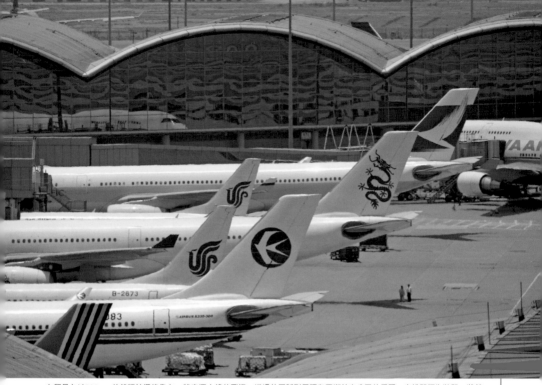

在觀景台以500mm的鏡頭拍攝停靠在一號客運大樓的飛機。機場的圓弧形屋頂和亞洲航空公司的尾翼一字排開極為壯觀。將鏡頭向右移一下，則拍得到在滑行道上滑行的飛機。

設在此地，討厭煙味的人就不適合了。

　　光線狀態在下午是順光，由RWY07R起飛的飛機，像是國泰的波音747等長程班次，就可以拍到背景是山的強有力起飛英姿。此處在構圖上和觀景台類似，但由於比觀景台更接近靠陸地的主跑道，在視野不會很好的香港拍攝時，拍到的飛機可以比觀景台拍的更清晰。但是，A320和波音737等級的飛機，由於拉起的時間較早，拍到機腹的機會會比較多。

　　另一方面，靠海側的門廊也可以拍到飛機，光線狀態是上午順光。像是由RWY25R降落的飛機和香港特有的雙層巴士拍在一張之類的，只要有想法就能拍出各種不同的圖像。此外，使用RWY07時，由於起飛的飛機幾乎不會使用這條跑道，因此靠海的門廊並不適合拍攝。

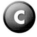 **航廈內部**

　　要辦理搭機手續進入航廈後，就是大大片的玻璃帷幕，可以盡情欣賞停機坪上的飛機。玻璃雖然有顏色，但顏色不會影響到數位相機的操作。

　　和主跑道距離較遠，有時受到太陽的影響，障礙物也多，條件不算很好，但滑行中和停機坪上的飛機都可以輕鬆拍攝。光線狀況部分，背對報到櫃台的右側上午，左側則下午是順光，航廈內可以拍到國泰航空飛機尾翼一字排開的畫面等別處拍不到的鏡頭。使用的鏡頭部分，只要有35mm～200mm就足夠了。

香港赤鱲角國際機場

衛星客運廊常有亞洲籍航空公司的大型飛機停靠，最近新加坡航空的A380也有飛航。稍微拉廣角些讓塔台和海也入鏡，或許就可以表現出香港的味道來。

推薦住宿處

機場飯店

　　位於一號客運大樓旁的香港富豪機場酒店，有著非常便捷的交通，但是住宿費用高昂的日數多是最大的問題。此外，由於飯店位於客運大樓內部，因此沒有任何客房可以看到飛機（筆者投宿時的印象）。住宿費用1晚約1萬元台幣左右，但有時候會有4000元左右的折扣價就可以住上一晚，因此如果可以低價住到，則在考量到前往市區的交通費和時間情況下，算是不錯的選擇。

香港諾富特東薈城酒店

　　能接受價格的話會是個很方便的飯店，筆者自己經常利用。飯店附設有購物中心，不但極為方便，也有許多機組人員入宿。飯店位於地鐵東涌（Tung Chung）站旁，距離機場約2.6公里，可以搭乘巴士或計程車前往機場。靠海的客房可以由窗戶看到飛機。

　　香港不論是機場周邊或中心區的飯店，住宿價格都較高。為了省錢而住到沒有窗戶的奇特飯店就可能懊惱不已，因此最好考慮好地鐵或巴士等交通工具後，再來慎選香港的飯店。

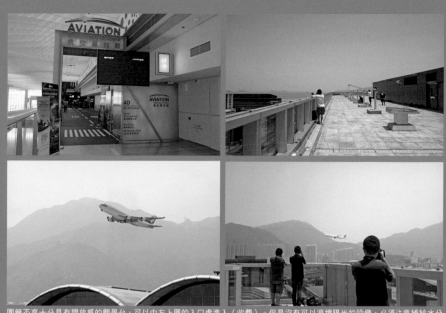

圍籬不高十分具有開放感的觀景台，可以由左上圖的入口處進入（收費）。但是沒有可以遮擋陽光的設備，必須注意補給水分和戴上帽子。

香港赤鱲角國際機場

由觀景台上使用300mm鏡頭，逆光拍攝在RWY07L降落後，離開主跑道的波音747。下午RWY07L這邊是逆光而RWY07R是順光，只要注意曝光就兩邊都可能拍攝。

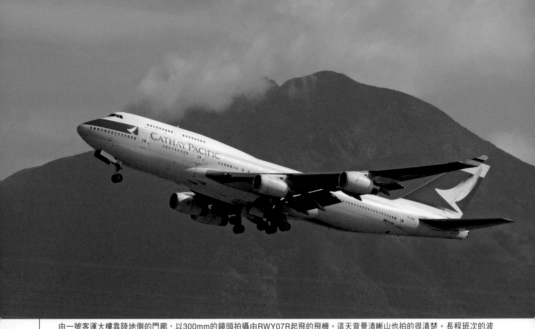

由一號客運大樓靠陸地側的門廊，以300mm的鏡頭拍攝由RWY07R起飛的飛機。這天背景清晰山也拍的很清楚。長程班次的波音747-400型飛到了背景是山頂的位置。

周邊拍攝情況與可能問題

台灣很容易前往的香港，航廈之外還有其他能拍攝的地點，但必須搭巴士前往，而且碰到不會說國語的人也很麻煩。筆者曾試過在貨物區拍攝，也曾搭船到陸地側的對岸爬上山來拍攝，都沒有發生過任何問題。

季節

基本上是高溫多濕的香港，夏天有颱風的可能性，最佳季節一般說是11月～2月。但不管什麼時候去，空氣都不好而霧霧地，很不容易碰到視野良好的日子，可說是很難拍到藍天背景的地方。

由於多雲的日子多，雖然可以不必在意光線狀態，但要記住也很難拍到空氣清爽的優質相片。

陰天時就無關乎光線狀態了。在航廈內隔著玻璃用300mm拍攝的，是白天靜止而不容易拍到的南非航空A340-600型機。此外，還有肯亞航空和衣索比亞航空等非洲的航機停靠，是個不錯的拍攝點。

目標

　　由於赤鱲角是國泰航空的大本營，因此除了可以拍攝國泰航空的各個機種之外，還可以拍到香港港龍航空、香港航空、香港華民航空等不同航空公司的飛機。更由於香港是亞洲的貨物樞紐機場，TNT、泛亞班拿（Panalpina）、UPS的波音747-400F型，以及阿提哈德航空（Etihad Airways）等的貨機都會飛來，可說是適合拍貨機的機場。此外，也有許多台灣和中國的航班可以拍攝。

航廈內有和門廊與觀景台截然不同的角度，可以隔著玻璃拍攝。航廈內可以退後一些，將搭機乘客的背景入鏡也是很好的拍法。

主要的航空公司

客機 ◉俄羅斯航空 ◉加拿大航空 ◉中國國際航空 ◉法國航空 ◉香港華民航空 ◉印度航空 ◉模里西斯航空 ◉紐西蘭航空 ◉新幾內亞航空 ◉亞洲航空 ◉ANA ◉韓亞航空 ◉曼谷航空 ◉孟加拉航空 ◉英國航空 ◉國泰航空 ◉宿霧太平洋航空 ◉中華航空 ◉中國東方航空 ◉中國南方航空 ◉達美航空 ◉港龍航空 ◉以色列航空 ◉阿聯酋航空 ◉衣索比亞航空 ◉長榮航空 ◉斐濟航空 ◉芬蘭航空 ◉印尼航空 ◉香港航空 ◉香港快運航空 ◉日本航空 ◉濟州航空 ◉捷星航空 ◉肯亞航空 ◉翠鳥航空 ◉KLM ◉大韓航空 ◉德國漢莎航空 ◉馬來西亞航空 ◉曼達拉欣豐虎航 ◉華信航空 ◉尼泊爾航空 ◉泰國東方航空 ◉巴基斯坦航空 ◉菲律賓航空 ◉澳洲航空 ◉卡達航空 ◉汶萊皇家航空 ◉約旦皇家航空 ◉沙烏地阿拉伯航空 ◉上海航空 ◉深圳航空 ◉新加坡航空 ◉南非航空 ◉斯里蘭卡航空 ◉泰國國際航空 ◉老虎航空 ◉土耳其航空 ◉聯合航空 ◉越南航空 ◉維珍航空 ◉廈門航空

貨機 ◉艾克特航空ACT Airlines ◉俄羅斯航空 ◉中國國際航空 ◉法國航空 ◉模里西斯航空 ◉空橋航空公司 ◉ANA ◉韓亞航空 ◉亞特拉斯航空 ◉英國航空全球貨運 ◉義大利貨運航空 ◉盧森堡貨運航空Cargolux Italia ◉國泰航空 ◉中華航空DIIL ◉港龍航空 ◉以色列航空 ◉阿聯酋航空貨運Emirates SkyCargo ◉衣索比亞航空 ◉阿提哈德航空 ◉長榮航空 ◉長青國際航空 ◉聯邦快遞航空 ◉銀河航空 ◉香港航空 ◉卡利塔航空Kalitta Air ◉大韓航空 ◉德國航空貨運Lufthansa Cargo ◉馬丁航空 ◉MAS貨運 ◉日本貨物航空 ◉保羅貨運航空Polar Air Cargo ◉卡達航空 ◉沙烏地阿拉伯航空 ◉新加坡航空 ◉Southern Air ◉土耳其航空 ◉UPS

SIN 新加坡樟宜國際機場

以亞洲樞紐為目標建成的最早的巨大機場
除了3處航廈之外，海灘和公園都能夠拍攝

適合拍照指數 ★★★★★★

機場概要

新加坡以亞洲的金融都市聞名國際，而他的空中門戶就是樟宜國際機場。近年來新的航廈一一興建，規模不斷擴充，2008年時第3航廈啟用。2013年時廉價航空用的航廈拆除，現正進行第4航廈的興建工程。

樟宜機場是國人轉往大洋洲和其他亞洲各地與非洲的便捷機場，航廈內不但有各種貴賓室和購物中心，還設有泳池和花園等娛樂設施等齊全的設備，是個

得到許多大獎肯定，風評極佳的機場。

新加坡原本就國土狹小，面積和東京23區相當，約比台北市大不到3倍；而且沒有國內線也是特色之一。機場位於市中心東北方約17公里處，不但可以搭乘捷運（MRT）進入，搭計程車也不會太貴。

樟宜機場的拍攝狀況因航廈而異，各個航廈基本上都可以隔著玻璃帷幕拍攝。航廈之間有無人駕駛的輕軌列車定時運行，不論是出境前或出境後都可以搭乘輕軌列車移動。

新穎而寬闊的新加坡航空專用第3航廈剛完工不久。地下室設有美食區和多家24小時營業的店家，轉乘上非常方便。但是，除了限制區域之外沒有可供拍攝的地方，最好及早報到後開始拍攝。

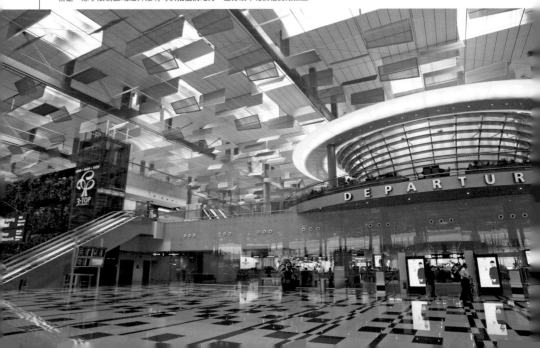

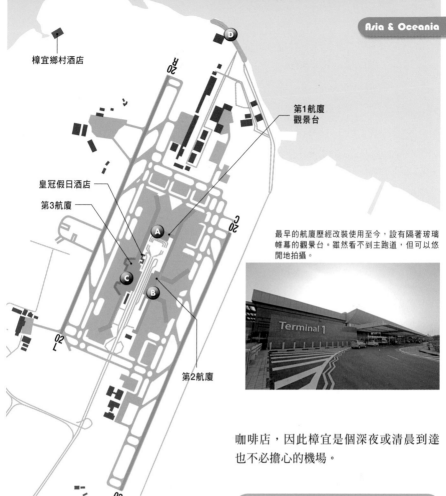

樟宜鄉村酒店

第1航廈
觀景台

皇冠假日酒店

第3航廈

A

C

B

第2航廈

最早的航廈歷經改裝使用至今，設有隔著玻璃帷幕的觀景台。雖然看不到主跑道，但可以悠閒地拍攝。

咖啡店，因此樟宜是個深夜或清晨到達也不必擔心的機場。

主跑道的使用方法

此外，新加坡的安全檢查是在各個登機門進行，和國內統一在出境時檢查的方式不同，因此每個登機門在出發前1小時左右才會開放。轉機時或提早報到時，請記得要在登機門之外的地方拍攝。

航廈內設有許多美食區，提供新加坡、馬來西亞的菜色，以及泰國菜、日本料理等，都可以較低的金額吃到。其中最推薦的是第3航廈入境層樓下的大型美食區，就像是街上攤販一般的感覺，可以吃到形形色色的菜色。此外，還設有便利商店和

樟宜機場在航廈外側有2條平行的主跑道，西側是RWY02L/20R，東側是RWY02C/20C。東側的主跑道名稱有個表示「中央」的「C」字，這是再靠東側被森林擋住而看不到的位置上有座新加坡空軍基地，該處有另外一條平行跑道的緣故，因此才以「中央」來表達。

主跑道的使用方法上，原則上吹南風時使用RWY20；降落使用RWY20R，而起飛則使用RWY20C，但是起降航班量不大時也有例外。

新加坡樟宜國際機場

在第1航廈玻璃帷幕後使用200mm鏡頭拍到滑行中的Valu航空班機。這天因為天候不佳，因此只在航廈內拍攝而沒有去其他拍攝點。

由第1航廈出發時隔著玻璃以100mm拍攝而成。獅子航空大都使用在國內看不到的波音737-900ER型飛航，是個不錯的拍攝機會。

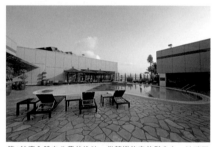

第1航廈內設有收費的泳池，供轉機旅客放鬆身心。池畔可以看到飛機，因此除了相機之外還需要帶泳衣。

拍照和觀賞景點

 第1航廈

中華航空停靠的第1航廈，設有樟宜機場內唯一的觀景台，由報到樓層（2樓）搭乘電梯到3樓，就可以在後方看到設有玻璃帷幕的觀景台了。觀景台約可以看到使用第1航廈飛機的半數，此處的左右是主跑道，因此起飛降落都在遠處，基本上拍攝的就會是滑行和進出停機坪時的影像；有300mm左右的鏡頭就足夠拍攝了。

此處看到的飛機，大多是捷星航空、獅子航空和亞洲航空的，但時間對上時，也可以拍到緬甸航空或不丹的皇家不丹航空（Druk Air）的飛機。另外，玻璃雖然有顏色，但還是數位相機可以處理的範圍之內。

出境後在登機門附近也可以隔著玻璃拍攝，但位於赤道的光線狀態可能是頂光，並不好拍攝。機身的方向就會改變光照的位置，在滑行階段中當光線照到的那一瞬間按下快門，可以拍出較好的照片。

B 第2航廈

部分新加坡航空班次、印度航空、汶萊皇家航空、ANA等航空公司使用的第2航廈裡,在通過出境審查之後,才有可以清楚看到飛機的場所。雖然3樓設有專為航空迷製作,名為航空展示廳的小型展示室和資訊區,但面向停機坪和跑道的一側都是雙層玻璃,並不適合拍攝。因此,如果要在這座航廈拍攝,就必須辦完出境手續之後才適合。

航廈內雖然也隔著玻璃,但除了登機門突出的地方之外,其他地方都能夠看遍

RWY02C/20C跑道,而且3樓有名為向日葵花園的室外庭園,這裡雖然也是隔著玻璃,但可以用50～200mm左右的鏡頭拍攝。由於種的是向日葵,因此可以拍攝帶入向日葵的畫面,也拍得到成排尾翼的景象,但主跑道方面則因為指狀長堤式的空橋擋住而看不到。光線的狀態在空橋附近和航廈看往跑道方向時下午是順光。此外,玻璃的顏色是數位相機可以處理的範圍之內。

由指狀長堤式空橋,使用RWY20C時降落飛機要抓的是脫離跑道的時機,而起飛的飛機則可以在眼前看到升空的景象。使

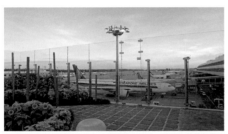

屋頂的向日葵花園正如其名,盛開著向日葵。將花入鏡的拍攝方式有其難度,但停靠中的飛機,可以用50～100mm左右的鏡頭隔著玻璃拍攝(圖下)。主跑道被建築物擋住不易拍攝。

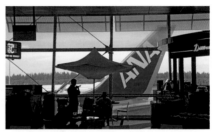

在第2航廈內看到了ANA的尾翼。就這樣拍的話沒什麼意思,因此退後幾步讓咖啡廳同時入鏡。這種拍法不只有拍機身,也是航廈內才拍的出來的照片。

由向日葵花園隔著玻璃以標準鏡頭拍攝而成。我搭乘的班機是第3航廈出發往成田的班機,但黃昏時先報到之後移動到第2航廈先享受了拍攝的樂趣。

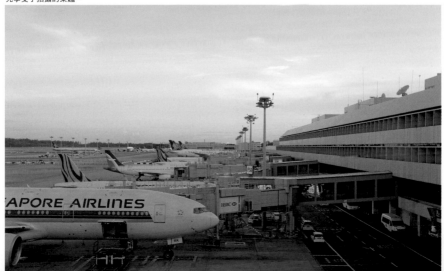

新加坡樟宜國際機場

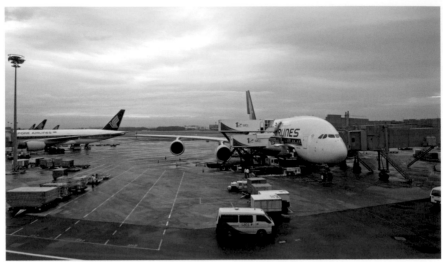

搭乘A380之前以35mm鏡頭拍攝。只要人在這裡，新加坡航空的飛機就可以拍的過癮，最適合SQ迷來拍攝。抵達時因為還需領取行李等，能夠拍攝的時間不多，因此在轉機出發時好好拍攝。

第3航廈還拍得到A380排排站的畫面。筆者由日本出發前往紐西蘭或澳洲時都會在新加坡轉機，趁著長長的轉機空檔盡情享受拍攝的樂趣。

樟宜機場的塔台（右）和外觀特異的皇冠假日酒店（左）。這家酒店住宿費用偏高，但部分客房看得到飛機。深夜清晨抵達時住在這裡，再由客房拍攝也是方法之一。

用RWY20C跑道時，觸地後的降落飛機會可以拍到正前方通過，起飛的飛機也可以拍到滑行時的影像。鏡頭以150mm～250mm為宜。

 第3航廈

主力是空中巴士A380的新加坡航空主要使用的第3航廈，只要上到3樓，就可以在報到之前的公共區域裡看到飛機。只是可惜的是，在雙層玻璃的阻擋之下，稱不上是適合拍照的地點。

但是在出境後的區域裡，就可以隔著玻璃看到RWY02L/20R跑道，上午時光線狀態良好，可供拍攝。機場內面對主跑道的拍攝點裡，此處可說是最好的地方。

使用RWY20R跑道時，用200～300mm左右的鏡頭，就可以拍到降落後由跑道進入滑行道的飛機；RWY20R起飛的飛機，也可以用300mm左右的鏡頭拍到。相反地，使用RWY02L時則可以拍到飛機觸地滑行的鏡頭。

 渡輪大樓附近的公園

從樟宜鄉村酒店步行約10分鐘去到東北海岸旁的區域時，就可以到達RWY20R跑道的盡頭。這是機場外唯一可以輕鬆抵達的拍攝點，使用廣角鏡頭可以把海也一起拍進去，而使用100～250mm左右的鏡頭，則可以拍到賞機照。

此處還可以看到遠方向RWY20C降落中飛機，但由於陽光強烈，不容易拍到好畫面。只要在海灘上移動位置，則上午下午都可以有良好的光線供拍攝。但是上午可以拍照的地點旁就是新加坡部隊的渡輪碼頭，需注意，因為鏡頭絕對不可以朝向軍事設施的緣故。此處可以拍攝飛機，但筆者在2013年造訪此處拍攝時，卻數次被軍方的安全人員詢問，「為什麼一定要在這裡拍攝？請讓我們檢查影像」等。如果不擅長說英文，那最好避開這裡別來拍照。

但是，下午是順光的各個拍攝點就都不會有問題了。

推薦住宿處

樟宜機場
皇冠假日酒店

樟宜機場內部設有過境機場，但只有在樟宜過境的旅客才可以投宿，因此並不適合想在新加坡享受拍飛機樂趣的人。

翻騰上晴空的白雲以及海。在非常新加坡的天空中，SQ的A380型客機降落。海灘下午是順光，使用35mm左右的鏡頭就可以拍到像這樣的畫面了。

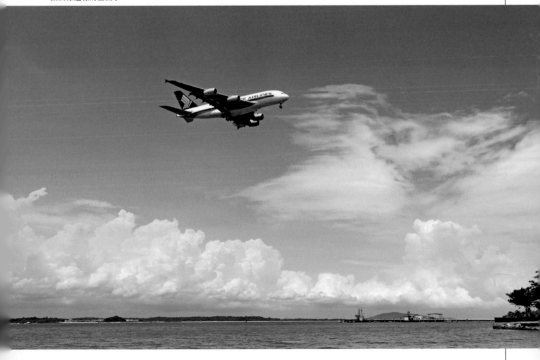

樟宜機場有許多罕見的亞洲籍航空公司飛航。當地的廉價航空虎航（左上），旁邊是印尼飛來的獅子航空特別塗色版737-900ER（右上），新加坡航空旗下的勝安航空，加上偶而會飛來的馬來西亞海王星航空727-200F等。在亞洲的機場裡，樟宜是個拍起照來很愉快的機場之一。

Singapore Changi Airport

當想要入境新加坡去中心區逛逛，或是搭乘深夜班次到達新加坡時，鄰接第3航廈的皇冠假日酒店就是很方便的選擇。住宿費用稍高，但靠航廈那邊的客房裡有可以拍到飛機的房間，在check in時可以向櫃台要求安排。

樟宜鄉村酒店

位於靠近RWY20R跑道的飯店，由機場搭計程車約15分鐘可到。簡單的客房約5000元台幣就可以住到，附近又有夜市和便利商店，非常方便。要前往RWY20R時，只需步行10分鐘，因此如果去新加坡是為了拍飛機的話，這裡是最適合的飯店。

周邊拍攝情況與可能問題

RWY02附近雖然也有可以拍攝的地點，但有的是不容易到達，也有的是倉庫街的公園等，找不到適合拍攝的地點。此外，機場周邊有雙層的鐵絲網，而且到處都掛著畫有「進入鐵絲網中或靠近鐵絲網時就會開槍射擊」圖畫的標誌，因此絕對不能靠近鐵絲網。但是，截至目前還沒有聽說過遠離鐵絲網拍攝而被逮捕的情況。

新加坡的治安非常良好，計程車也可以放心搭乘，因此只要遵守規則不逞強，就可以享受到拍攝的樂趣。

季節

11月到1月的雨季期間多陰天；相對地，2月到10月的乾季則天氣良好，是適合拍攝的季節。但是中午和下午經常可能發生熱帶特有的風暴。天空一下子暗下來，接著就是一陣強風驟雨，因此需要注意天空的變化。要進行室外的拍攝時，請記得在相機包裡帶一把折疊傘。

目標

第一個要注意的是新加坡航空的A380等各型飛機，星航的貨機也有一拍的價值。此外，新加坡航空旗下的勝安航空，以及以樟宜機場為樞紐機場的捷星航空也值得一拍。

班次眾多的亞洲航空，除了本家的馬來西亞亞洲航空之外，還有泰國亞洲航空、菲律賓亞洲航空等的飛機，可以將焦點放在機頭的國旗部分來拍攝。亞洲航空還有很多特色塗色，都值得注意。

此外，還可以拍到不會飛到台灣的印尼航空、馬來西亞航空的波音737等級客機。以樟宜為樞紐機場的廉價航空虎航，也展示了新的塗裝，最新虎航旗下的印尼曼達拉欣豐虎航也飛航樟宜。

印度籍的飛機有捷特航空（Jet Airways）和印度航空的A320等機型飛航樟宜，印度的機場基本上是禁止拍照的，樟宜機場就是最好的拍攝地點。

主要的航空公司

客機 ●中國國際航空 ●法國航空 ●香港華民航空 ●印度航空 ●澳門航空 ●模里西斯航空 ●新幾內亞航空 ●塞席爾航空 ●亞洲航空 ●ANA ●韓亞航空 ●曼谷航空 ●Betavia ●成功航空Berjaya Air ●孟加拉航空 ●英國航空 ●國泰航空 ●宿霧太平洋航空 ●中華航空 ●中國東方航空 ●中國南方航空 ●達美航空 ●阿聯酋航空 ●阿提哈德航空 ●長榮航空 ●芬蘭航空 ●飛螢航空Firefly ●印尼航空 ●海南航空 ●香港航空 ●印尼亞洲航空 ●日本航空 ●捷特航空 ●捷星航空 ●捷星亞洲航空 ●KLM大韓航空 ●德國航空 ●馬來西亞航空 ●曼達拉欣豐虎航 ●緬甸航空 ●菲律賓航空 ●PAL Express ●澳洲航空 ●卡達航空 ●Republic Express航空 ●汶萊皇家航空 ●沙烏地阿拉伯航空 ●勝安航空 ●新

加坡航空 ●酷航Scoot ●斯里蘭卡航空 ●Sriwijaya Air ●泰國亞洲航空 ●菲律賓虎航 ●泰國航空 ●虎航 ●俄羅斯洲際航空 ●土耳其航空 ●聯合航空 ●惠旅航空Valuair ●越南航空 ●廈門航空

貨機 ●AeroLogic ●韓亞航空 ●盧森堡貨運航空 ●國泰航空 ●中華航空 ●中國貨運航空 ●長榮航空 ●聯邦快遞航空 ●KLM ●大韓航空 ●德國航空貨運Lufthansa Cargo ●馬丁航空 ●MAS貨運 ●日本貨物航空 ●TNT航空 ●新加坡航空 ●金鵬航空 ●Transmile Air Services ●Tri-MG Intra Asia Airlines ●UPS

曼谷蘇凡納布國際機場

東南亞最新的大型機場
機場外圍的飯店可以拍到飛機

適合拍照指數 ★★★★★

機場概要

　　原為曼谷空中大門的廊曼國際機場極為擁擠，由於距離市中心近而難以再擴大，因此2006年時在曼谷郊區建設完成的新門戶，便是蘇凡納布國際機場。這座機場是將位於曼谷中心區以東約30公里處的沼澤填實建造而成，為了爭取成為亞洲的樞紐機場，完成之後成為集2條主跑道、巨大的航站大廈，以及泰國航空的營運維修功能於一身的大型機場。

　　由世界著名的機場建築設計師Helmut Jahn設計的航站大廈，是座玻璃帷幕建構的圓形設計，像是個未來太空基地般的外形。登機門一帶和轉機區附近等，在安全檢查之後的管制區域裡可以隔著玻璃拍攝，但主跑道大都看不到，而且部分玻璃還貼上了遮光紙，或是玻璃顏色較深，因此需注意。另外，由於機場的清潔工作不夠徹底，玻璃不乾淨等，拍攝環境絕對稱不上良好，但也不是完全不可能拍攝。

登機廳使用了許多玻璃，是座像是未來的太空基地般的橢圓形設計。隔著這些玻璃也有可以拍攝的地點，但清潔工作不夠徹底，不慎選場地可能拍出的就是髒髒的畫面。

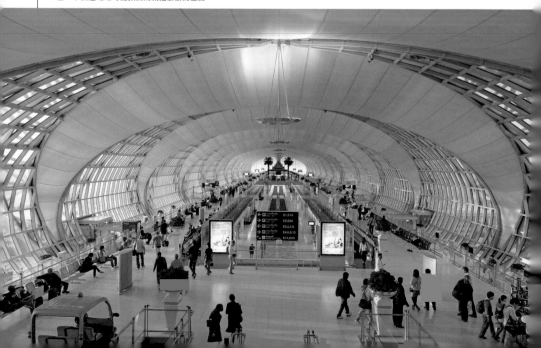

Grand Inn
Come Hotel

19R

19L

01L

航廈
門廊

航廈
觀景台

B

B

A

01R

季節

最好的拍攝季節在11月到3月的乾季，濕度也低。這個季節台灣香港氣溫較低，因此曼谷的熱非常舒適，而且紫外線沒有夏天強，不至於有灼熱的感覺。而且12月～2月之間，會有來自酷寒俄羅斯的大量包機飛來。

另一方面，4月到10月是雨季，但雨季並不是一整天都會下雨的意思，而是短時間的驟雨感覺。只是因為濕度高，拍到晴朗天空的可能性不高。另外，這段時期會有灼熱的陽光，因此並不是專程前往拍照的良好時期。

由觀景台上以300mm鏡頭拍攝滑行中的泰航A330客機。雙層玻璃加上右上角略被柱子擋住，稱不上是良好的拍攝環境。但在一航區域裡能夠看到飛機的地方不多，條件不好也只能接受了。

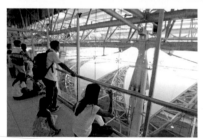

觀景台的氛圍悠閒。免費入場而且有空調，因此考慮到炎熱而多濕的夏天到外圍拍攝的情況時，這裡還算是不錯的拍攝點。

以300mm鏡頭拍攝滑行中的奧地利航空波音777客機。由於機場大都使用左側跑道降落，右側跑道起飛，因此許多滑行中的飛機會經過眼前。

主跑道的使用方法

主跑道RWY01L/01R和RWY19L/19R，在航廈兩側呈南北向平行配置。主跑道的使用方法是，吹北風時降落多使用RWY01R，起飛則多使用RWY01L，但起降班次較少時，則二側的跑道都可能會用上。

吹南風時，則降落多使用RWY19R，起飛則多使用RWY19L，但在起降班次少的時段不在此限。

風向的比例上，南北風各占5成左右，冬天多使用RWY01，夏天時則多用RWY19。

拍照和觀賞景點

 觀景台

航站大廈的頂樓設有免費的室內觀景台，旁邊設有餐廳。但是看到地圖就會知道，只有左右航廈之間的一小部分才看得到飛機，再加上雙層玻璃以及柱子等擋住。不過只要注意柱子的位置，就可以拍攝到滑行中和進入主跑道時的飛機。

在這裏，可以拍到所謂的賞機照片，以

及將很有設計感的航廈帶入鏡頭裡的照片。但是，由於此處夾在左右航廈的空橋之間看不到主跑道；相對地，正面的滑行道上有較多的飛機經過，所以也不會太無聊。

另外，雖然玻璃有些顏色，但還在數位相機可以因應的範圍之內。除了很小的飛機之外，使用300mm左右的鏡頭就足夠拍攝了。

出境層設有全家等便利商店，樓下還有美食區。低廉的價格就可以吃到泰國食品，甚至連拉麵都吃得到。

B 航廈門廊

距離飛機比較遠，但從航廈前的門廊，可以用400mm左右的鏡頭，拍到RWY01R跑道起飛的飛機。光線狀態方面，上午是順光。由於飛機會從航廈陰影中突然衝出來，拍攝環境稱不上良好，但適應之後就可以拍得到。此外，使用大型飛機的長程班次，由於需要較長的距離才能拉起，用400mm可能會嫌遠了些（超過400容易出現蜃景）。若是波音737或757等級的飛機，此處就是很好的拍攝點。

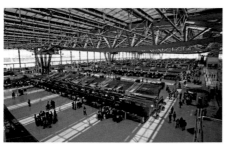

由航廈觀景台附近俯瞰報到櫃台的模樣。觀景台高度近天花板，因此夏天時就算室內溫度都可能會升高，但靠停機坪和靠內部的視野都極好。

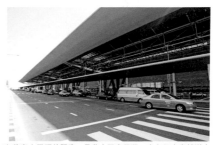

有著寬大屋頂的門廊。曼谷人開車很猛，走在行人穿越道上也必須小心。此處可以拍攝，但有警察駐守，最好避免太誇張的拍攝方式。

由門廊以400mm鏡頭拍到RWY01R起飛的飛機。主跑道被建築物擋住，因此會出現飛機突然竄出來的情況，因為氣溫很高也可能會出現蜃景的現象。此處最好用連拍方式多拍幾張。

曼谷蘇凡納布國際機場

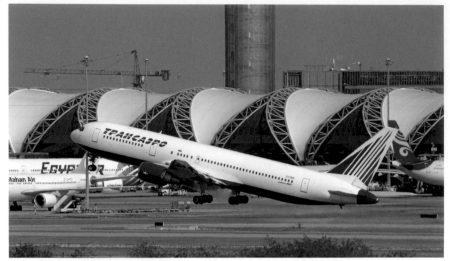

以400mm鏡頭拍攝俄羅斯洲際航空的波音767-300。下午的光線狀態，由飯店可以順光拍攝。尤其是冬季，不但是天氣穩定，而且俄羅斯有大量包機飛來，是很好的標的。

Grand Inn Come Hotel是華人開設的飯店，早餐提供的是中式早餐，而且在機場邊可以低廉價格住宿，更是極富魅力。走到路對面就有便利商店，治安情況也不錯。飯店員工可能有人英文程度不佳，但服務態度親切。

Airport View的客房最迷人的地方就是可以從窗口拍照。飯店內開有空調，只需在拍照時開窗，就可以舒適地一直拍到黃昏；而且下雨也不必擔心。筆者只要去曼谷，一定選擇這家飯店連續投宿幾天。

推薦住宿處

Grand Inn Come Hotel

　　曼谷機場的航廈內並不太適合拍攝，但卻有可以在客房內拍飛機的飯店。飯店位於航廈西側，靠近RWY01L/19R跑道中間位置的Grand Inn Come Hotel。

　　除了可以在航廈入境口的飯店介紹中心訂房之外，也可以經由網路預約。推薦的客房是「Airport View Suite Room」，雖然名稱是豪華級的客房，但價格卻並不昂貴，換算成台幣約1500～2000元左右，也有接送機的服務。客房的光線狀態下午是順光，因此可以早些check in，在房間內享受拍照的樂趣。

　　由此處幾乎可以看到機場的全貌，但距離主跑道有些遠，因此會有蜃景的可能，前方有草木，按快門時也需要抓住時機避開。尤其是ATR等的小型客機，由於機身本來就小，更容易被草木擋住，需

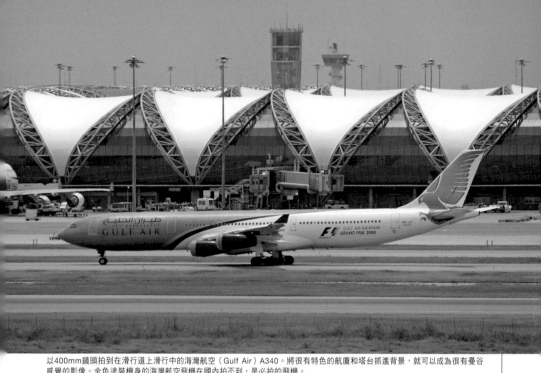

以400mm鏡頭拍到在滑行道上滑行中的海灣航空（Gulf Air）A340。將很有特色的航廈和塔台抓進背景，就可以成為很有曼谷感覺的影像。金色塗裝機身的海灣航空飛機在國內拍不到，是必拍的飛機。

曼谷蘇凡納布國際機場

以400mm鏡頭拍到降落在RWY01R跑道，木炭灰的塗色博得高人氣的皇家約旦航空A330。主跑道前有樹林，有時候會擋住機身，需要注意按下快門的時機。

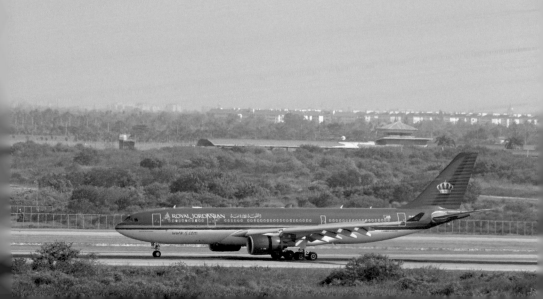

泰國航空以及東南亞國籍的航空公司、中東非洲的飛機數量很多也是曼谷的魅力之一。以色列航空的波音747-400（左上）、肯亞航空的767-300（右上）、泰國航空旗下廉價航空泰國微笑航空的A320（左下）、柬埔寨飛航定期航班的吳哥航空ATR72（右下）等，都可以在飯店拍到。

注意。使用的鏡頭部分，大型機為200～300mm、小型機則以400mm較適合。

此外，雖然中、小型機大都會在飯店正前方拉起，但長程路線的大型機，則需要滑行相當的距離才會拉起，因此要拍攝飛機懸空的影像時，將會在相當遠距離之外。如果將航廈和塔台抓進背景中拍攝，就可以拍出很有曼谷感覺的影像。

周邊拍攝情況與可能問題

在曼谷機場外圍拍攝時，可能會有警察進行盤查或警告，但有時候碰到了警察或安全人員時也可能完全沒事。只要能夠確切說明是在拍飛機，就是個不會很神經質、很OK的拍攝地。

但是，筆者2013年在RWY01L跑道頭拍攝時，河對面有個穿著便服的人對著我大聲（泰語）地說話，不知道是那個地方不能拍照還是禁止攝影，我並不知道。由於那一帶都沒有禁止攝影的告示，因此到現在我還是不清楚那位男性到底說了什麼。

目標

蘇凡納布機場數量最多的泰國航空飛機裡，在台灣拍不到的A300和泰國微笑航空（泰航旗下的短程廉價航空）的A320都拍得到，同時像是每架飛機塗色都不相同的曼谷航空飛機、寮國、柬埔寨、緬甸等鄰近各國的中小型航空公司，以及冬季會由俄羅斯大量飛來的俄羅斯洲際航空、Nordwind Airlines、i-Fly、UTair等罕見航空公司的飛機也都拍得到。其他諸如捷特航空和海灣航空、孟加拉航空、皇家

約旦航空、衣索比亞航空、肯亞航空等，來自印度和中東、非洲航空公司的飛機班次也多，是十分值得拍攝的對象。

曼谷距離印度不算很遠，因此印度籍航空公司的班機也多，波音737等級的飛機也經常可見。圖為捷特航空的飛機，其他還拍得到尾翼塗裝十分亮麗的印度航空快運等飛機。

主要的航空公司

客機 ●俄羅斯航空 ●烏克蘭空中世界航空Aerosvit Airlines ●阿斯塔納航空Air Astana ●柏林航空 ●中國國際航空 ●法國航空 ●香港華民航空 ●印度航空 ●印度航空快運 ●波蘭義大利航空 ●澳門航空 ●馬達加斯加航空 ●亞洲航空 ●ANA ●亞洲大西洋航空Asia Atlantic Airlines ●韓亞航空 ●奧地利航空 ●曼谷航空 ●孟加拉航空 ●Bismillah航空 ●Blue Panorama航空 ●英國航空 ●泰國商務航空 ●國泰航空 ●宿霧太平洋航空 ●中華航空 ●中國東方航空 ●中國南方航空 ●達美航空 ●不丹皇家航空 ●埃及航空 ●以色列航空 ●阿聯酋航空 ●衣索比亞航空 ●阿提哈德航空 ●長榮航空 ●芬蘭航空 ●立陶宛航空包機 ●印尼航空 ●GMG航空 ●海灣航空 ●海南航空 ●Happy Air ●香港航空 ●印尼亞洲航空 ●伊朗航空 ●日本航空 ●濟州航空 ●Jet Asia Airways ●捷特航空 ●捷星航空 ●捷星亞洲航空 ●真航空 ●肯亞航空 ●KLM ●大韓航空 ●科威特航空 ●寮國航空 ●德國航空 ●馬來西亞航空 ●緬甸航空 ●尼泊爾

航空 ●Nordwind Airlines ●阿曼航空 ●泰國東方航空 ●巴基斯坦航空 ●菲律賓航空 ●澳洲航空 ●卡達航空 ●汶萊皇家航空 ●皇家約旦航空 ●S7航空 ●北歐航空 ●上海航空 ●新加坡航空 ●斯里蘭卡航空 ●瑞士國際航空 ●泰國亞洲航空 ●泰國航空 ●湯瑪斯庫克航空 ●虎航 ●俄羅斯洲際航空 ●土耳其航空 ●土庫曼航空 ●立榮航空 ●聯合航空 ●烏拉爾Ural航空 ●烏茲別克航空 ●越南航空 ●海參崴航空

貨機 ●法國航空 ●ANA ●韓亞航空 ●盧森堡貨運航空 ●國泰航空 ●中華航空 ●中國貨運航空 ●DHL ●阿聯酋航空貨運Sky Cargo ●長榮航空 ●聯邦快遞航空 ●K-Mile Air ●KLM ●大韓航空 ●KUZU AIRLINES CARGO ●德國航空 ●馬丁航空 ●伊朗滿漢航空Mahan Air・MASKargo ●日本貨物航空 ●沙烏地阿拉伯航空 ●新加坡航空 ●Southern Air ●Tri-MG Intra Asia Airlines ●UPS ●揚子江快運航空

KUL 吉隆坡國際機場

黑川紀章大師設計的大機場
可以拍攝到多元多樣的亞洲LCC

適合拍照指數 ★★★★★

機場概要

由於馬來亞西首都吉隆坡近郊的梳邦機場不敷使用，因而在首都郊外於1998年啟用的，便是這座吉隆坡國際機場；當地則使用英文的縮寫稱為KLIA，機場和市區之間，則有寬闊的高速公路和鐵路等二條交通方式。

設計師為已故的黑川紀章，在森林中機場的概念下，設有新穎的屋頂和門廊和內部種有樹木的機場航廈，以及以無人接駁車連接的衛星大樓；也預留了今後預定建設新衛星大樓的空間。

機場周邊是叢林和椰子樹田，北側是舉辦F1馬來亞西大獎賽聞名的賽車場，比賽日前後時，觀光客由世界各地蜂擁而至，不但是市內，連機場周邊的飯店都客滿，盛況空前。

這座機場現有2條主跑道，但是已經預留了增設跑道的空間，以提供未來不斷成長的航空需求。2006年時，為了因應亞洲航空的路線擴張，便在主航站大廈的後方興建了LCC（廉價航空公司）航廈。此外，也正在興建預定2014年完工

綠意盎然的森林機場感覺，衛星大樓內也種了多種樹木。導入了更多的自然光，讓人感覺得到新時代的設計十分吸引人。

衛星大樓

LCC航廈

Sama-Sama
Hotel KLIA

主航廈觀景台

啟用的新LCC航廈。

　此外，機場內有設在主航廈2樓的美食區，還有出境層的漢堡店等，簡單的餐點在航廈內就可以解決。

主跑道的使用方法

　主跑道的配置是最近的新機場常見的型式，就是2條平行主跑道之間設置航站大廈的方式。RWY14/32這2條跑道，都是全長4,000公尺的長跑道。

　筆者的經驗中，有6成的機率會使用RWY32，以RWY32L降落，RWY32R起飛，但起降航班量較鬆時，也會使用

RWY32R降落。

　吹南風時基本上的運用方式，是使用RWY14L降落、RWY14R起飛，但這條跑道在起降航班量較鬆時一樣不在此限。

　新LCC航廈正在RWY14R/32L的西側興建中，啟用之後就可能使用靠近這座新LCC航廈的跑道。

航站大廈的遠景。低層的航廈前馬來西亞航空的飛機一字排開；高度很高的塔台是這座機場的象徵。

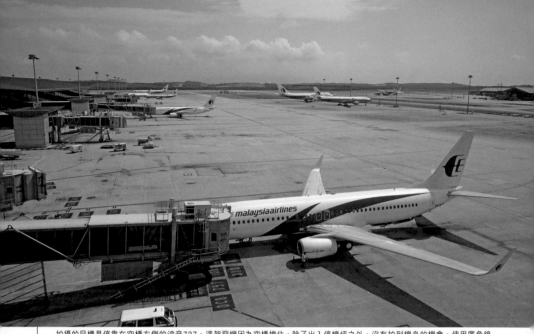

拍攝的目標是停靠在空橋左側的波音737。這架飛機因為空橋擋住，除了出入停機坪之外，沒有拍到機身的機會。使用廣角鏡頭將整架飛機都拍得很清楚應該是這裡的拍攝方式。

主航廈內的觀景台是玻璃帷幕的方式，極為安靜。雖然要回到距離稍遠的報到櫃台附近才會有商店，但因備有廁所，可以悠閒地拍照。

看得到沒飛到國內的馬航A380英姿。A380特別使用了藍色的塗色，雖然架數不多，但在吉隆坡機場拍到的機率就高多了。

拍照和觀賞景點

 觀景台

　　主航廈出境層的報到櫃台後方，有個名為Viewing Area的免費觀景台。因為是玻璃帷幕又開有空調的室內，是個在悶熱的馬來西亞都能愉快拍攝的地方。但是，航廈規模雖大，但飛機的班次相較之下並不多；可以拍攝到使用這座航廈的馬來西亞航空等主要航空公司的飛機，但拍不到使用LCC航廈的亞洲航空飛機。

　　此外，觀景台雖然看得到主跑道，但距離太遠而難以拍攝。因此拍攝的重點，就是進出停機坪以及在滑行中的飛機了。

　　靠近航廈的拍攝點用28mm，拍滑行中飛機用300mm等級鏡頭就可以拍到。尤

其是停靠在右端的飛機，角度會是平常看不到的右上方俯瞰斜角，因此務必以廣角鏡全部拍進去。

　　光線狀態部分，背對航廈時上午左手邊是順光，下午則右手邊是順光，但由於位在赤道附近，基本上除了清晨黃昏之外都是頂光，這點有些可惜了。

 航廈內部

　　主航廈和衛星大樓內，在登機門附近都可以拍攝。由於中間隔著玻璃，只需注意不要有反射，就可以拍出漂亮的畫面。

 LCC航廈

　　最近由羽田和關西機場，有許多旅客搭乘全亞洲航空（亞航X），飛抵或過境吉隆坡的LCC航廈。這座航廈基本上沒有可以看飛機的地方，但登機門附近可以勉強看到飛機。

　　通往登機門的長長通道上也可以看到飛機，但卻寫著禁止拍攝。雖然我沒聽過因為拍照引發的問題，但是這條通道上最好放棄想拍照的念頭。

吉隆坡國際機場

黃昏時降雨的暴風雨雲遠離，夜空閃亮著閃電。我隔著窗子將閃電的瞬間和馬來西亞航空的波音737-800一起拍了下來。這也是室內可以拍到的鏡頭，室外的話因為打雷會有相當的危險性。這張照就是活用了觀景台拍到的。

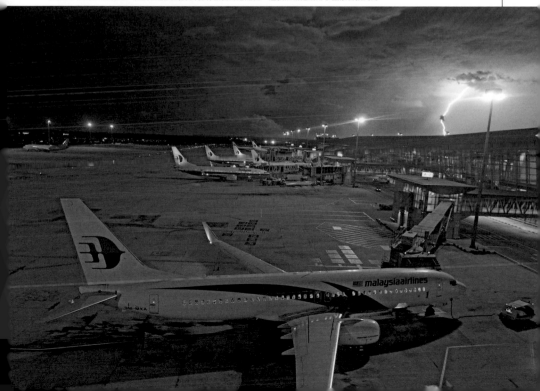

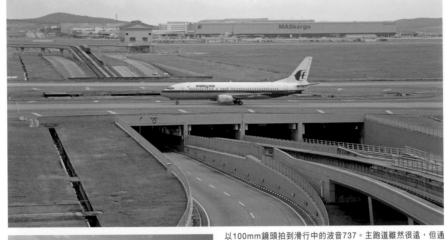

要前往衛星大樓，需在報到後搭乘無人駕駛的車輛移動。最前方是大玻璃，因此可以在最前方看到機場的設施和滑行道等。

以100mm鏡頭拍到滑行中的波音737。主跑道雖然很遠，但通過眼前滑行道的飛機很多，只要肯等一下，就能夠拍到非亞洲航空飛機橫過眼前的鏡頭。滑行道下方是通往衛星大樓的無人輕軌路線。

周邊拍攝情況與可能問題

　　由於是在森林裡打造出來的機場，周圍沒有可供拍攝的景點。機場啟用當時，賽車場入口附近有一座可以極近距離看到RWY14L/32R的公園，但近幾年已經關閉。此外，RWY14L跑道頭附近的叢林裡，和RWY32R附近（2012年冬季施工中）也有可以停車、可以拍攝的地點，但需要租車前往，因此並不適合生手。

　　另外，我沒聽說過因為拍攝而發生問題的情況，自己也沒有經驗過。但是，馬來西亞並不像台港一樣去到哪都很安全，治安方面仍需在充分注意之下進行行動。

推薦住宿處

　　直接連結主航廈的通道上，就有一座名為Sama-Sama Hotel KLIA（原為泛太平洋KLIA）的飯店，是座比較豪華但極為方便的飯店。筆者自己的話，只要住宿費用低於5000元台幣的話，就絕對會住這家飯店，享受拍照的樂趣。其他的飯店，不是需要搭乘接駁車（5～10分鐘左右），就是必須搭火車到市區內的飯店。

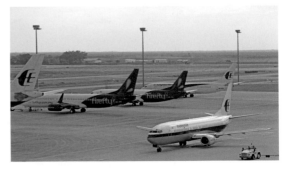

從觀景台左側，以100mm的鏡頭拍攝馬來西亞航空的波音737和停靠中的飛螢航空（Firefly）等飛機。現在，背景處正在興建名為KLIA2的航站大廈，完成之後便可能出現全新的拍攝場所。

季節

一般而言，吉隆坡的觀光旺季在7月至10月，但什麼時候去都是高溫多濕而視野不佳的。不管什麼季節，都會有降下南國特有驟雨的時段。筆者的經驗裡，冬天雖然不下雨，但空氣品質不佳的日子也多。

馬來西亞也是伊斯蘭教國家，中東的航空公司班次也多，可以拍到圖中的海灣航空，和科威特航空、沙烏地阿拉伯航空等。

目標

馬來西亞航空的飛機正在慢慢更換新塗裝，其中尤其是空巴的A380並沒有飛航台灣的計劃，是最值得拍攝的標的之一。此外，亞洲航空有多種特別塗裝機，也值得拍攝，但主航廈拍不到，而LCC航廈也不容易拍到，因此要拍到恐怕要到新加坡等地了。

除此之外，還拍得到馬來西亞航空的LCC部門飛螢航空，以及同為伊斯蘭教國家班次較多的海灣航空、沙烏地阿拉伯航空、伊朗滿漢航空等中東國家飛機，還有提供朝聖者使用的包機等特定

到國外都不容易看到的模里西斯航空也飛來馬來西亞。模里西斯對台灣人或許沒什麼印象，但卻是歐洲名人們聚集的美麗海灘度假區。

期間的二種塗裝機（HIBRID）、罕見的包機等。

主要的航空公司

客機 印度航空 阿斯塔納航空 中國國際航空 印度航空快運 模里西斯航空 新幾內亞航空 辛巴威航空 亞洲航空 全亞洲航空 孟加拉航空 國泰航空 偵霧太平洋航空 中華航空 中國東方航空 中國南方航空 埃及航空 阿聯酋航空 阿提哈德航空 長榮航空 飛螢航空 印尼航空 GMG航空 海灣航空 印尼亞洲航空 伊朗航空 日本航空 捷特航空 KLM 大韓航空 科威特航空 獅子航空 德國航空 馬來西亞航空 馬巴迪航空Merpati Nusantara Airllnes 緬甸航空 尼泊爾航空 阿曼航空 巴基斯坦航 空 卡達航空 Republic Express航空 汶萊皇家航空 皇家約旦航空 沙烏地阿拉伯航空 勝安航空 新加坡航空 斯里蘭卡航空 泰國亞洲航空 泰國航空 虎航 土耳其航空 聯合航空 烏茲別克航空 越南航空 廈門航空 葉門航空 貨機 盧森堡貨運航空 中華航空 Coyne Airlines DHL 長榮航空 聯邦快遞航空 大韓航空 德國航空 伊朗滿漢航空Mahan Air MASKargo 日本貨物航空 新加坡航空 TNT航空 金鵬空Transmile Air Services Tri-MG Intra Asia Airlines UPS

039

 雅加達蘇卡諾哈達國際機場

拍攝環境不好，但可以拍到罕見的飛機
機場內還有亞洲機場罕見的飛機儲放區

適合拍照指數 ★★★★★

機場概要

　　由於多國企業的進入投資，經濟快速發展的印尼首都雅加達的機場，便是蘇卡諾哈達機場。最近日本除了JAL之外，ANA也加入了直飛營運，日本前往印尼較之以往更方便許多。

　　這座機場裡，原來就有一座呈現圓形設計的國際線和國內線用的航站大廈，2009年時在稍遠處也完成啟用了LCC航廈。現在這二座航廈又已不敷需求，正

計劃進行新航站大廈的建設。機場位於距市中心約20公里的地方，搭乘巴士或計程車到市中心需要的時間約為1小時。

主跑道的使用方法

　　在航站大廈左右各有一條平行的主跑道RWY07R/25L和RWY07L/25R。筆者的經驗裡，8成的航班使用RWY07，而且不分起飛降落，大都是按照停靠的航廈來決定主跑道。因此，面對國際線航廈

屋頂很有特色的雅加達機場航廈。不同於近年來的現代化造形航廈，仍然留有濃厚的當地特色。

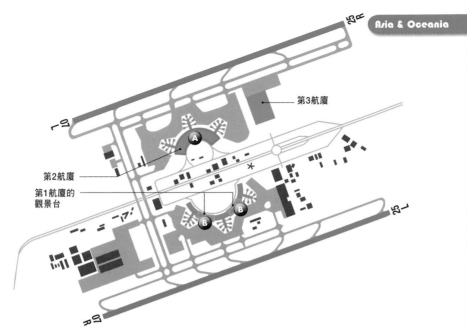

第3航廈

第2航廈

第1航廈的
觀景台

和LCC航廈的RWY07L/25R，主要是由外籍航空公司和印尼航空、亞洲航空、曼達拉欣豐虎航等使用。

　　國內線航廈則為獅子航空、連城航空（Citilink）和Sriwijaya Air等印尼國內的航空公司使用，主要使用RWY07R/25L跑道。

坪設有玻璃帷幕，但遮陽板一路拉到盡頭，因此完全不適合拍照。

　　登機門附近雖然有些可以拍照的地方，但大型機會突出在建築之外。另外，看一下地圖就可以了解，航廈是圓弧形的建築，因此即使到航廈尾端的門廊去，一樣看不到飛機。

　　因此想在國際線航廈拍照的話，請先有非常困難的覺悟。

拍照和觀賞景點

 第2航廈（國際線）

　　日本和其他亞洲國家來到印尼的出境、入境時，大都會使用這座國際線航廈。這座航廈內面對停機

在國際線航廈內的拍照，看看圖片中右側的牆壁就可以了解，遮陽的葉片橫向設置，非常難拍照。即使能拍到，也會像這樣是上下被擋住的狀態。

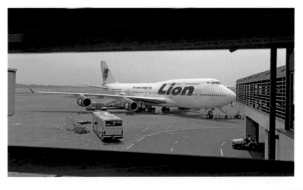

雅加達蘇卡諾哈達國際機場

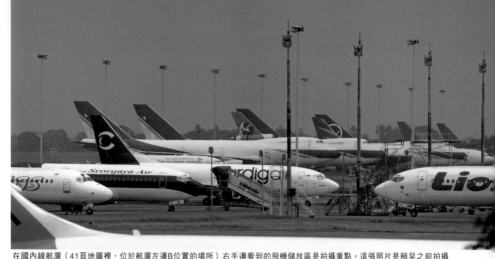

在國內線航廈（41頁地圖裡，位於航廈左邊B位置的場所）右手邊看到的飛機儲放區是拍攝重點。這張照片是稍早之前拍攝的，原NCA的波音747也停放在此。

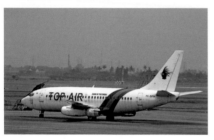

國內線還有部分航空公司使用老舊的波音737-200型機。停機坪上有時會停著些已經報廢的不知名航空公司飛機，可能有拍到罕見飛機的機會。

第1航廈（國內線）觀景台

這座機場可說是唯一拍攝點的地方，就是位於第1航廈（國內線）左右的觀景台。可以由航廈屋頂（約3層樓的高度），俯瞰第1航廈和RWY07R/25L跑道。雖然免費入場也沒有玻璃，但維護狀況不良有些雜亂，也少有人到訪。治安部分應該沒有問題，但最好別和攜帶物品距離太遠以防萬一。

此處設有柵欄，有些孔洞的直徑可以放進77mm的鏡頭，因此雖然可能出現比較勉強的姿勢，但可以找到適合放鏡頭的地方來拍攝。

進入近距離的飛機可以使用80mm左右的鏡頭拍照，而在滑行道和跑道上的機種多為小型的波音737和A320，因此應準備300mm等級的鏡頭。

此外，面向航廈右側的觀景台，由後方看往右手邊時，可以看到亞洲罕見、保管飛機的儲放區。筆者前往時，看到了原為NCA的波音747F，和許多飛機停駐在該區。

用餐部分，在航廈附近的室外，有幾處簡餐店，可以購買餐點和飲料。

周邊拍攝情況與可能問題

位於雅加達郊區的蘇卡諾哈達機場，雖然可以在機場周邊拍攝，但周邊許多地方都已成為貧民窟，除非是到國外拍照經驗豐富的人，否則不推薦到跑道頭處拍攝。

拍攝上的問題和警察警告等的情況筆者未曾聽聞，在筆者知道的範圍內，也不曾有過因為拍照而捲入糾紛的情況。但由於印尼是搶奪外國人財物等犯罪比例高的國家，因為持有相機而可能會被誤認為有錢人，因此行動上務必謹慎。

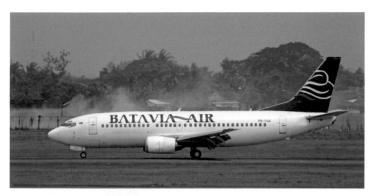

以400mm鏡頭，由國內線航廈觀景台拍到降落在RWY07R跑道上的波音737飛機。雖然距離較遠，但使用第2航廈的國內線飛機，幾乎都可以由這裡拍到。

季節

基本上雅加達很少會出現晴空萬里的情況；11月～3月的雨季陰天較多，午後雷陣雨的機率不低。乾季是4月～10月，乾季因為濕度低，相較之下比較容易拍攝。

推薦住宿處

班達拉喜來登酒店
(Sheraton Bandara Hotel)

位於距離機場3公里處，有座名為班達拉喜來登酒店的飯店。由於是美國的大型連鎖飯店，部分季節的住宿費用較高，但考慮到晚上抵達時尋找機場周邊飯店的勞力和品質，則這家飯店是不錯的選擇。筆者也在這家飯店投宿過，治安、清潔感等各方面都能令人放心。較高的費用就當成是安心費來看待吧。

目標

印尼航空的波音737、印尼航空子公司，擁有印尼國內飛航網的連城航空、印尼籍航空公司BATAVIA AIR、大量訂購波音737-900ER型的獅子航空，以及現在很不容易看到、仍然以波音737-200型機營運的Sriwijaya Air等，都是值得拍攝的良好對象。

主要的航空公司

舊機 亞洲航空 中國國際航空 ANA BARAVIA AIR 國泰航空 宿霧太平洋航空 中華航空 中國南方航空 阿聯酋航空 阿提哈德航空 長榮航空 Express Air 印尼航空 clickair 印尼亞洲航空 日本航空 捷星航空 卡利塔航空Kartika Airlines KLM 大韓航空 科威特航空 獅子航空 德國漢莎航空 馬來西亞航空 馬巴迪航空 錫蘭航空 Mihin Lanka 菲律賓航空 卡達航空	澳洲航空 Republic Express航空 汶萊皇家航空 沙烏地阿拉伯航空 深圳航空 新加坡航空 Sriwijaya Air 泰國亞洲航空 泰國航空 虎航 土耳其航空 帛琉航空 葉門航空 貨機 cardigair 印尼航空 國泰航空 中華航空 長榮航空 KLM MASKargo 金鵬航空Transmile Air Services Tri-MG Intra Asia Airlines	

雅加達蘇卡諾哈達國際機場

TSA 台北松山機場

台北搭乘羽田直飛的班機只需3小時
都會中心的機場，市區都能拍到降落的飛機

適合拍照指數 ★★★★★

機場概要

位於台北市中心、方便性極佳的松山機場，在郊區的桃園機場啟用後，曾經長期作為國內線的機場使用。但是，由於台灣高鐵的通車導致國內線乘客大幅下降，於是開放了短程的國際線起降，羽田的重新開航和中國大陸的路線等陸續飛航，在日本已是大家熟悉的機場。

雖然沒有波音747等級的大型客機起降，但有767和A330等級的國際線機種到

飛台灣離島的小型客機等機種起降，也有相當的起降航班量。

但是這座機場是軍民共用的，雖然看不到戰鬥機，但有C-130等的運輸機飛航。因此在主跑道頭，設有「禁止拍照」，甚至還「禁止筆記和素描」的告示。

但是，近來航廈開放了觀景台，包含航廈內部已經看不到「禁止拍照」的告示，因此這也是一座不知道能不能拍照的機場。

由觀景台隔著玻璃，以300mm拍攝到推出中的ERJ和滑行中的MD-80。航班雖然不算很多，但設有觀景台實在是方便。背景加入很有台北感覺的大廈群也是重點之一。

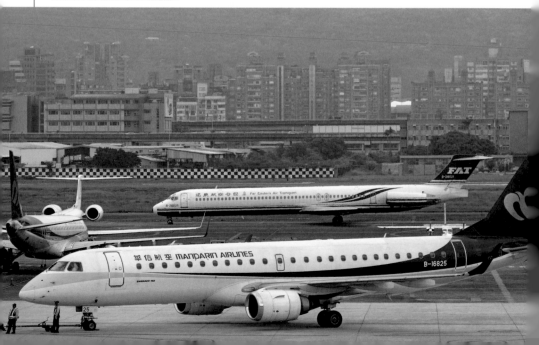

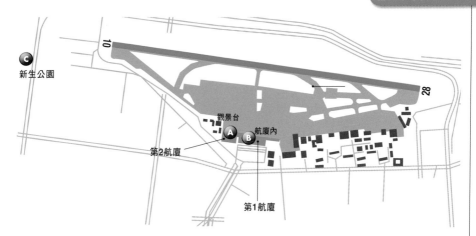

新生公園 **C**

觀景台

第2航廈 **A** **B** 航廈內

第1航廈

設有「禁止拍照」的主跑道頭處拍照有可能會招致麻煩，但在其他地方拍照，至今沒有被警告過。但是和中國之間的關係好壞，有可能會突然趨於嚴格，因此視當時的情況拍攝應是最好的方式。

此外，航廈最近翻修過，分為第1航廈和第2航廈。但機場本身就小，分航廈只是權宜上的作法，航廈的仍然只有一棟。

主跑道的使用方法

松山機場的主跑道幾乎呈東西向，只有2,600m的RWY10/28一條。使用上有9成的機率是RWY10。

拍照和觀賞景點

 A 觀景台

第2航廈內寫有「3F觀景台入口」的告示，便是觀景台的入口。空間雖然不大，但設有模型飛機的展示區，到了黃昏時椅子和木造觀景台都使用間接照明，打造的十分講究。

正前方是主跑道的觀景部分是玻璃帷幕方式，玻璃有些厚度，如果鏡頭以斜角拍的話可能會無法對焦，加上玻璃顏色深，並不太適合拍攝。但是如果是正面來的飛機就可以勉強拍到。

一度只有國內線飛航的機場，但是台灣高鐵營運後又重啟國際線。現在除了羽田之外，還有中國大陸的航班飛航。MRT可以直達市內，非常方便。

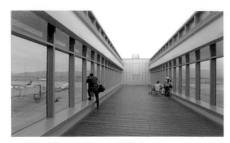

觀景台的玻璃帷幕雖有顏色，但並不會太令人在意。這一天從羽田抵達後就立刻上到觀景台拍照。玻璃很厚，如果鏡頭斜著拍可能會對不到焦，應注意。

觀景台的牆壁上，設有台灣籍航空公司飛航松山機場的機型解說板。不久之前是絕對難以想像的，但日本觀景台上可以看到的文化，似乎也逐漸進入到台灣了。

鏡頭有35～200mm左右就足夠了，光線狀態在夏季時是頂光，其他季節則全日是順光。拍攝條件雖然稱不上良好，但搭機時順便造訪一番應該也不錯。

走到登機門附近就可以隔著玻璃拍攝到飛機。這裡也和觀景台相同玻璃很厚，如果斜著拍就可能無法對焦，但正面拍攝就沒有問題。光線狀態部分，由於位置在觀景台正下方，因此和觀景台相同。

 航廈內

如果不是搭機乘客，就很難從航廈內看到飛機，但是乘客在通過安檢之後，

 新生公園

位於RWY10跑道頭延長線上，距離約

曾經一度停飛的FAT遠東航空，最近使用老舊的MD-80型飛機復航。

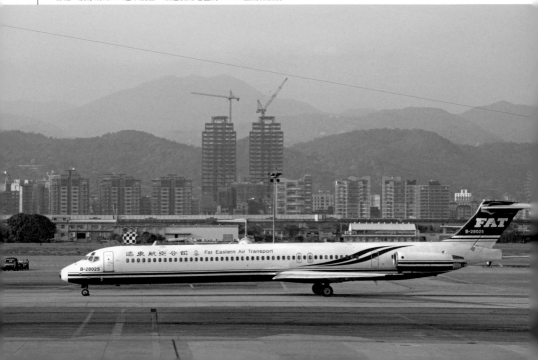

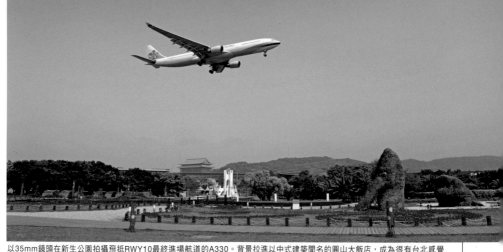

以35mm鏡頭在新生公園拍攝飛抵RWY10最終進場航道的A330。背景拉進以中式建築聞名的圓山大飯店，成為很有台北感覺的畫面。

500公尺的大型公園，拍攝時可以將有著中式建築風格的黃色屋頂大型建築（圓山大飯店）拉進去。拍攝地點靠民族東路，可以自行挑選喜歡的背景拍攝。如果要拍攝飛機本身，鏡頭應選70～150mm的，如果要帶進背景，那備有35mm～50mm的鏡頭就很好用了。

　　光線狀態在夏季時是頂光，其他季節為全日順光。但是有些地方沒有樹蔭，要預防中暑。

推薦住宿處

　　由於機場周邊位於市區，飯店不難選擇。既可以搭乘計程車到台北車站附近，也可以搭乘停靠機場地下的MRT捷運，因此只要是台北市區內的飯店都十分方便。由機場搭乘MRT1、2站的復興北路（機場附近）的話，則步行也可以到達拍攝的地點。

周邊拍攝情況與可能問題

　　台灣相當親日，治安也沒什麼可以擔心的地方，第一次前往國外拍攝的人可以放心前往。不需要租車，移動時步行或搭計程車就夠了。因為拍照而引發紛爭的情況也未曾聽過。羽田機場飛來只需要3小時左右，可以輕鬆享受國外拍照的樂趣。

目標

　　大型飛機都是日本、台灣、中國的航空公司，也多會飛航日本國內。比較值得拍攝的，是台灣國內線的飛機。華信航空、遠東航空、復興航空及立榮航空，或是日本不容易看到的四川航空和廈門航空等都值得拍攝。

主要的航空公司

| 客機 | 中國國際航空 | ANA | 中華航空 | 信航空 | 上海航空 | 四川航空 | 復興航空 |
| | 中國東方航空 | 長榮航空 | 日本航空 | 華 | 立榮航空 | 廈門航空 | 遠東航空 |

SYD 雪梨金斯福史密斯國際機場

有著深厚拍攝飛機興趣文化的大方國度
拍攝在國內看不到的南半球航空公司飛機

適合拍照指數 ★★★★★★

Sydney (Kingsford Smith) Airport

機場概要

同時也是紅色的袋鼠尾翼一字排開的澳洲航空根據地雪梨金斯福史密斯國際機場，是捷星航空、維珍澳洲航空、紐西蘭航空等南半球的飛機聚集一堂的大型機場。飛航班次也冠於大洋洲地區，而且從A380到小型客機等眾多機種頻繁地起降。

航站大廈由國際線與部分國內線使用的T1，以及國內線的T2、T3等三處航廈構成，觀景台只設在國際線航廈。T1和T2、T3位於跑道兩邊的位置（T2和T3連在一起），由T1可以搭乘火車或巴士（均需收費）前往國內線的T2、T3。

機場與雪梨市區的交通工具是火車和

以250mm鏡頭穿過觀景台拍照用的洞，拍攝進入RWY16R跑道的飛機和雪梨市區。RWY16R降落的飛機，則可以帶入市區景色拍攝；下午使用RWY16R跑道時是順光拍攝。

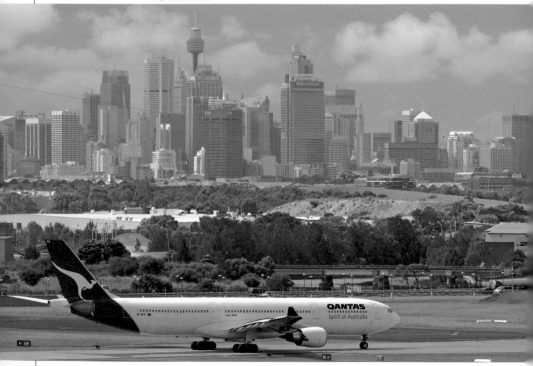

巴士，所需時間約20～30分鐘。這座機場和日本羽田機場相似都面對海灣，雖然不可能前往每一條跑道頭處，但能夠拍攝的景點極多。澳洲的飛機迷很多，雪梨機場周邊常可以看到拍飛機的同好。

第1航廈觀景台

Stamford Plaza Hotel

第3航廈

第2航廈

第1航廈

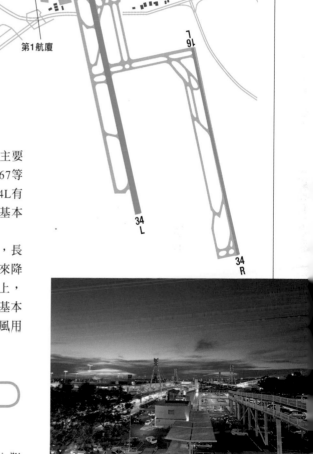

主跑道的使用方法

主跑道有平行跑道1組，和橫風用跑道1條共計3條，主要使用的是RWY16/34。其中，RWY16L/34R是條只有2,440公尺的短跑道，因此使用機型主要是小型機和澳洲國內線飛機、波音767等小型機和中型機。平行的RWY16R/34L有4,000公尺長，長程航線的大型飛機基本上都使用這條RWY16R/34L跑道。

橫風用跑道的方位是RWY07/25，長度是2,500公尺；長程飛機如果只用來降落也可以使用。主跑道的使用方法上，RWY34約6成、RWY16則約占4成，基本上是運用這2條跑道，但班次多時橫風用跑道也會使用。

拍照和觀賞景點

 觀景台

國際線航廈T1出境層的A、B櫃台附近，和門廊相反方向處的店家「Terrace Bar & Brasserie」，由該處可以走樓梯

國內線航廈的夜景。通過安檢之後，不是搭機者也可以進到登機門附近，極富魅力。可以盡情拍攝澳洲航空和維珍澳洲航空的飛機。

觀景台入場免費,而且拍攝條件尚稱良好。左上圖波音767後方的建築就是國內線航廈,因此國內線航機可以全部拍攝進去。右上圖是玻璃帷幕上開的鏡頭洞,是對拍攝者非常友善的結構。洞的高度有多種,但洞的數量並不太多。

Sydney (Kingsford Smith) Airport

或搭電梯前往航廈頂部的觀景台(免費入場)。觀景台可以將對面的國內線航廈T2、T3一覽無遺,正面則可以看到RWY16R/34L。此外,北側的窗戶可以看到雪梨市中心的高樓大廈群。

拍攝環境上,北側是玻璃帷幕,部分開有鏡頭孔洞之外,面東的方向由於使用的是鐵絲網,拍照上沒有問題。但是,完全拍不到RWY16L/34R的飛機則不免可惜了。

RWY07一側被國際線航廈擋住完全看不到,但國內線班機進出停機坪的畫面,如果是波音767的話,可以使用300mm級的鏡頭拍攝。要拍攝RWY16R時,可以使用200~300mm鏡頭拍攝經過眼前滑行道進入主跑道的畫面,以及以雪梨天際線為背景降落的飛機。

這裡拍照要注意的是照明燈,如果沒避開就拍攝,就可能會有照明燈刺上機身般的怪異畫面出現。

另外,RWY34L起飛的飛機,雖然在起飛滑行的階段被航廈擋住而看不到,但長程航機會在良好的位置起飛,使用200mm鏡頭就可以拍到拉起升空的畫面;也可以拍到小型機之外(小型機在死角中即已駛出)降落的飛機減速駛出主跑道的畫面。光線狀態部分,基本上下午都是順光。

B 航站大廈內（T1國際線）

要搭機時，經過出境審查到達登機門附近時是玻璃帷幕，因此只要挑選場所就可以拍照。去到北側，由觀景台下方位置可以拍到將雪梨市區大樓納入背景的畫面；而部分拍攝點還可以拍到觀景台看不到，

不會飛到國內的維珍澳洲航空（拍攝時仍是V澳洲航空）的波音777-300ER型。部分停機位置就會像此照片一般，近到用廣角鏡頭仍幾乎要突出畫面之外。

停靠西側的飛機。光線狀態部分，拍南側時全日是順光，但市內方向時則下午是順光。

C 航站大廈內（T2、T3國內線）

T2、T3國內線航廈在2013年時，只要通過了安檢，不管是不是搭機乘客都可以進入候機室。T2航廈是維珍澳洲航空和捷星航空；T3航廈則主要是澳洲航空在使用。但是，T3面對主跑道的部分少，視野不太好，因此以T2較為適合拍照。由T2航廈內可以隔著玻璃拍到滑進T2的飛機和尾翼一字排開的風景，但條件上不如T1的觀景台。

在國內不太常見的澳洲航空和捷星航空都可以拍個過癮。照片為國際線航廈登機門附近早上拍攝到的。光線狀態雖是逆光，但只要加光補正，則機身的影子部分也會出現，背景的市區也會呈現輪廓狀。

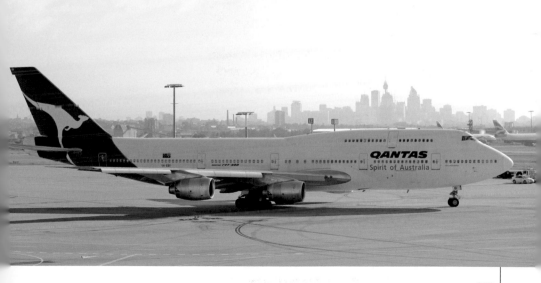

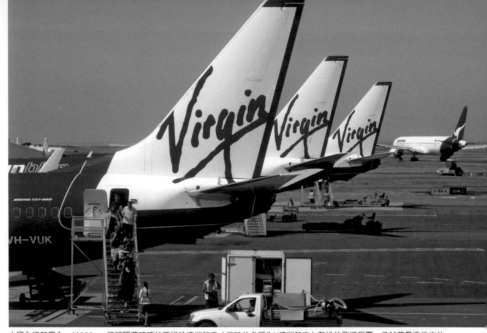

由國內線航廈內，以200mm鏡頭隔著玻璃拍下維珍澳洲航空（當時的名稱為V澳洲航空）整排的飛機尾翼。又試著帶進後方的競爭對手澳航的飛機，營造出澳洲的氛圍。

推薦住宿處

　　國內線航廈步行5分鐘距離處，有一家 Stamford Plaza Sydney Airport Hotel，是最方便，而且靠機場一側，還有可以看到 T3航廈澳洲航空排排站的客房。但由於房價是看利用客人多少和時期變動的，因此筆者也是符合預算時就訂房，不然就改訂其他的飯店。

國內線航廈入口處，有著很有南半球味道的樹木和雪梨機場的銘板。這是由最靠近的Stamford Hotel步行前往機場時拍攝的畫面。

周邊拍攝情況與可能問題

　　和英國關係深厚的澳洲，也和英國一樣有著觀察記錄飛機、拍攝飛機的深厚文化，機場周邊設有許多可以觀看飛機的地點。但是，汽車方向盤在右側和台灣相反（和香港相同），要租車到外圍拍照時需特別注意。

　　此外，筆者幾乎每年都會去雪梨機場拍照，但從未遇過任何糾紛，也沒有被警察盤查過，也沒聽過任何負面的訊息。但是，情勢的變化難料，畢竟是在異國，該注意的事情都不應該忽略。

季節

　　雪梨的季節和國內正好相反，是個沒有雨季乾季分別，一年四季都能拍照的地

方。其中最推薦的季節，是溫暖而日照長的11月～3月。當然，國內的夏季月份一樣可以拍照，但日沒時間早導致拍照時間減少，而且由於氣溫下降又需要準備防寒衣物。另外，光線狀態部分，由於位於南半球，太陽的位置會從北方經過，這一點應先記下來。

由國際線航廈的貴賓室，以300mm鏡頭拍攝由RWY16L跑道起飛的模里西斯航空A340。靠鏡頭這邊可能會有飛機停靠，也可能因為距離遠而必須注意蜃景，但拍照是沒問題的。

澳洲航空和捷星航空都有特別版的彩繪飛機飛航，這架飛機是滅絕乳癌粉紅絲帶活動的塗裝飛機。由於是小型機，是只能在澳洲國內拍攝到的當地機型。

由南美洲智利飛越太平洋抵達澳洲的LAN航空A340。因為在國內看不到，是務必要拍攝的航空公司。

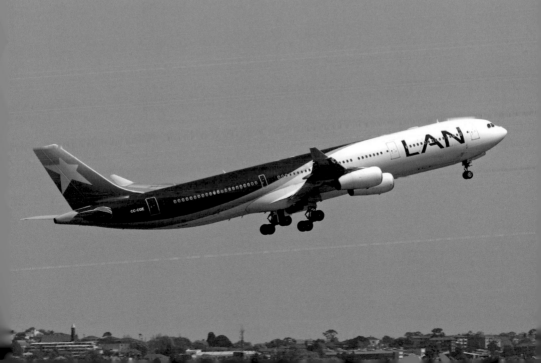

目標

在國內拍不到的澳洲航空全機種，尤其是最近袋鼠線條比從前更銳利了些，公司名稱LOGO使用斜體的新塗裝機多了許多，務必別錯過了。機種部分，除了A380之外，還有波音747-400型、A330、767、737、QantasLink的717、DHC-8，還可以拍到幾乎看不到在天空飛行的767F；另外，特別塗裝機也是目標之一。

澳航旗下的LCC捷星航空有A330、A320，也看得到少見的A321；還有維珍

澳洲航空舊有名稱Virgin Blue塗裝的飛機，可以拍到主要是波音737，以及777-300ER和ERJ170等機種。

此外，還有阿聯酋航空的A380、新加坡航空的A380、澳洲虎航、斐濟航空，不同日期還會有南半球的萬那杜航空、LAN航空、阿根廷航空、新幾內亞航空、模里西斯航空等飛機飛來。

總之，雪梨機場是個除了澳洲航空之外，在國內幾乎看不到的各家航空公司，以及澳洲航空紅尾翼上的袋鼠，都可以拍到過癮的機場，在機場待上一整天都不會厭煩，應該可以拍到很滿意才對。

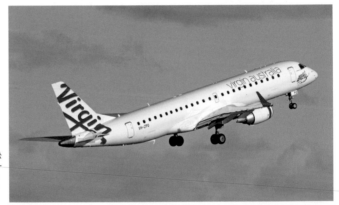

澳航的競爭對手，在更改了公司名稱後由LCC轉型成為了一般航空公司的維珍澳洲航空，可以拍攝到旗下ERJ、737、A330、773等多個機種。

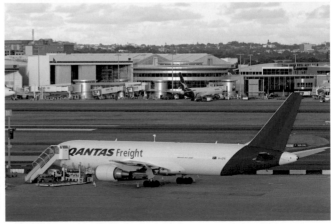

根據地是雪梨機場，但白天不大會營運，稀有度極高的澳航波音767F。這架飛機前身是全日空的貨機。被當地飛機迷戲稱「尾翼上的袋鼠逃走了」的紅色尾翼，是此機的特徵。

澳洲的拍攝
凱恩斯、黃金海岸的情況

由於在澳洲拍飛機，並不會被認為有什麼不對，也不會被投以怪異的眼神，因此凱恩斯和黃金海岸等著名的機場都可以拍照。但是，二座機場都沒有設置觀景台，也都需要在國際線航廈，隔著顏色較重的玻璃來拍照；而且窗子的方向並不是主跑道所在的位置等，因此並不太適合拍照。也因此，除非開租賃車到機場外圍去，否則要拍到好畫面很困難。

筆者在二處機場的外圍都拍攝過，也幾乎都沒有問題，但是有一次碰到了這種情況。2013年夏季，在凱恩斯隔著鐵絲網拍照時，警察前來詢問筆者，「爬上鐵絲網的人是你嗎？」態度非常強硬，要筆者雙手趴在租賃車上雙腿打開的姿勢，接受盤查和查驗護照。

筆者出示拍照的畫面說明之後洗脫了嫌疑，但卻是個非常不好的經驗。回想一下，或許是我將停機坪上的每架飛機都拍了照，因此有人覺得奇怪而報案也說不定。這之前我在澳洲各地拍照，從來沒出

過問題，但運氣不好時就會像這樣，自己沒做任何有問題的動作，麻煩也會找上門來。

筆者已經說過多次了，在國外拍攝時不知道會發生什麼事情，因此要謹慎小心，而且最好是先想好萬一出什麼情況時要怎麼辦。

雪梨機場外圍拍攝景點的情況。對拍飛機沒有敵意而且飛機迷又多的雪梨，拍攝的環境極佳。只要小心開車克服方向不同邊的問題，說不定到機場外圍拍照並不是很難克服的難關。

主要的航空公司

客機 ●阿根廷航空 ●Aeropelican Air Services ●喀里多尼亞航空 ●留尼旺南方航空Air Austral ●加拿大航空 ●中國國際航空 ●模里西斯航空 ●紐西蘭航空 ●新幾內亞航空 ●萬那杜航空 ●韓亞航空 ●Australian Air Express・Brindabella Airlines ●英國航空 ●國泰航空 ●中華航空 ●中國東方航空 ●中國南方航空 ●達美航空 ●阿聯酋航空 ●阿提哈德航空 ●斐濟航空 ●印尼航空 ●海南航空 ●夏威夷航空 ●日本航空 ●捷星航空 ●大韓航空 ●LAN航空 ●馬來西亞航空 ●Norfolk Air ●Pacific Blue ●菲律賓航空 ●Polynesian Blue ●澳洲航空 ●QantasLink ●Qantas Jetconnect ●區域快捷航空Regional Express ●新加坡航空 ●泰國航空 ●澳洲虎航 ●聯合航空 ●維珍澳洲航空 ●維珍航空

貨機 ●Air Transport International ●亞特拉斯航空 ●國泰航空 ●DHL ●聯邦快遞航空 ●大韓航空 ●MASKargo ●新加坡航空 ●Qantas Freight ●Toll Priority ●UPS

雪梨金斯福史密斯國際機場

AKL 奧克蘭國際機場

氣候穩定的紐西蘭
在觀景台一整天也不會膩

適合拍照指數 ★★★★★

機場概要

紐西蘭最大的奧克蘭國際機場,班次和飛航的航空公司數量,都是紐西蘭之最。但相較於歐美各國及亞洲的大型機場,仍屬於規模偏小的機場。

機場位於市中心以南約20公里處,但由於沒有鐵路通往,一般都是搭乘巴士進出。

航站大廈分為國內線和國際線二座,

航廈之間除了提供免費的巴士之外,按照地圖指示步行,約10分鐘左右即可到達。

這座機場以前在國內線和國際線都設有觀景台,但國內線的在約10年前的維修工程中拆除,現在只在國際線航廈設有觀景台。此外,國際線航廈內設有美食區,其中也有販售壽司和拉麵的攤位,可以用一般價格吃到日式餐點。

國際線觀景台上以50mm鏡頭拍攝停機坪上的飛機。非搭機和轉乘時,此處是唯一能拍攝的地點,但國內拍不到的紐西蘭航空,這家大洋洲重要航空公司的飛機,就可以拍到過癮。

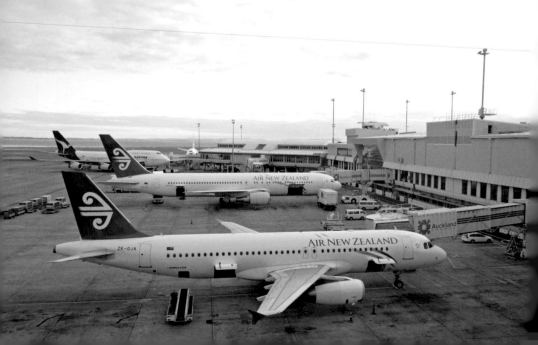

奧克蘭機場諾富克酒店

國際線航廈

Ⓐ

觀景台

Ⓑ

航廈內

國內線航廈

23L

05R

主跑道的使用方法

一共有航廈正面的RWY05R/23L和RWY05L/23R等二條平行跑道。但由於RWY05L/23R作為滑行道使用，因此並沒有運用二條作為主跑道使用。筆者在近10年來，每年都會前往奧克蘭國際機場，但從未曾見過RWY05L/23R跑道用在起飛和降落上。主跑道的使用比例上，RWY23占了約7成RWY05則占了3成。

拍照和觀賞景點

Ⓐ 觀景台

國際線航廈出境層中央附近有座通往3樓的電扶梯，只要按照「Observation Deck」的標示前行，就可以抵達玻璃帷幕的觀景台（免費入場）。部分時段會有轉機客占住沙發，但上了階梯再往上方樓層走就可以拍照了。

拍攝環境稱不上極佳，但是奧克蘭機場即使出到外面，能夠拍照的地方極少，因此只能將就了。室內開了空調算是舒適，可以好好地拍攝一番。

上方樓層的玻璃是向下傾斜的，但下方樓層的玻璃是水平的，比較好拍攝。

以帆船的帆為概念設計的國際線航站大廈。奧克蘭雖然是紐西蘭的第一大城，但總有一股愁悶的氛圍。航站大廈裡設有美食區，飲食上沒有問題。

奧克蘭國際機場

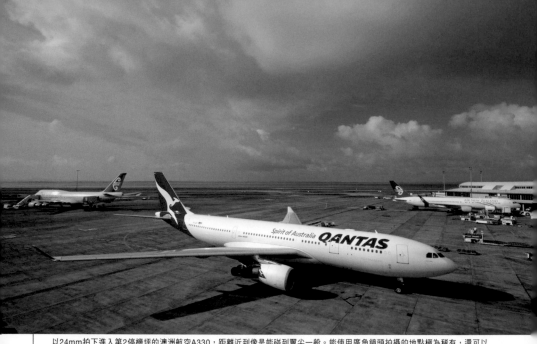

以24mm拍下進入第2停機坪的澳洲航空A330,距離近到像是能碰到翼尖一般。能使用廣角鏡頭拍攝的地點極為稀有,還可以用特寫拍攝機身的組件呢。

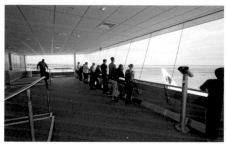

上方樓層的觀景台。比下層人少,但因為玻璃是斜的等原因,筆者認為下方樓層較適於拍攝,但如果只是看飛機,那上方樓層的視野較佳。

來到奧克蘭就把紐西蘭航空的飛機拍個過癮吧。A320、737、747、777、767,以及小型飛機等,除了可以拍到一系列大小飛機之外,運氣好的話還可以拍到特別塗裝機。

但是下方樓層的人較多,或許會找不到適合的拍攝位置。

上下樓層的拍攝角度沒什麼太大不同,但玻璃是斜的,鏡頭在斜著拍攝時不容易對焦,筆者比較喜歡在下方樓層拍攝。

觀景台可以拍攝到進入國際線航廈東側停機坪的飛機,和在主跑道滑行的飛機,但使用RWY05時,在觸地之前是看不到飛機的,因此只能先在螢幕上確認抵達時

間,再以備戰狀態來等候是唯一的方法。此外,RWY05跑道面海,到了外圍完全沒有可以拍攝的地點,因此這裡是唯一的拍攝地點。起飛的飛機部分,國內線飛機會經過眼前的滑行道,很容易拍到。

使用RWY23時,起飛的飛機在等候起飛的狀態下,背景拉進海岸線時,A320使用400mm等級、A380使用300mm等級鏡頭就可以拍攝到;入境航班則可以拍到

在主跑道減速的畫面。國際線航班會經過眼前很容易拍到，而國內線航班則因為可能由前方進入滑行道，並不容易拍攝。

再左手邊是貨物區，會有亞特拉斯航空的波音747-400F、澳洲航空的767F和新加坡航空的747-400F等同時停靠的情況，部分貨機會長時間停靠，如果沒有地面支援車輛，就可以仔細觀察光線來進行拍攝。

進入停機坪的飛機會進到觀景台前方，停機坪編號由觀景台起分別是2、4、6、8，進入最靠近觀景台的2號停機坪的飛機，A330/A340甚至需要用到24mm或16mm等級的鏡頭，還可以由斜上方拍到俯瞰飛機的罕見角度畫面。最好先由螢幕上確認好出境航班進入2號停機坪的機種。

另外，由於觀景台位於比飛機高的位置，因此一有飛機停到停機坪，要拍攝在主跑道上的飛機時，就可能受到APU排氣的影響而出現蜃景，應特別注意。光線狀態為全日順光，由於在南半球太陽會位於北側，光的計算上務必注意。

 航廈內部

由觀景台拍攝的種類不多，但是要搭乘往國際線航班時，可以早些報到出關。因為走過免稅店區域之後，就可以隔著玻璃拍飛機了。部分停機坪前端的登機門附近是雙層玻璃不適合拍照，但途中的美食區附近，還可以看到觀景台看不到的西側停機坪。主跑道部分看不清楚，拍攝時應以停靠在停機坪上的飛機為主。

天候瞬息萬變的紐西蘭，雨後放晴時出現的彩虹。奧克蘭國際機場航班不算多，因此要拍飛機時需要有耐性。

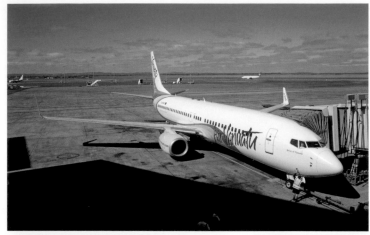

搭機時早些報到，再到登機門附近以50mm鏡頭拍到的萬那杜航空航班。雖然不是天天有班次，但南太平洋小國的航空公司也有航班飛來。

登機門附近可以拍到觀景台看不到的角度。雖然是隔著玻璃，但紐西蘭航空之外，還有多家亞洲航空公司飛來，可以積極拍攝。

由登機區的美食區看到停靠中的A380。出境大廳在最裡面，不容易拍攝，走過免稅店上了電扶梯的地點是最佳拍攝點。這裡的拍攝重點是停靠兩側的飛機。

推薦住宿處

奧克蘭機場諾富克酒店

2011年在國際線航廈前開幕的奧克蘭機場諾富克酒店。是機場區域內唯一的飯店，面對機場的高樓層客房，可以看到部分停機區。部分季節的住宿費用較高，但是距離機場約10分鐘車程的區域（機場北側2～3公里）裡有幾家商務飯店，一晚約2000～3500元台幣即可住到。飯店還提供機場的接送巴士服務，十分方便。

周邊拍攝情況與可能問題

奧克蘭國際機場前面就是海灣，拍攝地點極少。唯一公認的拍攝地點，是位於RWY23跑道頭附近，設有停車場的小公園可以看到飛機。由機場步行太遠，但有租賃車的話則可以沿著Puhinui Road向東行，一過了橋的右手邊，就是可以拍照的地點。

此處不但是RWY23降落的飛機就從眼前飛過，還可以用400mm的鏡頭，拍攝到飛機進入RWY23跑道的畫面。

另一方面，使用RWY05跑道時，除了遠距離航班之外拍到機腹的機率很高，並不很適合拍照。

季節

和國內季節相反的紐西蘭，並沒有雨

季的概念，一年365天都可以說是最佳季節。5月～9月寒冷需要冬裝，但其他的月份則長袖加毛衣也就足夠了。

紐西蘭可以體會到南半球特有、寒冷南風吹拂的氣候。

目標

紐西蘭航空的飛機不容易見到，務必要拍個過癮。除了可以拍到波音777、767之外，如果在機場待一整天，則777-300ER、747-400、ATR、DHC-8、A320、737、BE190等機型都拍得到；此外，紐西蘭航空還有全黑的特別塗裝機，千萬別錯過了。

來自鄰國澳洲的澳洲航空航班也多，但也有飛航紐西蘭國內線的澳洲航空飛機（註冊編號是紐西蘭的代號ZK）。此外，捷星航空和維珍澳洲航空也有不少航班飛來。

這些航班之外，來自南半球飛越太平洋而來的阿根廷航空和LAN航空都是週日的航班，由於這二家都很難看得到，如果星期天排得進去，這也是不容錯過的航班。來自大洋洲島國的航班，則有斐濟航空（原為太平洋航空）、萬那杜航空等。

在國內拍不到的阿聯酋航空，則有

還看得到全黑塗色的A320、777-300ER和小型客機等。此外，紐西蘭航空已發表新塗裝，應該可以拍到新塗裝的機種。

到全世界都不容易看到的三發螺旋槳客機Trislander，飛航奧克蘭到離島之間。只要使用望遠鏡頭，就可以拍到滑行中的畫面。但是，如果要拍主跑道，則因為飛機太小不容易拍到。

A380、A340-500由杜拜經雪梨或墨爾本，在下午有2～3班飛抵。飛機迷必拍的機種，包含澳洲航空的波音767F貨機、3發動機的小型螺旋槳機Trislander、將古色古香康維爾580機身加長的康維爾5800型都拍得到。雖然能拍到的機型稱不上多，但航班還是有一定數量的，時間許可的話，應該待在機場好好拍攝一番。

主要的航空公司

客機	阿根廷航空 Air Chathams 喀里多尼亞航空 紐西蘭航空 Air New Zealand Link 大溪地航空 萬那杜航空 國泰航空 中國南方航空 達美航空 阿聯酋航空 斐濟航空 Great Barrier Airlines 捷星航空 大韓航空 LAN航空 馬來西亞航空 Mountain Air	Pacific Blue Polynesian Blue 澳洲航空 汶萊皇家航空 新加坡航空 泰國航空
貨機		Airwork Air Freight NZ 亞特拉斯航空 盧森堡貨運航空 DHL 聯邦快遞航空 澳洲航空

其他的亞洲機場

亞洲機場多是拍不到 or 不好拍

由國內可以輕鬆抵達的亞洲各國，首先是中國和韓國的機場攝影基本上是NG。或許大家並不了解其中緣由，但機場同時也是軍事上的重要據點，光是拿出相機就可能會引來軍警人員。本節介紹的是完全不能拍照的機場，以及即使可以拍，卻拍不出美麗畫面的亞洲機場和國家。

首爾（仁川國際機場&金浦國際機場）

在韓國拍照NG！
在機場要把相機收起來

首爾由台灣和香港都很容易到達，但仁川機場和金浦機場基本上都禁止拍照。機場外圍當然禁止，連航廈內部都禁止隔著玻璃拍照。連在仁川舉行的大韓航空A380啟航典禮上，在官方座位區裡朝向飛機拍照都遭到警告；也曾在機場內使用消費型相機拍照卻被保安人員要求當場刪除內容。

金浦機場的航廈內，也有相機劃上紅斜線的禁止標示，一看之下也能理解是禁止拍照的意思。仁川機場和金浦機場都設計成隔著玻璃有著極佳的眺望視野，因此雖然可惜，但仍然必須壓抑自己想拍照的慾望。

首爾金浦機場的禁止拍照標示。玻璃外飛機來來去去，堪稱可惜。

但是幾年前，仁川機場西側的觀景台啟用，在這裡就可以自由地拍攝。但是要前往觀景台就只有計程車一個選項，除非你會講流利的韓語，或是有通曉當地情況的友人同行，否則不易前往。

請別忘記，韓國和北韓之間，仍是隔著38度線的非軍事區相持不下的局面。

台北桃園國際機場

只能在登機門隔著玻璃拍照

桃園機場雖然不禁止拍照，但航廈周邊沒有可供拍照的地點，要拍飛機就必須前往機場外圍。航廈內沒有觀景台，搭機的乘客除非前往登機門，否則是看不到飛機的。

能夠拍照的地方在登機門附近，隔著玻璃可以拍到跑道上的飛機或滑行中的飛機，但飛航的機種在其他機場很容易拍到，拍照環境也不算優越，因此不需要勉強拍照，以在轉機時拍個快照之類的想法比較不會有壓力。

中國的機場

拍照可能被拘留
不能有抱怨的中國機場

普吉機場掛出的禁止拍攝標示。雖然在網路上流傳著些照片，但拍攝可能被捕也有被警告的風險，最好不要拍照。

在中國拍照原本就有許多未知數，尤其近年來中日關係惡化，日本人要去拍照自然有相應的風險存在。筆者從十幾年前起，就造訪過北京、上海、西安、深圳、廈門等機場，但由於中國沒有看飛機拍飛機的文化，光是拍飛機都很可能會被認定是可疑份子。

如果拍照被當局抓到時，就算說明只是在拍飛機都可能被當成間諜逮捕。此外，深圳機場的跑道頭沒什麼人氣，大白天都可能被當地人偷走相機。

當然，北京和上海等的大型機場，在轉機時可以隔著玻璃拍飛機，但基本上機場裡沒有觀景台，最好先做好拍不到什麼好照片的心理準備。不論如何，要記住在中國拍飛機會有相當的風險。

馬尼拉尼諾伊艾奎諾國際機場

最好先認知到
機場外圍不可能拍照

筆者曾在機場周邊的住宅區和公園、航站大廈旁等地尋找拍照的地點，但是老

實說，馬尼拉雖然沒聽說過禁止拍照，但治安令人擔憂。機場周邊不但噪音驚人，而且是貧民區，鐵皮屋和簡陋木屋比比皆是。在這種地方實在提不起興趣拿出相機拍照。

機場旁的Nayong Pilipino公園等地，雖然看得到跑道，但白天也罕見人影，要拿出相機需要有些勇氣。馬尼拉機場除了搭機時在航廈內拍攝之外，不建議在別的地方拍攝。

航站大廈有4座，國內線航廈在候機室很難拍到飛機，但其他的航廈都可以隔著玻璃拍到。尤其是最近開放的第3航廈非常美觀，雖然有些逆光，但可以拍到使用RWY13/31跑道的飛機。

印度的機場

拍飛機絕不可能，應明快地放棄

亞洲拍飛機風險最高的國家就是印度，觀景台既少，能看到飛機的地方也少。雖然機場周邊的犯罪率低，但卻要進入難以想像的貧民窟才有可能。

曾有英國的飛機迷在印度因為拍飛機而被拘禁的前例，除了嚴格的保安之外，治安方面也是具有高度風險的國家。

筆者曾投宿看得到機場的高級飯店，並從頂樓的泳池嘗試拍攝，但經理立刻趕來，並以客氣卻堅定的口吻表示「拍照會引來麻煩，請不要拍照」，而放棄的經驗。

受到印度和巴基斯坦緊張關係的影響，機場是軍事設施必然相當嚴格。因此認定印度不能拍照是最好的方法。

要能避開危險
事前的資訊蒐集要做好

全面信任網路資訊將帶來危險

筆者第一次赴國外拍攝是在20年前還沒有網路的時代。要知道當地機場能不能拍照的資訊，都只能靠雜誌或口耳相傳得到資訊。相較之下，現在受惠於網際網路的發達，人待在家裡都能看到全世界機場的照片。而且只要前往飛機迷之間高人氣的Airliners.net或Jetphoto.net等網站，則哪座機場會有些什麼航空公司和機型飛來，或是機場背景是什麼感覺等，都可以大致推測出來。

網路是重要的資訊來源，但如果只依靠網路的話，卻可能掉入想像不到的陷阱之中。網路上傳的照片，以禁止拍照的機場照片居多，其中還有不少是機場員工在限制區域內拍攝的畫面，因此到了當地後不見得能拍到相同角度的照片；看到網路就以為到地方一樣能拍到的話就大錯特錯了。

同時在網路上還有很多當地人才拍得到的照片，實際上治安狀況極差的南非約翰尼斯堡機場跑道頭拍攝的照片，在網路上也常看到。筆者也曾根據網路資訊前往拍攝，結果是可能立刻會遭到攻擊而放棄撤退的經驗。後來一問之下，才知道上傳上網的人是當地人。平常少見的東方面孔是極為顯眼的，遭到鎖定的可能性也極高。

當地的治安情況，只要參考旅遊書等應該不難了解大概，但為了拍照而去的地點都不是觀光區。尤其是開發中國家的機場周邊，許多都是住著所得低的人，馬尼拉和孟買的跑道頭就是貧民區，因此更應該注意。

查看地圖的確認

筆者要前往第一次去的機場時，會使用google MAP的航照圖，確認機場周邊的氛圍。要確認的內容是，跑道頭是不是住宅區？ 有沒有公園？ 是不是貧民區等。

此外，看得到地圖就會知道光線狀態。換句話說，看了地圖就可以大致掌握上午順光的地點、下午順光的地點，以及跑道和拍攝地點的位置關係。造訪的日期近夏至還是冬至，太陽的行經位置會不同，高階攝影者應該是以緯度和經驗值，來判斷出光線的位置。另外，說起來是理所當然的，但南半球的太陽會行經北側，這一點和國內的常識不同，在判斷上需要特別注意。

使用租賃車時，看著地圖將道路的情況大致掌握住。有了車子不但行動範圍擴大，一旦有什麼危險時也是逃命的工具。汽車是交通工具也是避難工具，因此沒有汽車時，鐵則就是凡事不勉強。

在網路上尋找資訊，也看書，再確認了地圖之後，剩下的就是前往當地了。要前往第一次去的機場時，筆者都盡量坐靠窗的座位，降落時就集中精神，觀察跑道頭的治安狀況和氛圍等。有沒有電線？ 有沒有可以待久一些的地方？ 現在降落的跑道是哪一條？等。

去南非時在降落時也做了確認，當時就覺得氛圍比想像中要差了很多，實際前往現場時，果然和降落時的感覺相同，就草草地結束行程了。

到了當地後的現場判斷，是要判斷要前往跑道頭？還是要放棄，但千萬記住不能勉

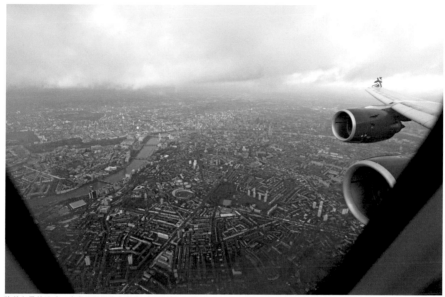

降落在目的地時，應盡量選擇靠窗座位，目視確認光線狀態、降落在哪一條跑道、跑道頭的治安、道路、有沒有看來適合拍照的地點等。

強。2012年時筆者曾嘗試到墨西哥市拍照，事前的資訊顯示有碰到綁架和搶奪的可能。雖然當時猶豫要不要前往跑道頭，但最後還是按照事前掌握的治安情況和降落時看到的氛圍，改在航廈附近拍攝。

在航廈旁的停車場開始拍降落的飛機，但不過5分鐘警察就來了，告知「No Photo」。由於英文不通，所以無法確認到底是停車場不能拍照，還是整個機場本來就不能拍照，但放棄本身也很重要，因此面帶笑容撤退，以免被懷疑。假如又強行拍照再度被警告時就可能被帶走，因此請不要抗拒。

不需要航空無線電接收器

到國外拍攝時，航空無線電接收器並沒有多大的必要性。在美國無線電是合法的，持有並沒有問題，但歐洲和亞洲國家部分國家聽航空無線是違法的。由於大部分情況都不會清楚地知道哪個國家沒問題，又哪個國家違法，因此除了美國之外，最好都不要攜帶才能避免危險。

就算帶了航空無線電接收器出國也聽到了對話，但墨西哥和法國等國塔台在和本國籍飛機通訊時，使用的都是當地語言，聽不懂該國語言時，帶無線電出國的意義也不存在了。

此外，在入境審查檢查行李時，如果發現到有無線電，也可能被認定有間諜的嫌疑。實際上發生在數年前的印度，住在機場旁飯店內的英國籍飛機迷，在客房內聽航空無線時被警察闖入以間諜的嫌疑逮捕，一直被拘留到審理結束才被釋放。

在國外的機場裡看到的飛機每架都十分珍奇罕見，因此光是拍攝飛機都可以滿足，因此請大家認定航空無線電接收器沒有攜帶的必要。

不會英文不行？

只要有勇氣總會找到辦法

不會英文一樣可以去國外拍照的。實際上，筆者在英文成績滿江紅的高中時代就單獨前往國外拍照，就靠著勇氣和骨氣，比手劃腳再加上些單字，還是成功地做到，而且還交到了當地的朋友。

片斷的英文在亞洲、北美、大洋洲都大概能夠通用；歐洲的話則英國、瑞士、德國也OK，但其他國家就算通英文也幫不上忙，因為連機場報到櫃台的人員都可能不通英文。

筆者每年都會去歐洲，像是奧地利和法國等國的鄉下地方英文完全不通，但仍然度過了愉快的旅程，原因就在於以適應和氛圍就可以做到相當的溝通，而不是語言。英文沒把握的人，一樣可以全球走透透的。

國人在學校學的英文都以文法為主，在腦中會嘗試著拼出文章，但簡單的溝通其實只要單字湊單字就可以通了。想去觀景台時，只要說「I want to go to Observation Deck」就通了。不會講時寫在紙上一樣能通的。

日前在倫敦蓋威克機場跑道頭拍攝時，曾被警察詢問道：「你是日本人對吧？有個完全不通英語的日本人，能幫忙翻譯一下嗎」。當時遇到的是二位50幾歲的日本籍飛機迷，當事人說自己的英文能力是零，但每年都二個人一起去歐洲拍飛機；又由於沒有租借租賃車的信心，因此都是靠公共交通工具移動，到跑道頭要不搭計程車，不然就一路走過去。他們也笑著表示，「英國治安良好，沒問題的」。

出發前最好要記住的
英文單字和會話

接下來的部分，筆者列出實際到國外拍照用得上的英文單字，由於英文還分成了美國英文、英國英文、澳洲英文，以及新加坡、印度的英文，還有其他非英語系國家人們使用的英文等不一而足，屆時使用的未必是以下列出的英文，但還是足以供為參考。

第一個應該知道的就是禁止進入的標示。日本的機場大都使用「Staff Only」的字樣，而國外則以「No Trespassing」「OFF LIMIT」「Authorized Personal Only」等的用法居多。

禁止拍照的英文是「No Photography」、「NO PHOTO」等，或是在相機的圖樣上劃X的標示。實際上的例子，像是美國某機場的標示是「NOTICE Photography Allowed in this area only, No Ladders Permitted.」（公告，只有此地能夠拍照，禁止使用梯子）。

觀景台則有「Observation Deck」

拍攝的同好不少，也常會有人來打招呼攀談的法蘭克福機場。拿出事先列印好的國內機種照片給對方看，可以更添樂趣。

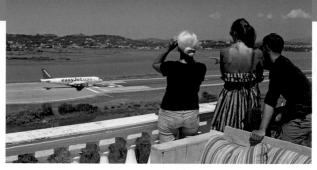

不少飛機迷同好會利用休假時，來到常有歐洲包機飛來的度假區拍照。能夠講個幾句話的話，就可能獲得拍攝地點和飛機資訊。攝於希臘的Corfu機場。

「Observation Hall」「Viewing Terrace」「Sky View Hall」「Visitors Deck」等多種說法；入場券則會寫成「Ticket」「Entrance Fee」等，因此可以找尋這類標示，或前往服務台詢問。要前往觀景台時寄放行李的地方，使用的大概是「Baggage Storage」「left luggage」「Left Baggage」等名稱。

像是這類的感覺。

Where is the observation deck?
（觀景台在哪裡呢？）

May I take airplane picture here?
（我能在這裡拍照嗎？）

I'm not passenger, Can I go to the boarding gate?（我不是搭機乘客，我能夠去登機門嗎？）

Could you keep this baggage?
（我要寄放這件行李）

Thank you for everything.
（謝謝你多方的幫忙）

萬一碰上了警察盤查，只需要說「Just Hobby」（我是拍好玩的），並讓警察觀看相機背面的螢幕即可。帶著大台的單眼相機時，有時候會被問道「Commercial Use?」（是職業的吧？），這時候只要回答「NO Just Hobby」（不是，只是興趣而已）大概都不會有問題。即使萬一有什麼狀況時，最多只會被要求「Delete」（刪除）。

如果警察用到了「Against Law」「Violation」「Illegal」等字時，表示有不法、違法的意思，最好認定是不適合拍照的狀態，當場就要表示知道了，而且要將相機收起。

應和當地的同好對話

到國外拍照時，有時候會有當地的飛機迷同好來打招呼。由於當地人熟知良好的拍攝地點和罕見飛機抵達的時段，因此應該要積極地和當地人交談。和 德國人等之間因為母語都不是英文，就可以不必想太多交談看看吧。

在法蘭克福機場等地，就因為是當地喜歡拍攝日本飛來飛機的人，因此好幾次過來打招呼；筆者甚至和在那裡認識的德國人一起旅行了好幾天。現在還有幾位在國外拍照時認識的好友，除了經常保持聯絡之外，他們來成田時我還會帶著他們去拍。就算是語言不太通，只要彼此出示飛機的照片心靈就是通的。能交到世界各地的朋友，或許也是拍照帶來的樂趣之一。

在國外拍照現場和同好對話時可能用到的單字如下：

「Telephoto Lens」（望遠鏡頭）

「Wide Lens」「Wide Angle Lens」（廣角鏡頭）

「Scanner」航空無線電接收器

「Ladder」「Step Ladder」（梯子）

要講飛機的機種名稱時，波音747要說「seven four seven」（這種說法一定會通，但不是英語系國家的一般用法）。同樣地，空巴的A380就是說成A three eighty。

只要知道這幾個單字，其他總有辦法解決。其他的還建議將住國內拍的飛機照片洗成5×7照片的相簿隨身帶著。只要有相簿，就是和有相同嗜好的同好溝通的工具，碰到警察盤問時，只要出示相簿，就可以讓對方理解拍飛機是自己的嗜好了。

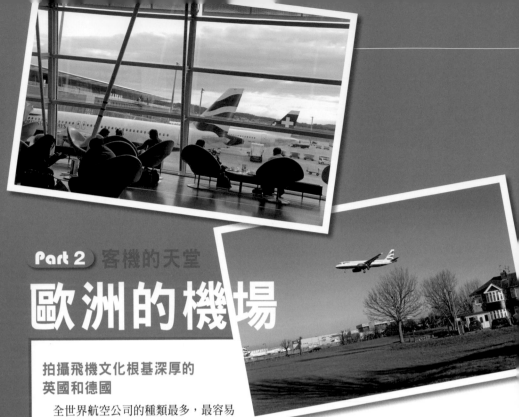

Part 2　客機的天堂

歐洲的機場

拍攝飛機文化根基深厚的
英國和德國

　　全世界航空公司的種類最多，最容易看到形形色色塗裝客機的地方，那就是歐洲的機場。亞洲的機場裡，碰到「國內機場也看得到、拍得到」飛機的機率很高，而美國雖然飛機的種類多，但在購併等動作下，航空公司的數量減少，因此看來看去大都是相同標誌的飛機。

　　但是在歐洲的機場裡，不管去到那個機場，看到的都是國內沒看過的飛機。國家的數量既多，大型航空公司到地方小公司，加上LCC等，所有飛航領域的航空公司讓機場熱鬧非凡。再加上歐洲和中東、非洲的深厚關係，因此可以拍到其他地區拍不到的飛機。

　　歐洲各國有著多種多元的文化和價值觀、國民性，像是和日本人有相似個性的德國，以及有紳士之稱的英國、拉丁系的西班牙和義大利等，因此無法一言以蔽之，但是飛機照片可以獲得共鳴的，則是飛機迷的發源國英國，與和日本一樣正經八百的德國，以及德國周邊的奧地利、瑞士和荷蘭等國。

　　另一方面，只要一進到法國和義大利、西班牙等拉丁系的區域，「飛機照片」就非常難得到共鳴，禁止拍照的機場也為數不少；而且拍飛機的人口比英國和德國少上許多。在義大利和西班牙碰到有相同嗜好的人，很快樂地和對方一聊之下，幾乎都是「我從英國來的」或是「我從德國來休假的」的人。因此，務必要將這樣的特性和國家不同拍攝條件也大不相同記住後再出發。

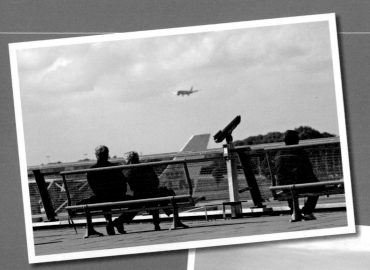

Europe
London Heathrow Airport
Frankfurt Airport
Schiphol Airport
Zürich Airport
Vienna International Airport

拍得到
在國內看不到的
非洲航空公司飛機

　要拍攝的航空公司，其歷史背景和該國的體制，以及地理位置等都很重要。舉例而言，像是瑞士是全世界有錢人匯聚的國家，有很多國際機關的總部也設置於此，因此常看得到商務飛機。另外，像奧地利距離捷克和匈牙利近，因此冷戰時期就發展成為東歐的進出門戶，東歐籍的航空公司就很常見。

　德國國內來自土耳其的移民和勞動人口多，因此土耳其籍的航空公司就有多家飛來；法國由於和過往統治過的摩洛哥與保護國突尼西亞關係深厚，就有不少這二國的飛機飛來等，飛每個國家的航空公司都有各自的特色。

　歐洲即使是現在，和原有宗主國之間的往來仍然頻繁，語言相同的情況也多，因此常有非洲籍航空公司飛航。阿姆斯特丹有蘇利南航空、倫敦有南非航空和奈及利亞的Arik Air飛航；巴黎有阿爾及利亞航空、馬達加斯加航空、塞內加爾航空、加彭航空等，法蘭克福則有納密比亞航空飛航，因此要拍攝非洲罕見航空公司的話，就前往感覺是該國前宗主國的機場拍就對了。

　但是就像是飛回桃園的中華航空班機一般，許多航班都非常有南半球的感覺，在半夜抵達當大夜裡出發，都是非常不好拍的時間，因此應先確認好想拍的航空公司時刻表後再嘗試。

LHR 倫敦希斯洛機場

世界各大航空公司都有飛航的傳統大機場
可以輕鬆享受在跑道頭拍飛機的樂趣

適合拍照指數 ★★★★★

機場概要

　　歐洲的金融中心倫敦共有5座機場，其中大型飛機比例最高的中心機場就是希斯洛機場。

　　航站大廈包含增建和新建的在內共有5座，最新的航廈是英國航空使用的T5航廈。目前老舊的航廈也仍在進行翻修工程，機場內的旅客動線極為複雜。非相同航空公司間的轉機，便需要花上更多的時間。

　　這座機場在20年前設有觀景台，現在已經消失。但有幾處是經當局認定適合拍攝飛機的地點。

　　英國是飛機迷的發源地，因此對飛機有興趣的人口眾多，像是不拍照只拿著望遠鏡觀察飛機的編號做紀錄的人，或是夫妻二人一起觀賞飛機的人們等，飛機嗜好不只是「迷哥迷姊」，也是眾所認知的「紳仕的興趣」。冬季即使是下雨的日子，觀賞飛機的人們也並不罕見。此外，機場的書店和販賣部裡，航空相關的雜誌眾多，由此也可以了解到飛機嗜好已經獲得多數人們的肯定了。

在Jurys Inn飯店裡，以400mm鏡頭隔著窗子拍到停機坪上的飛機。機場周邊有許多飯店，部分飯店可以在客房內和占地內拍到飛機。此外，步行就可以抵達拍攝地點也是希斯洛的迷人之處。

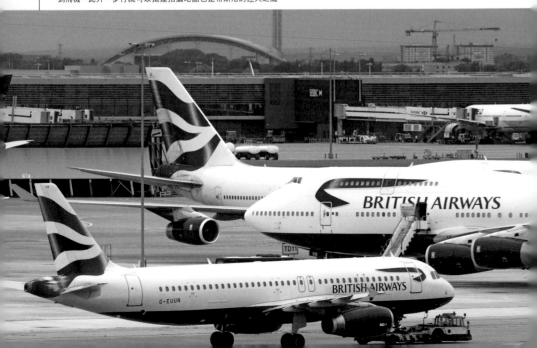

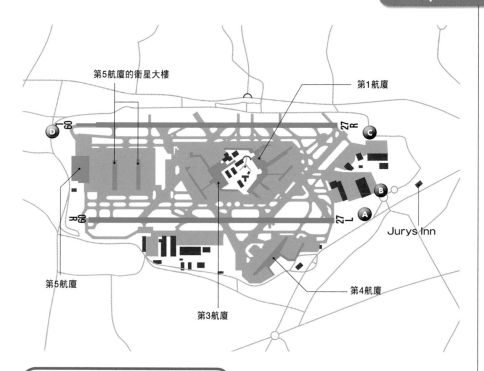

第5航廈的衛星大樓

第1航廈

D 09

27R

C

B

A

27L

Jurys Inn

第5航廈

第4航廈

第3航廈

09R

主跑道的使用方法

　　主跑道在紀錄上，或是說提供給飛機駕駛用的機場地圖裡有3條，但實際使用的只有RWY09L/27R和RWY09R/27L這二條平行跑道。使用頻率上，80%的機率使用RWY27，但運用方式極為複雜。

　　進場航道下方都是住宅區，考慮到噪音的影響下，當上午時RWY27L為起飛、RWY27R為降落時，15時整時主跑道就會互換。也就是說15時之後，RWY27R為起飛、RWY27L為降落，因此如果要拍的是降落飛機時，每天的15時就必須要換地點了。

　　此外，使用RWY09時不在此限，二條都有飛機降落。筆者的經驗裡，RWY09L作為降落飛機專用跑道，但當沒有起飛的飛機時，RWY09R也會用於降落。

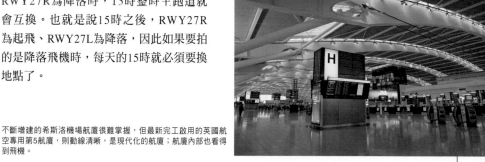

不斷增建的希斯洛機場航廈很難掌握，但最新完工啟用的英國航空專用第5航廈，則動線清晰，是現代化的航廈；航廈內部也看得到飛機。

071

Hatton Cross站附近的拍攝點，博得了飛機迷長年來的喜愛。可以拉近拍攝機身側面，也可以拉遠把住宅加進去營造倫敦的感覺，想一想再拍吧。

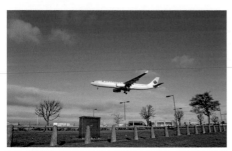

有著寬闊草坪廣場的RWY27L跑道頭的拍攝點。要拍正面的畫面，或是拍攝側面，抑或是用望遠鏡頭局部拍攝等，有多種多樣的豐富選擇。

使用RWY27L跑道時，不論下著小雨或是天氣寒冷，一定會有同好在拍飛機的地點。英國腔英語算是容易理解，可以和同好交換資訊來享受拍照樂趣。

拍照和觀賞景點

RWY27L跑道頭

在機場往市區的地鐵Hatton Cross站下車，是希斯洛機場最著名的拍攝地點。走過車站南側的Great South-West Rd後，右手邊是機場柵欄，沿著路走約300公尺處的公園。

這裡是廣場的形態，可以用50～150mm的鏡頭，拍到RWY27L的降落飛機。既可以等飛機到前方時拍攝側面，用廣角鏡將廣場周邊的氛圍拉進去拍也很不錯。此外，廣場內雖然沒有廁所，但走回車站方

向不遠處就有一家BP的加油站，去買個東西順便就可以解決。光線狀態方面，夏季的下午是順光。

B 車站前人行天橋
由北側出Hatton Cross站後就有座人

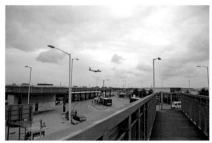

Hatton Cross站前的人行天橋就是這樣的位置。一般是逆光的地方，但距離飯店和車站都近，陰天時便可以去看看。

行天橋，橋上可以拍到夏季的夕陽，陰天時也可以用200～300mm的鏡頭拍到RWY27L降落的飛機。此處在車站前，可以輕鬆抵達。

C RWY27R跑道頭
雖然是個沒有停車空間，必須步行前往的地方，但是個可以拍到RWY27R降落飛機的地點，由Hatton Cross站沿著Jurys Inn在右手邊的路向前走，路會有個左彎（左側機場內有停機庫和英國航空的設施），再向前走後路又會向左轉，右側就可以看到降落的飛機。再向前的圓環就是拍攝點，距離車站約有1.5公里。當RWY27R作為降落跑道時，就應該看得到人在此拍照。

以50mm鏡頭，由Hatton Cross站前的人行天橋拍攝降落在RWY27R跑道的泰國航空航班。將紅色的雙層巴士入鏡，或許更能營造倫敦的氛圍。

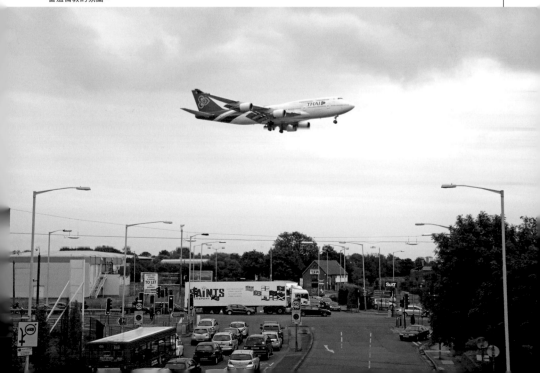

RWY27R跑道頭在停車場旁，因此使用廣角鏡頭一樣拍不出多美的畫面。但是飛機迷式的畫面則絕對沒有問題。太陽西斜時，連機身下方都能照到光線。這架波音767以200mm拍成。

由此處可以80～200mm拍到降落的飛機，光線狀態除了夏季的黃昏之外全天都是順光。附近沒有廁所也沒有商店，是個待不久的地點。

 RWY09L跑道頭

位於第5航廈北側RWY09L跑道頭的空地，在Stanwell Moor Rd的道路旁，可以使用100～200mm的鏡頭，拍到降落在RWY09L的飛機。地點雖然在航廈附近，卻是個難以步行抵達的地方，需搭乘計程車前往。

光線狀態為全日順光，但夏季的黃昏卻是逆光。附近沒有廁所和商店。

離拍攝點最近的Hatton Cross站步行5分的Jurys Inn。這是筆者固定投宿的飯店，部分客房可以看到機場。以倫敦的價位看來，住宿費不算太高。

推薦住宿處

筆者固定住的地方，是Hatton Cross站旁的Jurys Inn。這家飯店運氣好時，可以選擇看得到機場的客房。雖然是逆光，但部分客房可以看到降落RWY27L跑道的飛機；以機場附近的飯店而言，價格方面也屬合理。

位於RWY27R跑道頭的Premier Inn Heathrow Airport也很方便，夏天傍晚如果是降落RWY27R的飛機，就可以在飯店

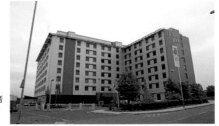

停車場附近的草坪上拍到降落的飛機。

此外，機場附近還有數家飯店也似乎看得到跑道，要去住宿的人應先研究一下再去。

周邊拍攝情況與可能問題

在機場外圍的拍照部分，本書中介紹的4個地方基本上都沒有問題。其他看得到飛機的停車場和第5航廈的門廊等地，有人說拍攝成功，也有人說立刻就被警察驅趕，並不是可以積極推薦的地方。

此外，希斯洛的拍攝點，就算有租賃車也沒什麼地方可以停車，步行的方式會比較方便。RWY27跑道部分，開車穿過RWY27L跑道頭的住宅區後，在目的地倒不是不能停車，但因停車場不足的現象逐漸浮現，除了冬季之外並不建議開車前往。筆者的朋友，有人由日本帶

以200mm鏡頭拍攝降落RWY09L的A310。到達的飛機如果都是英航的一定會很膩人，但多等一下也會看到來自中東和非洲的飛機。

可以在空地上盡情拍攝的RWY09跑道頭。在倫敦拍照是沒有長椅之類可以坐的，想要拍個過癮時，最好自備小型的折疊椅。此處只要使用RWY09跑道時，應該一定能夠碰到同好。

也可以拍到不少維珍航空的飛機。最近新塗裝機增加，而且比較罕見的波音747-400型也飛希斯洛，千萬別錯過了。

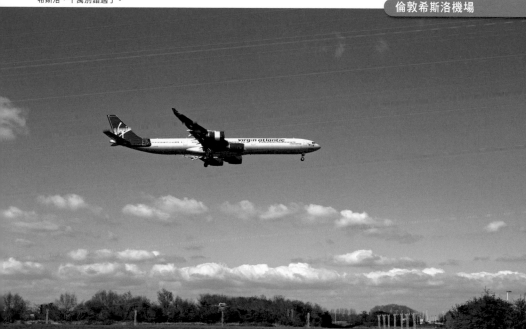

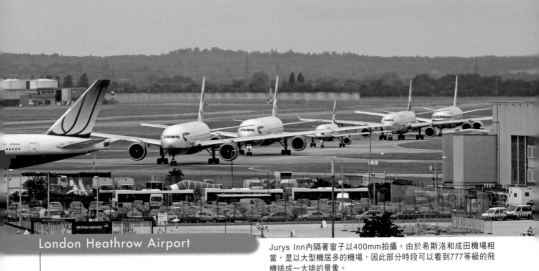

London Heathrow Airport

Jurys Inn內隔著窗子以400mm拍攝。由於希斯洛和成田機場相當，是以大型機居多的機場，因此部分時段可以看到777等級的飛機排成一大排的景象。

著折疊式自行車，在飯店內組裝好後帶著最少限度的攝影器材，每天去各個拍攝點拍飛機；如果目的地只有倫敦一處的話，這倒也是可行的。此外，自行車在機場報到時輪胎目會被洩氣，如果沒帶著打氣筒，到了當地就有無法騎乘的可能。

季節

倫敦最大的問題是天氣。基本上夏季的日照時間長是比較適合的，但是筆者在2012年夏季時曾連著5天在希斯洛機場拍照，卻幾乎沒有放晴的日子。另外，2013年1月時，天氣預報是壞天氣，但只有一天的停留期間卻是晴空萬里，只花了前一年5天中的1天就完成了拍攝。

倫敦的天氣不好掌握之外，一天之中還會變幻無窮，因此別想太多，總之去嘗試就對了。

目標

以希斯洛為樞紐機場的英國航空有引進A380和波音787，這類最新的機型是必拍的目標。此外，由於英國航空購併了英國第二大航空公司BMI，因此逐漸消失中的BMI塗色機也是拍攝重點。

同樣以希斯洛為樞紐機場的維珍航空，也可以拍到不會飛到日本的波音747、特別塗裝機和最近開始飛航的A320等飛機。除了這二家之外，全球的各大航空公司無不投入旗艦機種飛希斯洛，因此不論來多少次都拍不膩。

此外，貨機、LCC、包機等大概都使用倫敦的其他機場，在希斯洛可以不必期待會拍到。

在飯店的窗子，以180mm鏡頭，拍到早上抵達的英航波音747-400型機在停機坪排排站的風景。這個景色今後將逐漸被波音777取代；而今後或許還能拍到787和A380排排站的風景呢。

主要的航空公司

客機 ●愛爾蘭航空Aer Lingus ●俄羅斯航空 ●阿爾及利亞航空 ●阿斯塔納航空 ●加拿大航空 ●法國航空 ●印度航空 ●馬爾他航空 ●模里西斯航空 ●紐西蘭航空 ●塞席爾航空 ●Air Transat ●義大利航空ANA ●美國航空 ●奧地利航空 ●亞塞拜然航空 ●Bellview Airlines ●孟加拉航空 · Blue 1 ●英國航空 ●國泰航空 ●中國東方航空 ●中國南方航空 ●clickair ●克羅埃西亞航空Croatia Airlines ●塞普勒斯航空 ●捷克航空 ●達美航空 ●埃及航空 ●以色列航空 ●阿聯酋航空 ●衣索比亞航空 ●阿提哈德航空 ●長榮航空 ●芬蘭航空 ●海灣航空 ●Hemus Air ●西班牙國家航空（Iberia） ●冰島航空 ●伊朗航空 ●日本航空 ●塞爾維亞航空Jat Airway ●肯亞航空 ●KLM · KTHY ●科威特航空 ●利比亞航空

Libyan Airlines ●LOT波蘭航空 ●德國航空 ●盧森堡航空Luxair ●馬來西亞航空 ●MEA中東航空 ●Nouvelle Air ●奧林匹克航空 ●巴基斯坦航空 ●澳洲航空 ●卡達航空 ●Russia Air ●摩洛哥皇家航空 ●汶萊皇家航空 ●皇家約旦航空 ●SAS ●沙烏地阿拉伯航空 ●新加坡航空 ●南非航空 ●斯里蘭卡航空 ●蘇丹航空 ●瑞士國際航空 ●敘利亞阿拉伯航空 ●TAM ●TAP葡萄牙航空 ●羅馬尼亞航空Tarom ●泰國航空 ●俄羅斯洲際航空 ●突尼斯航空TunisairTunisair ●土耳其航空 ●土庫曼航空 ●聯合航空 ●全美航空 ●烏茲別克航空Uzbekistan Airways ●維珍航空 ●葉門航空

貨機 ●亞特拉斯航空 ●盧森堡貨運航空Cargolux ●DHL ●保羅貨運航空Polar Air Cargo

FRA 法蘭克福am Main國際機場

世界各地主要航空公司都會飛來的歐洲樞紐機場
可以輕鬆在機場外圍拍照的大機場

適合拍照指數 ★★★★★

機場概要

法蘭克福機場是德國的空中大門,有許多形形色色的航空公司班機飛來。德國拍飛機的人口也多,周邊又有當局設置的拍攝點,是非常適合拍照的機場。約10年前,德國航空使用的第1航廈屋頂設有觀景台,但現在已經關閉,改在第2航廈設置了觀景台。德國治安良好,跑道頭也有飯店,是一座不開車一樣可以到外圍拍照的機場。

航廈內的販賣部裡陳列著許多航空相關書籍,雖然是德文書,但或許可以買回來當成紀念品,可以進去逛逛看看。第1航廈裡還有德國航空的2家直營店,提供別處買不到,加入了德國航空LOGO的RIMORWA行李箱。此外還有德國航空的飛機模型等充實的商品內容,是不應錯過的地方。

第1航廈的出境層隔著玻璃拍到德國航空的最新波音747-8型機。玻璃雖然有顏色,但使用廣角鏡斜著拍就可以將影響降至最低。

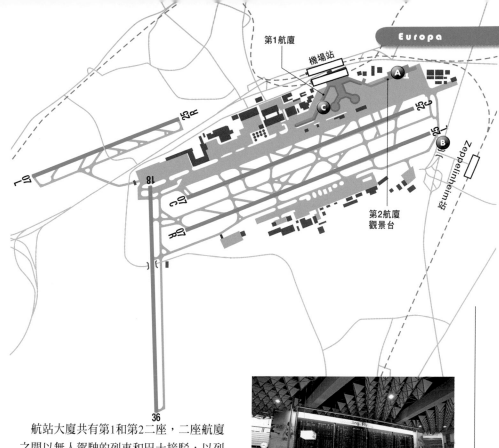

第1航廈

機場站

第2航廈
觀景台

Zeppelinheim站

36

　　航站大廈共有第1和第2二座，二座航廈之間以無人駕駛的列車和巴士接駁，以列車比較方便。即使是搭乘德國航空，到觀景台所在的第2航廈不過數分鐘，而且靠停機坪一側的窗戶，還可以看到排排站的飛機。機場內還有停機坪參觀團更令人歡喜。

　　機場通往法蘭克福市區的鐵路交通也很方便，是一座務必造訪的機場。此外，德國的法律規定禁止使用航空無線電，請絕對不要使用。

主跑道的使用方法

　　跑道共有4條，航站大廈正面的2條是RWY07C/25C和RWY07R/25L，以及航站大廈西北方較遠處最近完工的

以挑高天花板聞名的第1航廈出境層。航班資訊表上標示著前往歐洲各國的班機資訊，不愧是歐洲的代表性國際機場。航廈內購物區也很充實。

航廈內設有販售德國航空行李箱和商品的商店，提供別的地方買不到、有著德國航空LOGO的各式商品。十分值得進去逛逛。

079

報名參加管制區導覽團的櫃台在地下室，有多種導覽團由此地出發。右方照片為巴士上拍到的A380。

巴士導覽團會參觀許多地方，包含停機坪和長期停機的地點等。只能在車上拍照，但距離近到使用廣角鏡頭都不夠用的程度。右方照片是清晨抵達而很難拍到的南非航空的A340-600。

Frankfurt Airport

RWY07L/25R，與側風用的RWY18/36
等。RWY07L/25R由於距離航廈遠，而且
A380和波音747不會降落該跑道等因素，
不需要刻意前往拍攝。

　　主跑道的使用狀況，大概7～8成的機率
會使用RWY25L和25R降落，RWY25C和
RWY18用來起飛。此外則是RWY25C和
RWY25R起飛，RWY25R降落、RWY18
起飛的模式，而起飛的航班視目的地使用
RWY18或RWY25C。

拍照和觀賞景點

 第2航廈觀景台

　　第2航廈頂樓有座名為「Visitor's
Terrace」的觀景台，4月～11月的10時～
18時（入場至17時30分）開放。由於觀
景台無法攜帶大型行李進入，行李箱等可
先寄放在樓下的寄物處後再上樓。門票為
5歐元，通過金屬探測器後即可進入觀景
台。

　　圍欄的高度在胸部到腰部左右，因此除
了可以拍到第2航廈排排站的飛機（非德

國航空為主）之外，還可以用300mm左右的鏡頭，拍到進入RWY25C跑道的飛機，以及RWY25L的降落飛機。至於眼前滑行中的飛機，有100mm左右的鏡頭就夠了。

光線狀態基本上全天是逆光，但頂光的夏季和陰天時，逆光就不會有什麼影響了。此外，冬季觀景台關閉時，入口附近的美食區可以隔著玻璃拍照，此處只要鏡頭別幌動的太嚴重大概都可以拍得到。

 B **RWY25L/C主跑道頭**

外圍拍攝地點可以開車時固然方便，但

第2航廈觀景台圍欄低，十分開放，可以看到機場全景。主跑道方向略有些逆光，但冬季之外都開放，是務必到訪的地方。

觀景台的入口處是美食區，未開放的冬季可以在此處隔著玻璃拍攝。

由觀景台使用200mm鏡頭，拍攝A380降落和滑向主跑道的2架飛機，這是擁有多架A380的德國航空根據地才能拍到的畫面。跑道頭就在眼前，因此可以同時拍到起飛和降落的飛機。

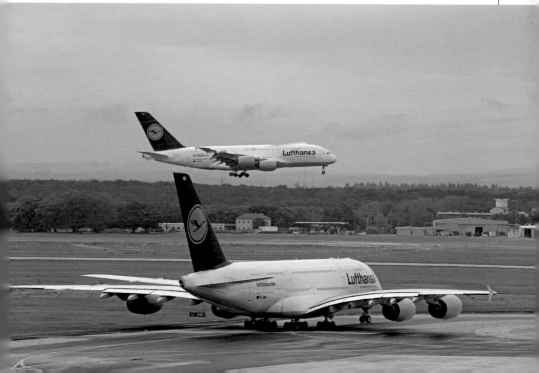

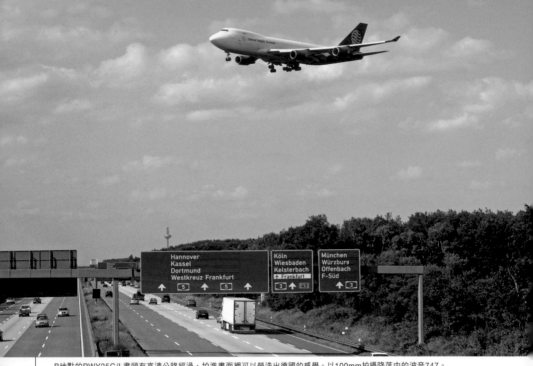

B地點的RWY25C/L盡頭有高速公路經過，拍進畫面裡可以營造出德國的感覺。以100mm拍攝降落中的波音747。

租用租賃車可以前往下午是順光，拍得到由RWY18跑道起飛飛機的拍攝點。現在已經設有加高的台子，不需要用梯子。這天是假日，飛機迷們蜂擁而至。

RWY25C/L拍攝點的情況，圍欄低十分適合拍照。平日有時會沒什麼人，抱著花一整天的心理準備出發吧。

沒有車一樣可以去。由機場搭乘火車，在第一站（和去法蘭克福市區相反的南向路線）Zeppelinheim車站下車，再往機場方向走森林約10分鐘即可到達。路上沒有路燈，晚上並不適合，但其他時間都沒有問題。

此處是RWY25的跑道頭，可以用100mm左右的鏡頭拍到降落在RWY25L跑道的飛機；降落在RWY25C跑道上的飛機，有200～300mm左右的鏡頭也就足夠了。至於眼前滑行道上的飛機，則近到用標準鏡都拍得到。

由此處拍攝時，既可以將第2航廈帶入畫面，用廣角鏡將前方的高速公路拍進去，營造出德國感覺也很不錯。由於可以直接走到跑道頭飛機降落的正下方，可以享受多彩多元的拍照樂趣。光線狀態基本上是全日順光。

機率雖然不高，但如果使用RWY07時，可以拍到起飛的飛機。波音737等級的飛機可能會拍到機腹，但如果是747等級的飛機，則可以拍到拉起在空中的鏡頭。另外，由於沒有廁所和商店，最糟糕的情況是向南走5分鐘左右的Intercity Hotel去利用。當然，住在這家飯店也是選項之一。

 航廈內

基本上是隔著玻璃，但航廈內是可以拍照的。部分地方會看不到跑道，但停機坪上的飛機絕對沒有問題。

推薦住宿處

住在直通第1航廈的Hilton Garden Inn Frankfurt Airport飯店是不錯，但推薦的是距離25L/C跑道頭近的Intercity飯店。這家飯店有機組人員投宿，也有到機場的接駁巴士（單程收費），住宿費以機場周邊飯店來說也不算太貴。

上段說過，步行可達RWY25的拍攝點是最大的魅力所在。唯一的缺點是，由於飯店周邊都沒有商店（自動販賣機和餐廳設在飯店內），必需品最好在機場買好再到飯店Check in。

在RWY25C/L盡頭拍攝。以300mm鏡頭，拍攝由停機區拖曳前往第2航廈的國泰航空波音747。到正前方時甚至距離近到用35mm鏡頭就可以拍攝。

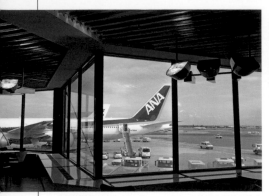

第1航廈內隔著玻璃拍到的ANA尾翼。有些地方不是很適合拍照，但退後些把窗框拉進去，一樣有圖畫般的感覺。

第1航廈右側的德國航空專用區域。這一帶連建築物上都有德國航空的LOGO，拉近畫面中就會是更有法蘭克福感覺的相片了。此圖為200mm拍攝的A319。

Frankfurt Airport

此外，飯店內名為「Pub Ju52」的酒吧，是真的參考德國容克斯52型機設計，酒吧內擺滿了各種飛機的圖片。投宿時別忘了造訪一番喝個德國啤酒。

周邊拍攝情況與可能問題

如果租了租賃車，就可以前往官方公認的其他拍攝點。這個拍攝點需沿著航廈前的路（Airportring）繞著機場西行，此時貨物區會在左手邊，過了跑道頭後就看得到穿越主跑道下方的隧道。這個拍攝點前設有停車空間，停好車後走小路朝著跑道方向前行，就會到達俗稱「消防隊拍攝點」的地方。

此處圍欄很高，但最近已經裝設了架高的台子可以看飛機，不需要使用梯子都可以拍到飛機。可以用100mm的鏡頭，拍到由RWY18起飛的飛機拉高的畫面；下午的光線狀態是順光。

除了這類的官方公認的拍攝點之外，機場周邊也沒聽過發生任何問題，只要別使用航空無線電都可以放心拍照。

此外，租用租賃車到RWY25拍攝點時，由機場一上高速公路就會遇上時速超過200公里的高性能汽車，對開車沒信心的人最好不要嘗試。

季節

和其他歐洲各國相同，天候比較穩定的春季到秋季之間最適合。冬季常是陰天，加上天候嚴寒，並不太適合拍照。

目標

在歐洲的機場裡，班次算是非常多的。德國航空的飛機裡，除了A380之外，不容易在國內看到的波音747-8型飛機也不能錯過。747-8的航班不多，記得要先確認好時間後再出發。此外，還有許多德國航空的復古塗裝飛機和不會飛到亞洲來的小型機，以及其他歐洲各國航空公司的飛機，不管什麼時候去拍，新鮮感都不會消失的。

德國的航空公司不只德國航空一家，照片是大都飛航包機的德鷹（Condor）航空復古塗裝機。待上一整天應該就可以拍到許多航空公司的特別塗裝機。

主要的航空公司

客機 ●亞德里亞航空Adria Airways ●愛琴海航空Aegean Airlines ●柏林航空 ●阿爾及利亞航空 ●阿斯塔納航空Air Astana ●加拿大航空 ●中國國際航空 ●法國航空 ●印度航空 ●馬爾他航空 ●模里西斯航空 ●摩爾多瓦航空Air Moldova ●納米比亞航空Air Namibia ●塞席爾航空 ●Air Transat ●Air VIA ●阿爾巴尼亞航空 ●義大利航空 ●ANA ●美國航空 ●奧地利航空 ●白俄羅斯航空Belavia ●Blue Wings ●英國航空 ●布魯塞爾航空 ●保加利亞航空Bulgaria Air ●Capital Air ●國泰航空 ●中華航空 ●中國東方航空 ●clickair ●德鷹航空Condor ●克羅埃西亞航空CroatiaAirlines ●賽普勒斯航空Cyprus Airways ●捷克航空 ●達美航空 ●East Line Airlines ●埃及航空 ●以色列航空 ●阿聯酋航空 ●愛沙尼亞航空 ●厄利垂亞航空Eritrean Airlines ●衣索比亞航空 ●阿提哈德航空 ●芬蘭航空 ●Flybe ●Freebird Airlines ●海灣航空Gulf Air ●西班牙國家航空Iberia ●冰島航空 ●伊朗航空 ●日本航空 ●塞爾維亞航空Jat Airways ●KLM ●大韓航空 ●科威特航空 ●LAN航空 ●利比亞航空Libyan Airlines ●LOT波蘭航空 ●漢莎航空 ●盧森堡航空Luxair ●馬來西亞航空 ●MEA中東航空 ●蒙特內哥羅航空Montenegro Airlines ●Nouvelle Air ●奧林匹克航空 ●Pegasus Airlines ●澳洲航空 ●卡達航空 ●Rossiya Airlines ●摩洛哥皇家航空 ●皇家約旦航空 ●S7航空 ●SAS ●沙烏地阿拉伯航空 ●新加坡航空 ●Sky Airlines ●Spanair ●斯里蘭卡航空 ●SunExpress ●瑞士國際航空 ●敘利亞阿拉伯航空 ●TAM ●TAP葡萄牙航空 ●羅馬尼亞航空Tarom ●泰國航空 ●俄羅斯洲際航空 ●土耳其航空 ●土庫曼航空 ●烏克蘭國際航空 ●聯合航空 ●全美航空 ●烏茲別克航空Uzbekistan Airways ●越南航空 ●葉門航空

貨機 ●空橋航空 ●中國國際航空 ●韓亞航空 ●亞特拉斯航空 ●盧森堡貨運航空Cargolux ●DHL ●國泰航空 ●聯邦快遞航空 ●大韓航空 ●德國航空 ●保羅貨運航空Polar Air Cargo ●新加坡航空

法蘭克福國際機場

AMS 阿姆斯特丹史基浦機場

又寬又大的歐洲最大機場
開放式的觀景台享受拍飛機的樂趣

適合拍照指數 ★★★★★

機場概要

阿姆斯特丹史基浦機場是歐洲占地最大的機場，有6條跑道。降落在距離航廈最遠的跑道上時，就會滑過運河和高速公路，通過民宅旁才能到航廈，因此是座滑行需花費超過20分鐘的巨大機場。起降航班量極大的這座機場裡設有觀景台，第一次挑戰國外攝影的人都可以毫不厭煩地度過一整天。

機場外圍也有許多可以將運河和有行道樹的路，和飛機拍在一起的拍攝點。租一輛車開固然很好，由於荷蘭是個自行車道網完整，自行車比例極高的國家，因此可以看到當地人和歐洲的飛機迷們騎著自行車前往拍攝點的景象。

這座機場外圍設有圍欄，但荷蘭是低地又是運河之國，因此有許多地方是以河道來取代圍欄的。換句話說，有許多地方由稍遠些的位置看過去時河道會位

圍欄很低而具有開放感的阿姆斯特丹機場觀景台；主跑道也看得到4條。由於距離很遠，在空中的飛機不容易拍到，但滑行中的飛機就可以拍得很美。

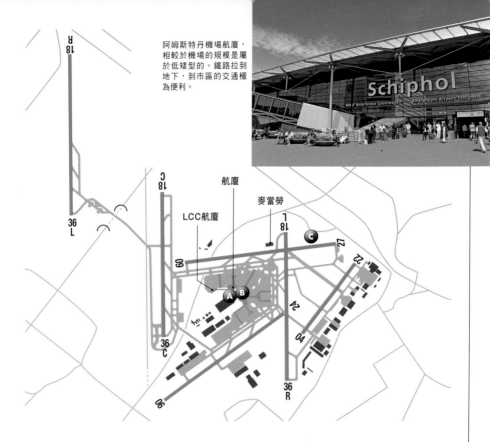

阿姆斯特丹機場航廈，相較於機場的規模是屬於低矮型的。鐵路拉到地下，到市區的交通極為便利。

航廈
麥當勞
LCC航廈

於較低的位置，因此可以在等於沒有圍欄的狀態下拍照，是極富魅力的機場。

由於鐵路直接拉到機場的地下，往市區的交通極佳。此外，航廈內的入境層有一家名為Plane Plaza的飛機商品店家，入口處除了DC-9的機身之外，還陳列著大型飛機的機輪和發動機，是十分值得前往的店家。

固定，因此要鎖定拍攝某些飛機就很困難。

RWY04/22跑道是小型客機和商務專機等的專用跑道，沒有大型飛機降落。筆者的經驗裡，有6成以上的機率會在RWY18R、RWY18C、RWY27降落，

主跑道的使用方法

主跑道共有RWY09/27、RWY06/24、RWY04/22、RWY18L/36R、RWY18C/36C、RWY18R/36L等6條，由於朝向不同的方向，因此使用方式並不

機場很有荷蘭低地的感覺，周邊有河道流經。外圍的拍攝點可以拍到這種很有阿姆斯特丹感覺的，越過河道的波音747。

RWY18L、RWY24起飛。由於跑道使用率不高，有時可能會突然停止某1條跑道的運作。拍攝途中突然飛機都不見了就要多注意了。

但是如果就一直待在觀景台上不走，則不但可以拍到靠近航廈跑道上的起飛降落，還可以拍到滑行中的畫面。

拍照和觀賞景點

 觀景台

觀景台名為Panorama Terrace，夏季（3月最後一週的週日～10月最後一週的週六）為7時～20時，冬季（10月最後一週的週日～3月最後一週的週六）則為9時～17時開放，免費入場。

觀景台非常寬闊，圍欄的高度在腰部到胸部左右，拍攝環境極為優越。右手邊看到的是RWY06/24跑道，使用200～300mm的鏡頭可以拍到在RWY24跑道頭滑行要起飛的飛機；正面可以看到RWY18L跑道，使用300mm左右的鏡頭，可以拍到由這條跑道起飛的波音777等級飛機。

使用400mm的鏡頭，可以由觀景台左側拍攝到降落在RWY27跑道上飛機，並且帶入阿姆斯特丹的街景。

光線狀態上，左側為上午順光，下午則右側是順光，但RWY27方向則為全日順光。除了可以使用200～300mm的鏡頭，拍到滑行中的航班和進入停機坪的飛機之外，使用24mm的廣角鏡就可以拍到進入眼前停機坪的大型飛機。此處受到停靠中飛機的排氣影響容易出現蜃景，是格外需注意的地方。

在觀景台上使用400mm鏡頭，拍攝到滑行中的波音777和拖曳中的波音747-400型機。航班很多，可以拍到過癮。

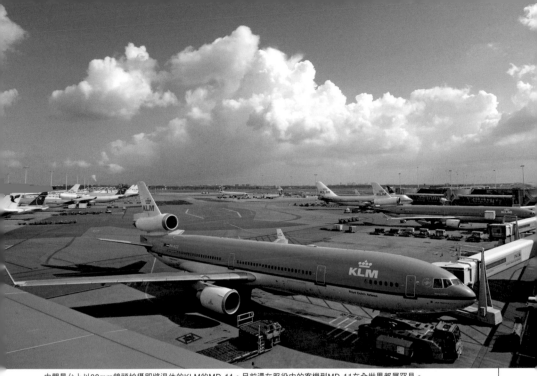

由觀景台上以28mm鏡頭拍攝即將退休的KLM的MD-11。目前還在服役中的客機型MD-11在全世界都屬罕見。

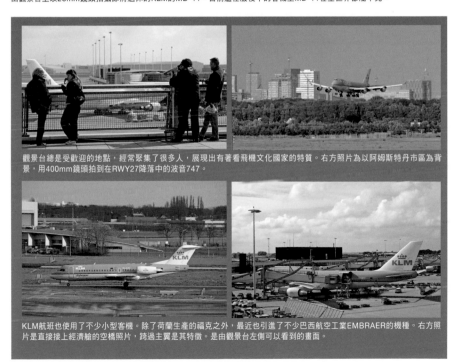

觀景台總是受歡迎的地點，經常聚集了很多人，展現出有著看飛機文化國家的特質。右方照片為以阿姆斯特丹市區為背景，用400mm鏡頭拍到在RWY27降落中的波音747。

KLM航班也使用了不少小型客機。除了荷蘭生產的福克之外，最近也引進了不少巴西航空工業EMBRAER的機種。右方照片是直接接上經濟艙的空橋照片，跨過主翼是其特徵。是由觀景台左側可以看到的畫面。

由航廈內拍攝KLM的尾翼。由於和飛機之間的距離很近，停留時間不算長的轉機時間等也可以拍攝。

只要有一點時間就該去航廈內的飛機商品店看看，展示的是真的DC-9，到了地方就一定不會弄錯。

由觀景台左側看到的空橋，是不能錯過的部分。這座空橋跨過KLM的波音747主翼直接連接後方機門，是全世界罕見的方式。

飛機商品店Plane Plaza的入口。展示有機身和發動機以及主機輪，還可以觸摸。

Ⓑ 航廈內

航廈內可以隔著玻璃拍照，但阿姆斯特丹機場最好在觀景台上拍攝，到了快出發時再到航廈內拍攝。KLM使用的航廈雖

然可以拍攝，但LCC航廈方位不佳，再加上障礙物多，並不適合拍照。

麥當勞

　　沒有租賃車時可以搭計程車或巴士去到的地方，是官方公認的看飛機地點Spotters Plaats；又被稱為Buitenvelderbaan的這個地點，認麥當勞的招牌就對了。

　　由機場搭乘路線巴士190、191、192、193、196、198、199路的任何一班車，在名為Loevestijnse Dwarsweg的巴士站牌下車就近在眼前，地標則是麥當勞。位於RWY27跑道頭的這個地點，圍欄的高度在腰部左右，雖然要注意經過的車輛擋住，但用200mm左右的鏡頭可以拍到降落RWY27跑道的飛機。

　　光線狀態基本上是逆光，但夏季時的頂光就不是很需要在意的強度。

麥當勞拍攝點在外圍拍攝點中圍欄很低，極富吸引力。基本上光線狀態並不好，但是最容易抵達的外圍拍攝地點。

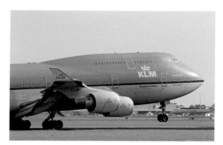

夏天午後的較晚時刻，光線也會轉變。以300mm鏡頭拍下在眼前觸地的波音747。大格局的畫面就近在眼前，光是觀賞就很愉快。

圍欄低到連小朋友都擋不住，因此是適合闔家同遊的地點。RWY27的背景，看得到transavia的機棚，以及前方供小型機起降用的RWY22。

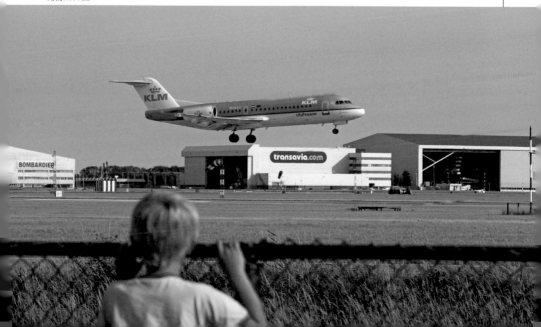

有租賃車開時，就可以拍到飛越河道上空的KLM飛機畫面。這裡是RWY27跑道延長線上的河道，以35mm鏡頭拍攝。

由推薦飯店騎自行車的話，就可以拍到以美麗行道樹聞名的阿姆斯特丹特色畫面。這個地點是通往RWY18R/36L的滑行道處，以80mm拍成。

上方照片拍攝MD-11的地點穿過隧道後就是這裡，以50mm拍攝過橋的飛機。再退後些就可以將行道樹也拍進去。

推薦住宿處

航廈旁的希爾頓阿姆斯特丹史基浦機場酒店直通機場非常方便，但費用高昂。每天都要去觀景台拍照，或轉機時順便一宿的情況下是不錯的，但筆者都固定住在和機場有段距離，但有接駁巴士接送的Novotel Amsterdam Airport。

這家飯店雖然淡旺季價格不同，但住宿費用不算太高，而且又是大型連鎖飯店，品質也高。如果使用租賃車，則這家飯店比機場的希爾頓要方便。有些日本人由日本帶著折疊自行車，在這家飯店組裝後騎去拍照。騎自行車的話，到RWY18C/36C和RWY18R/36L等跑道都輕鬆愉快。

周邊拍攝情況與可能問題

　　機場的外圍，可以將富有阿姆斯特丹感覺的運河、行道樹道路、河流等低地景色，連同飛機拍進去，但最好還是租一輛租賃車使用。由於荷蘭拍飛機的人口很多，只要注意停車的地方，基本上不會有任何問題。如果能租到租賃車，就可以到達許多拍攝地點，有勇氣在國外開車的人值得一試。

　　治安狀態比較良好的荷蘭，是個可以不必擔心就可以拍照的國家，但在航廈內和車站時常會看到像是有毒癮的人。筆者至今不曾在阿姆斯特丹遇到過問題，也不曾聽聞過有什麼問題的風聲，但仍應隨時注意安全。

季節

　　日照時間長而且包機班次多的春季至秋季之間最為適合，筆者曾在冬天上觀景台拍過一次，天候寒冷加上商店都沒有營業，非常辛苦。冬季陽光很弱加上日照時間短，因此應盡量選擇夏季前往。

目標

　　機場是KLM荷蘭航空的樞紐機場，因此KLM的各個機種、復古塗色機、貨機等都可以拍到，KLM旗下的LCC航空transavia、負責KLM貨物部門的馬丁航空都值得拍攝。此外，歐洲的大型航空公司、易捷航空、柏林航空等的LCC航空、和KLM有合作關係的肯亞航空，以及與荷蘭有深厚關係的蘇利南航空等航班都值得拍攝。這座機場的貨機也多，有機會遇見未曾見過的貨機。

主要的航空公司

客機 ●亞德里亞航空Adria Airways ● 愛爾蘭航空Aer Lingus ●俄羅斯航空 ● Afriqiyah Airways ●阿斯塔納航空 ● 柏林航空 ●法國航空 ●馬爾他航空 ●Air Nostrum ●Air Transat ●義大利航空 ● AMC航空 ●Arkefly ●亞美尼亞Armavia 航空 ●Atlas Blue ●奧地利航空 ●Blue 1 ●英國航空 ●保加利亞航空Bulgaria Air ●國泰航空 ●中華航空 ●中國南方航空 ● clickair ●Corendon Airlines ●克羅埃西亞航空Croatia Airlines ●CSA捷克航空 ●賽普勒斯航空Cyprus Airways ●達美航空 ●易捷航空easyJet ●埃及航空 ●以色列航空 ●長榮航空 ●芬蘭航空 ●Fly Air ● Flybe ●西班牙國家航空Iberia ●冰島航空 ●伊朗航空 ●塞爾維亞航空Jat Airways ●肯亞航空 ●KLM ●大韓航空 ●LOT波蘭航空 ●德國漢莎航空 ●馬來西亞航空 ●馬丁航空 ●MAT馬其頓航空 ●Meridiana ● Nouvelle Air ●奧林匹克航空 ●Onur Air ●Pegasus Airlines ●巴基斯坦航空 ● Rossiya Airlines ●摩洛哥皇家航空 ●皇家約旦航空 ●SAS ●SATA International ●新加坡航空 ●Sky Airlines ●SkyEurope ●SunExpress ●蘇利南航空Surnam Airways ●瑞士國際航空 ●敘利亞阿拉伯航空 ●TACV Cabo Verde Airlines ● TAP葡萄牙航空 ●Transavia ●突尼斯航空Tunisair ●土耳其航空 ●烏茲別克航空 Uzbekistan Airways ●聯合航空 ●全美航空 ●VLM航空 ●Vueling Airlines ●West Air Sweden

貨機 ●亞特拉斯航空 ●阿聯酋航空 ● Focus Air Cargo ●KLM ●長城航空 ●馬丁航空 ●保羅貨運航空Polar Air Cargo ● 新加坡航空 ●卡達航空

ZRH 蘇黎世機場

可以由2處觀景台拍攝到起降的飛機
機場內巴士之旅還可以拍到近距離的畫面

適合拍照指數 ★★★★★

機場概要

蘇黎世機場有著可以排進歐洲前3名的優良觀景台拍攝環境，相較於倫敦和法蘭克福這種大機場，雖然有著大型飛機少、航空公司的種類少、班次不多等負面的因素，但由於近年來翻修了觀景台，對到國外拍照的初級者而言是個值得推薦的機場。

再加上機場還推出了機場內的巴士之旅，不但可以搭乘巴士參觀管制區內的機場設施，而且參觀途中還設定了在跑道旁下車的時間，可以看到壯觀的起飛畫面。

造訪時最大的問題，在於全瑞士都一樣的極高物價。2013年夏季時，在機場美食區點用一般餐點時，每人一餐要花上台幣600～900元，像是2個春捲要價近300元，連麥當勞最便宜的套餐也要400元。

最近改裝完成，一轉而成為現代化設計航站大廈的蘇黎世機場。出境層設有多家高級精品店，而且可以一眼望遍停機坪。

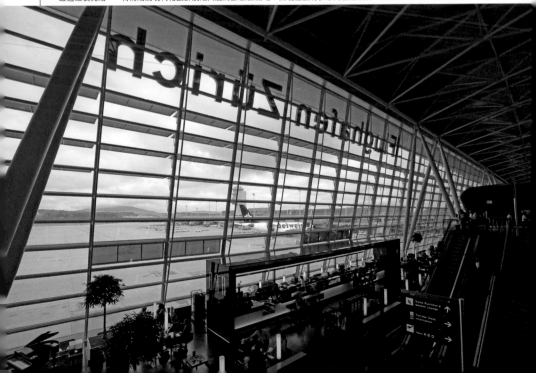

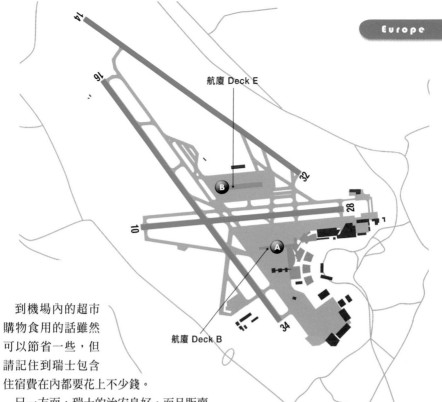

航廈 Deck E

航廈 Deck B

到機場內的超市購物食用的話雖然可以節省一些，但請記住到瑞士包含住宿費在內都要花上不少錢。

另一方面，瑞士的治安良好，而且販賣部裡也販售多種飛機相關的書籍，顯示是個擁有眾多飛機迷的國家，因此可以愉快地享受拍照和購物的樂趣。交通部分，由於鐵路拉進航站大廈的地下，進出市中心都非常便捷。

主跑道的使用方法

主跑道有RWY14/32、RWY16/34、RWY10/28等3條，早晨時RWY34用來起降；白天時則基本上長程班次使用RWY16、短程航班使用RWY28來起飛，降落則使用RWY14。RWY10和RWY32則幾乎都沒有在使用。

此外，除非RWY14發生了什麼狀況，否則幾乎不會在RWY16降落。由於噪音的關係，有8成以上的機率會使用這種模

主航廈旁的建築物裡，設有停車場兼車站功能的購物區，內部設有美食區、超級市場、書店和販賣部等。

式。

當吹北風時，雖然機率不高但會有使用RWY34起飛的情況；另外當東風很強時，則會有從RWY10起飛的情況，但極為罕見。

蘇黎世機場

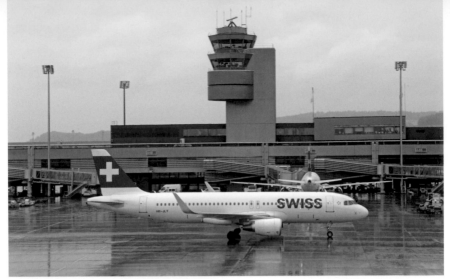

下雨天在觀景台上也可以從避雨的雨棚拍照。以50mm拍攝進入Deck B的瑞士國際航空新塗裝&配備翼尖小翼的A320。

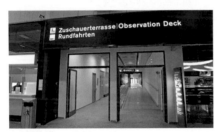

入口稍微有些難找的觀景台Deck B入口，位在報到櫃台靠停機坪那一邊。由這裡進去後就會到買門票的地方。

大改裝後的觀景台採用木磚地板，也設有簡易的餐廳。此外，出場後想要再入場時需重新支付入場費，請注意。

拍照和觀賞景點

 觀景台Deck B

蘇黎世機場有二座觀景台，其中之一是名為「Observation Deck B」的地方，報到櫃台2的2樓（Level2）餐廳旁，寫有Observation Deck的地方便是入口。

營業時間上，夏季時（2013年是3月29日～10月26日）為8時～20時；冬季時（10月27日～3月底）為9時～18時。門票為5瑞郎，進觀景台之前需通過金屬探測儀的保安檢查。能帶進觀景台的物品有所限制，大小需在60×40×20cm之內。換句話說只有一般相機包的大小，因此如果有行李箱時，應先在名為「Left Luggage」的寄物處辦好寄存後再來。觀景台在瑞士國際航空，以及歐洲路線、中東國家航空公司使用的航廈屋頂，停靠的飛機通常是A320和波音737，再大不過是波音787等級，使用標準鏡頭便可以拍攝到。

此外，使用200～400mm左右的鏡頭，可以拍到RWY16的起飛飛機，再遠一些的RWY28起飛飛機，也可以用400mm的鏡頭拍攝。

這裡同時也是餐廳和小朋友的遊樂場所，經常滿是當地的飛機迷。

Ⓑ 觀景台Deck E

位於成田等長程航線大型飛機用的衛星航廈（通稱Dock E）屋頂的觀景台，只在夏季，而且限定在週三、六、日和國定假日才開放。由Deck B可以搭乘巴士到這裡，巴士在星期三的12時15分～16時15分之間，每30分鐘一班。回程由Deck E開車的時間是12時30分～17時00分，也是30分鐘一班。

週六日假日的營運時間是，Deck B開車的時間是11時30分～16時15分（30分鐘一班），Deck E開車的時間是11時30分～17時00分（30分鐘一班；時間可能會有變動，需在蘇黎世機場的網站上確認）。

此外，要前往Deck E時，每人需額外支付4瑞郎，可以在Deck B內的櫃台處購買。

這裡可以用150mm左右的鏡頭，拍到RWY16拉起的飛機，而且用200mm的鏡頭也可以拍到RWY28跑道起飛的飛機。通過正前方的飛機，則35～100mm右左就夠了。飛往日本等地的長程航班通常在13時到14時之間起飛，因此應在觀景台一開始營運就前往拍攝。

圍欄的高度在腰部到胸部之間，也設有可以聽到航空無線電的裝置。觀景台上設有廁所和躲雨的地方，但沒有販賣部。

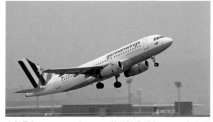

由觀景台Deck E，以250mm鏡頭拍攝到由RWY28起飛的Germanwings新塗裝航機。這裡可以看到2條跑道，可以高效率地進行拍照。

Ⓒ 機場參觀

蘇黎世機場雖然不是每天，但有提供收費的管制區導覽活動，可以搭乘巴士參觀主跑道旁和維修地區。參加的人需先在Deck B內的收費處繳交參加費用（每人8瑞士法郎，Deck門票另計）後出發。

導覽的所需時間約1小時15分左右，巴士內不太能夠拍攝，但在RWY28和RWY16的交會點附近可以下車約10分鐘，是最富魅力的地方。

出發時間在夏季（4月～10月底）的週三是12時00分、13時00分、13時30分、14時30分、15時30分、16時30分；週六日假日則為11時00分～17時00分（14時00分開車外的每個整點開車）。

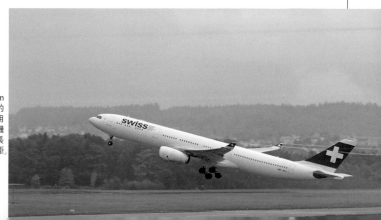

由觀景台Deck E，以200mm鏡頭拍攝到由HWY16起飛的A330。長程航線的航班使用RWY16跑道，大西洋線的飛機會在眼前起飛；至於日本線等長程航線則需要更長些的滑行距離。

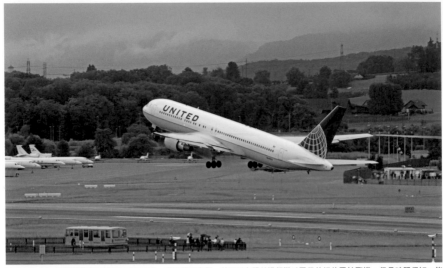

看看在前方的人影和飛機的距離就可以知道，參加機場參觀，就可以在眼前這個難以置信的好位置拍飛機。但是時間很短，能拍到什麼就看時間了。

冬季（10月底～3月底）只在週日假日運行，分別是12時00分、13時00分、13時30分、14時30分出發（時間可能會有變動，需在蘇黎世機場的網站上確認）。

推薦住宿處

蘇黎世周邊的住宿費用一樣昂貴，但由近機場的Kloten車站走遠一些，就可以找到便宜的飯店。Kloten車站距離機場不到1公里，交通也方便。

此外，RWY10附近，有一家以蘇黎世物價而言算是比較低廉（仍然有貴的時候）的Hotel Park Inn Zurich Airport，如果有租賃車的話可以考慮使用。

筆者曾在日本國內，二度以網路預訂機場周邊的飯店住宿，Apartment Swiss Star和Hotelhoerinn這二家飯店，到了之後卻沒有櫃台，按下預訂的mail上註明的號碼鍵後，房間的鑰匙會自動掉下來完成Check in，是有些廉價感覺的飯店。

這裡是機場附近最便宜的飯店，但沒有餐廳和自動販賣機等設備。發生什麼問題時都以電話溝通，因此需要有一定的英文程度，但客房十分乾淨令人滿意。

機場參觀和前往Deck E時搭乘的大型巴士。車內不太能夠拍照，但光是透過車窗觀看應該都很愉快才對。

最近開始飛航的卡達航空波音787。像這樣可以拍到其他的歐洲大機場拍不到的飛機，也是蘇黎世機場的魅力。

周邊拍攝情況與可能問題

瑞士是拍飛機人口多的國家，因此機場周邊有許多拍攝點。最有名的RWY14跑道頭附近（下午順光），而面向航廈的西側等都可以拍照。但是沒有公共交通工具，搭計程車去時，回程卻沒有路上跑的計程車可以攔（不是步行可達的距離）。因此必須要租車使用，對開車沒有信心的人，在觀景台上就足夠享受拍照的樂趣了。

機場如果是清晨時，可以從停車場的頂樓，拍到降落在RWY34的飛機。此外，航廈內雖然稱不上好拍，但選對了地方倒也不是不能拍照。

瑞士治安良好，拍飛機筆者沒聽過有任何問題，十分適合首次前往國外拍飛機的人利用。

季節

冬季寒冷，日照時間又短，再加上天候不穩定等惡劣條件，因此最好不要冬天前往。而既然要去蘇黎世，就建議要定好計劃，選擇能夠參加機場參觀或到Deck E的日期。

目標

可以拍攝到愈來愈多新塗裝的瑞士航空航班，以及當地的航空公司Edelweiss Air、Helvetic Airways等。此外，飛航歐洲區域的小型客機和卡達航空的波音787都十分值得拍攝。如果在蘇黎世想拍大型飛機，則中午前到下午是出發，下午是到達航班聚集的時間，因此應先看好航班時刻之後擬好計劃出發。

主要的航空公司

客機 ●亞德里亞航空Adria Airways ●愛爾蘭航空Aer Lingus ●俄羅斯航空 ●波羅的海航空airBaltic ●柏林航空 ●加拿大航空 ●中國國際航空 ●馬爾他航空 ●模里西斯航空 ●法國航空 ●Air One ●義大利航空 ●美國航空 ●奧地利航空 ●belleair ●B&H航空 ●Blue 1 ●blueislands ●英國航空 ●保加利亞航空Bulgaria Air ●Cirrus Airlines ●CITYJET ●clickair ●克羅埃西亞航空Croatia Airlines ●賽普勒斯航空Cyprus Airways ●CSA捷克航空 ●達美航空 ●易捷航空easyJet ●Edelweiss Air ●以色列航空 ●阿聯酋航空 ●芬蘭航空 ●Freebird Airlines ●Germanwings ●漢堡國際航空Hamburg International

●Helvetic Airways ●西班牙國家航空Iberia ●塞爾維亞航空Jat Airways ●KLM ●大韓航空 ●LOT波蘭航空 ●德國航空 ●MATM馬其頓航空 ●蒙特內哥羅航空Montenegro Airlines ●Norwegian ●OLT Express ●Onur Air ●Pegasus Airlines ●卡達航空 ●Rossiya Airlines ●摩洛哥皇家航空 ●皇家約旦航空 ●SAS ●新加坡航空 ●Spanair ●SunExpress ●瑞士國際航空 ●TAP葡萄牙航空 ●泰國航空 ●TUIfly ●土耳其航空 ●烏茲別克航空Uzbekistan Airways ●聯合航空

貨機 ●阿聯酋航空

蘇黎世機場

099

VIE 維也納國際機場

俄羅斯與東歐國家飛機匯集的機場
新設置觀景台，拍攝環境大幅改善

適合拍照指數 ★★★★★

機場概要

維也納國際機場是藝術之都維也納的空中門戶，並且是西歐與東歐的接觸點發展至今。在歐洲的機場裡屬於中型機場，不像是倫敦有大型飛機頻繁起降，也沒有來自全世界各國的飛機。但相對地，這座機場卻是可以拍到東歐的航空公司和俄羅斯的航空公司飛機，以及其他機場拍不到的小型飛機等的機場。

以維也納為樞紐機場的奧地利航空，由於採用的是軸輻式（hub and spoke）系統，有時候奧地利航空使用的航廈會連一架飛機都沒有，也有時候會停滿所有的空橋。到了機場之後，應先找到出境入境航班標示板，確認什麼時段是最尖峰的時間後再行動。此外，在航廈內不但有美食區，甚至連超市都有，可說十分方便。

奧地利航空飛機排排站的主要航廈。由於是徹底實施軸輻式的機場，因此部分時段停機坪上可能連一架飛機都沒有。這張照片是由航廈的門廊處以300mm鏡頭拍攝。

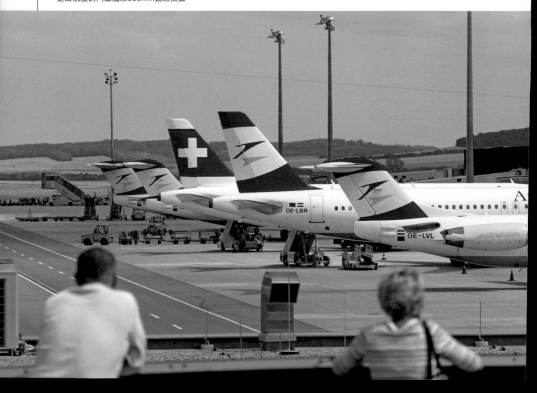

航廈

A 觀景台

B 航廈全區

1A航廈和反向的1、2、3航廈隔著門廊相連的特殊造型。此外，奧地利一帶的機場特色之一，是有時會將航站大廈稱為報到（check）1。

之前的納也納機場，拍照時需租車到機場外圍，再步行15～30分鐘才能到拍攝點。但是最近由於觀景台完工開放，轉機的人以及對在國外開車沒信心的人都可以享受到拍照的樂趣了。

但是，奧地利和德國相同，定有禁止使用航空無線電的法律，為了避免發生問題，最好不要帶著航空無線對講機同行。

主跑道的使用方法

機場設有RWY11/29、RWY16/34等2條主跑道，6～7成的機率是，RWY29用來起飛，RWY34用來起飛和降落。其他則是RWY16降落、RWY11起飛和降落。

拍照和觀賞景點

A 觀景台

觀景台位於航站大廈第3報到區的屋頂，名稱是VISITOR'S Terrace。觀景台的入口既小，又沒有什麼引導標誌，不是很好找，但卻是非去不可的拍飛機地點。

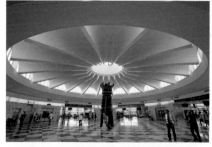

航廈內的C GATE附近，以飛機發動機形象設計天花板十分具有特色。航廈內可以看到不少這類具有設計感的藝術品。

維也納國際機場

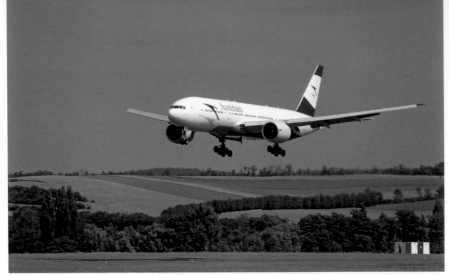

機場周邊是農業地帶和平緩的丘陵地帶。照片為停了車後步行30分鐘左右抵達RWY34跑道頭的外圍拍攝點。以300mm鏡頭拍到由日本飛來的波音777。

觀景台的入口在此。只有金屬深測器前有員工1人，氣氛悠閒。

觀景台的門票在自動售票機購買。有英語的說明，使用方法並不難。也可以使用信用卡付款。

開放的期間是3月15日～10月15日（可能會有更動，應確認網站），門票是4歐元。大件行李禁止帶入，因此應先行在寄物處寄存行李。門票在自動售票機上購買，通過金屬探測器後進入觀景台。此處雖然沒有販賣部，但設有廁所，可以花上長時間拍攝。

圍欄的高度在胸部左右，正面可以看到RWY11/29跑道。觀景台上除了可以拍攝到RWY29的起飛滑行到拉起的過程之外，使用RWY11時，雖然右側會被航廈擋住而拍不到滑行，但飛機拉起後就可以拍到。二者都使用300mm左右的鏡頭就可以拍到。

此外，往RWY16/34航班的滑行、左手邊奧地利航空專用航廈排排站的飛機，都可以用150～300mm的鏡頭拍到；RWY16/34跑道雖然看得到，但距離太遠無法拍攝。

光線狀態基本上是逆光，因此頂光時的6月最適合拍攝。其他時期則以陰天較為適合。逆光狀態如果抓到機身側面，則光線是可以照到機身的。

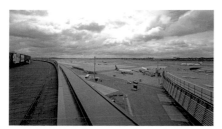

觀景台圍欄不高視野十分良好。進入後右手邊看得到D GATE和RWY11/29，向前走就看到奧地利航空停靠的F、G GATE。

觀景台內設有航班的機種說明，以及機場內的地圖、工作車輛等的解說。雖然是德文，但光是看看都很愉快。

 航廈內

由於觀景台的條件優越，拍照可盡量利用，但觀景台不開放的冬季和轉機時，航廈內部也可以拍攝。但由於部分玻璃是雙層的，因此一定要找到合適拍攝的地點，基本上任何地方都看得到RWY11/29跑道，只要注意避免反射即可。

推薦住宿處

航廈前就有歐洲的連鎖NH飯店，可以很快地到達機場的方便性很高，但住宿費也相對地昂貴。短期停留的話這裡是個選項，但筆者每次都選擇機場東側約2公里處的Eurohotel Vienna Airport投宿。

在觀景台上以200mm鏡頭拍下在滑行道中滑行中的賽普勒斯航空A320。後方的跑道是RWY11/29，跑道上的飛機也可以用300mm的鏡頭拍到。

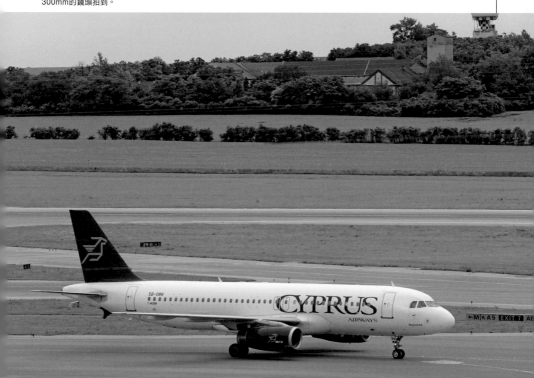

Check in2的一般區域裡的餐廳吃午餐，順便以250mm鏡頭拍下阿聯酋的波音777。玻璃很厚，如果斜著拿相機就會無法對焦，但這裡也是個可拍照的地點。

屋頂設有觀景台的Check in3。這裡可以隔著玻璃看到跑道，但是玻璃很厚，因此在觀景台開放的季節，還是上觀景台最好。

這間飯店只要有租賃車就極為方便，而且住宿費用低廉（雖不豪華但很乾淨）；飯店還提供機場接送，沒車也OK。步行5分鐘就有餐廳，餐廳的家數不多，可以先買好食物飲料之後再Check in。

周邊拍攝情況與可能問題

奧地利拍飛機的人口多，外圍有著許多拍攝點的納也納機場，筆者未曾聽聞發生過問題。但是駕駛租賃車時需要注意。

以前，筆者在機場周邊農業區尋找拍攝點時，因為道路標誌是德文，在不知所以之下行駛了農道。當時，被警察告知「這裡是農民專用道，汽車要停在外圍」，因此在停妥車後走了約30分鐘到拍攝地點。當時警察的態度並不是高壓式的，而是非常客氣的告知，但開車時看不懂德文標誌時，還是可能引發一些問題。

季節

仍然是春季到秋季最適合，觀景台的開放時間也是春季到秋季。冬季寒冷而且

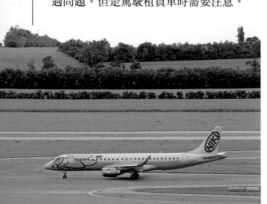

以300mm拍下正在滑行向主跑道的NIKI的ERJ。飛機的LOGO是蒼蠅，這在國內一定難以想像，但這個LOGO也即將消失，要拍應趁早。蒼蠅的翅膀會隨著光線改變顏色。

罕見的俄羅斯新型飛機，Rossiya Airlines的安托諾夫148型機也飛航維也納。除了拍攝機身之外，稍微退後些將麥田拍進去當背景，就可以拍出歐洲的感覺。

日照時間短,並不適合拍照。可能的話6月前後最理想。

由觀景台上以300mm拍下在國內看不到的奧地利航空波音767。也看得到Operated by Tyrolean的LOGO。是最適合拍攝奧地利客機的機場。

目標

維也納是奧地利航空和LCC的NIKI航空的樞紐機場。奧地利航空可以拍到復古塗色機種、星空聯盟塗色機種、加裝翼尖小翼的波音767等飛機。NIKI則正由強烈的蒼蠅彩繪,逐步改為柏林航空的塗色當中,逐漸消失中的蒼蠅塗裝值得拍下。

其他還有歐洲的大型航空公司,以及南斯拉夫、烏克蘭、羅馬尼亞等東歐籍的航班飛來。貨機數量不多,但商務飛機的數量就有不少,因此應備妥400mm以上的鏡頭。筆者2013年夏季到訪時,就成功地拍到了Rossiya Airlines的安托諾夫148型機飛航定期航班的畫面。

主要的航空公司

客機 ●亞德里亞航空Adria Airways ●俄羅斯航空 ●愛爾蘭航空Aer Lingus ●波羅的海航空airBaltic ●加拿大航空 ●法國航空 ●馬爾他航空 ●摩爾多瓦航空Air Moldova ●Air One ●Air Transat ●Air VIA ●義大利航空 ●奧地利航空 ●白俄羅斯航空Belavia ●英國航空 ●保加利亞航空Bulgaria Air ●Bulgarian Air Charter ●Central Connect Airlines ●中華航空 ●clickair ●克羅埃西亞航空Croatia Airlines ●賽普勒斯航空Cyprus Airways ●達美航空・易捷航空easyJet ●阿聯酋航空 ●埃及航空 ●長榮航空 ●芬蘭航空 ●Freebird Airlines ●喬治亞航空Georgian Airways ●Germanwings ●西班牙國家航空Iberia ●InterSky ●伊朗航空 ●塞爾維亞航空Jat Airways ●KD Avia ●KLM ●大韓航空 ●LOT波蘭航空 ●德國航空 ●盧森堡航空Luxair ●MAT馬其頓航空 ●美索不達米亞航空Mesopotamia Air ●NIKI ●奧林匹克航空 ●Onur Air ●Pegasus Airlines ●卡達航空 ●Rossiya Airlines ●約旦皇家航空 ●SAS ●沙烏地阿拉伯航空 ●SkyEurope ●Spanair ●SunExpress ●敘利亞阿拉伯航空 ●瑞士國際航空 ●羅馬尼亞航空Tarom ●俄羅斯洲際航空 ●突尼斯航空Tunisair ●土耳其航空 ●烏茲別克航空Uzbekistan Airways ●VIAGGIO AIR 貨機 ●韓亞航空 ●中華航空 ●DHL ●阿聯酋航空 ●大韓航空 ●馬丁航空 ●TNT航空

維也納國際機場

其他的歐洲機場

歐洲有不能拍照的樞紐機場

歐洲的機場中,有許多在打造當初就融入了周邊的美麗景色中。這些極富魅力的環境,對喜愛拍攝飛機的人們而言,可說是最理想的拍攝地點。但是,令人意外的卻是歐洲也有拍不到或禁止拍攝的機場,本節就來介紹幾處灰色地帶和拍攝NG的機場。此外,當發生恐怖攻擊事件時,機場的維安措施將拉到最高等級,原來可以拍照的機場也可能完全禁止拍攝,這是放諸四海皆準的法則。要前往國外拍飛機之前,請先判斷國際局勢後再開始行動。

巴黎戴高樂國際機場

機場禁止拍照,可能處以罰款

巴黎戴高樂國際機場以前是可以拍照的,但現在已經禁止拍照了。雖然在網路上還是看得到相片流出,但請認定完全不能拍照。

筆者幾年前在不知道禁止拍照之下到機場外圍拍照,當時被武裝警察包圍,連人帶租賃車一併被帶往保安警察總部,連護照都照會本國確認,鬧的非常大。最近接到來自當局的資訊,拍照還可能被處以罰款。

拍照本身也要看時機,如果只是拍照留念,不需要太神經質,但如果拿出望

巴黎戴高樂國際機場搭機時從登機門拍照留念。這種照片沒什麼問題,但在跑道頭要正式拍飛機時,被抓的機會就很高了。

遠鏡頭準備正式拍攝的話,那引發問題的可能就很大了,因此最好放棄以拍飛機的目的去戴高樂機場。

米蘭馬爾彭薩國際機場

義大利可以拍照的
少數珍貴機場

義大利的機場要拍飛機,從中央到地方的機場都很麻煩,但米蘭機場是唯一可以拍飛機的。米蘭機場的外圍也有可以拍飛機的地點,但遺憾的是每一處都無法拍到漂亮的飛機。

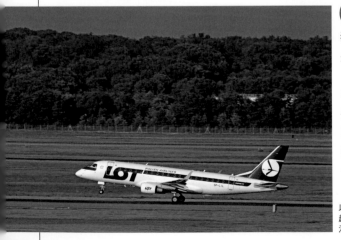

以400mm鏡頭拍攝米蘭馬爾彭薩機場起飛的ERJ。雖然是隔著玻璃,但拍照沒有問題。光線狀態上下午是順光。

航廈內沒有觀景台，但第1航廈的報到區可以隔著玻璃看到跑道，可以拍攝。航廈兩側的門廊也可以看到停機坪，但障礙物多，並不適合拍照。

航廈內使用300mm左右的鏡頭，就可以拍攝到滑行中的飛機。但是到主跑道上的被攝體之間距離很遠，需注意蜃景。

此外，米蘭機場常有竊盜和偷行李等情況，因此眼光絕對不能離開攜帶的行李，一定都要碰到身體。

哥本哈根國際機場

由航廈內拍攝的話OK

哥本哈根機場從日本有北歐航空的直飛班機，而且轉機歐洲各國極為便捷，是一座以北歐的高雅造型聞名的機場。外圍沒什麼拍攝地點，租車來開也會受限於有限的停車空間，因此並不建議，但航廈內隔著玻璃拍攝倒是可以的。

停靠在眼前位置的飛機用35mm、滑行中的飛機則使用300mm等級的鏡頭就可以拍到。不過航廈距離主跑道很遠，很難拍到起降的畫面。

由於緯度很高，冬季時白天很短拍攝條件差；夏季時則因幾乎是永晝，可以拍到很晚的時間，倒是令人愉快的機場。

伊斯坦堡阿塔托克國際機場

最多只能拍照留念

基本上是禁止拍照的機場，到外圍大張旗鼓拍照的話就有被逮捕的可能。實際上機場外圍設有監視台，由武裝警察保持監視狀態。

在筆者的經驗裡，雖然不敢說一定沒問題，但轉機時在通過安檢之後，在登機門附近或大廳裡拍攝紀念照並沒什麼問題，但最好隨時保持「可能無法拍攝」的想法，到當地再行判斷。但絕對不要勉強拍攝。

玻璃帷幕建築，可以看遍停機坪的哥本哈根機場航廈。這張是轉機時拍攝的，基本上拍照不會有問題。

在伊斯坦堡的航廈內，試著在登機門附近拍攝飛往成田的班機，並沒有什麼問題。但是，大張旗鼓拍攝就可能引發問題，一定要注意。

到國外拍飛機的器材和行李

貪心最危險
要把器材減到最少的程度

最近不只是LCC，連一般航空公司對於托運行李的大小、重量，以及對隨身行李的限制都比以前更為嚴格。專程拍飛機和出國觀光順便拍飛機，都需要準備相當程度的器材，如何打包就是一大惱人事。

筆者藉著多年來在報到櫃台和機場員工的交涉，以及以航空公司員工身份站在機場櫃台的經驗，反覆嘗試錯誤之下，終於確定了現在出國拍照時的相機包內容。本節將介紹機材的選擇和相機包的挑選方式。

搭乘日本國內線時，行李遺失的情況極為罕見，把行李包妥後交付托運就可以，但國際線是另一回事了。除了至少經歷過數次遺失行李的情況，甚至有過行李被打開弄得亂七八糟的經驗。就在最近筆者在搭乘聯合航空轉美國國內線時，行李送上了早一班的飛機，在目的地洛杉磯機場裡，就放在誰都可以進入拿取行李的轉盤前好幾個小時。想想如果行李裡放了相機或鏡頭，那就會是很不好玩的事了。

因此，拍攝器材最好帶上飛機，不過因為還有其他日用品，因此該如何選擇器材就往往令人十分困擾。總之器材要減到最低的限度，因此大口徑的超望遠鏡頭不帶。現在由於有了APS-C片幅的單眼相機，使用400mm鏡頭時，換算成35mm後相當於600mm，因此只要有望遠的變焦鏡和標準變焦鏡2支便已足夠。

出國出差時，需要帶著2台機身，自然器材就不會少，但非出差時則相機用一

幾年前出國拍照時的裝備。裝有替換衣物的行李箱和雙層梯子用托運的，手提行李的銀色RIMOWA則放拍攝器材。

台EOS70D相機，配上EF-S18-135mm和EF100-400mm等2支鏡頭。其他有一台用來快照的消費型數位相機就夠了。小的相機包就可以放入這些器材了。

相機包該如何選擇

現在筆者出國拍照時使用的相機包分為2個，這是有原因的。帶進機艙內的隨身行李通常會是「小型登機箱一個，加上裝著隨身用品的包包」。因此筆者一直使用的登機箱是41.5×42×20.5cm的RIMOWA商務輪箱。裡面放著相機1台和鏡頭2支，以及電腦和書籍等。登機箱上方則放一個寬度40公分

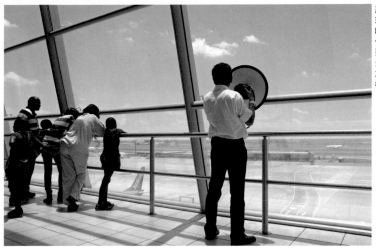

忍者反光板在隔著
玻璃又有逆光感覺
時最能發揮功效，
但由於相當顯眼，
要有被投以好奇眼
光的心理準備。攝
於南非約翰尼斯堡
機場。

左右的小型布製相機包，內放有相機1台和
鏡頭2支。工作用的全部裝備就可以輕鬆放
入了。

如果要輕鬆些，則布製的相機包1個也就足
夠了。只是該注意，登機箱的拉桿要選擇正
好可以放下相機包後方帶子的寬度，不然就
無法將布製相機包放在登機箱上拖著走了。

將相機包分為2個的重點之前已經提到過
了，除了都可以隨身帶上飛機之外，到了機
艙內後將登機箱放在上方的行李箱內，布製
相機包則放在腳邊，以便隨時可以透過飛機
窗戶拍照。筆者的這種方式在搭過含小型客
機在內的多次經驗裡，從來沒有出過問題。

小型的布製相機包裡一定會放著一塊「忍
者反光板」。打開來會成為黑色的圓形（約
50公分），因為中央的圓洞可以消除玻璃的
反射。雖然要用時需要些勇氣，但機場航廈
內隔著玻璃拍攝時既可使用，機艙內也可以
使用。筆者去年在機艙內拍到了美麗的極光
夜景，如果沒有忍者反光板就不可能拍到。
大型的照相器材行應該買得到，各位何妨準
備一塊？

另外也有「不分成二個，而以IATA尺寸
的登機箱作為相機包帶上飛機即可」的意

見，我以前也這麼做過，但在報到時常因櫃
台要求秤重量而不知所措。當然，把所有器
材放在一起時，一定會超過手提行李的重量
限制。因此可能發生「請托運」「這是相機
不方便」之類的爭執。

而且有時候還會被告知「我們沒有加盟
IATA，這個大小不能帶入機艙」，因此
「IATA尺寸=OK」是不一定準確的。

現在的器材分為二個打包的完成型態。這種形
式可以將器材全部帶上飛機，布製相機包放在
腳邊也方便使用，而且機場報到時這種方式不
會有任何問題。

中東的機場需要特別注意！

中東的轉機地機場可以拍照嗎

現在全世界最活躍的中東籍航空公司，其中的阿聯酋航空和阿提哈德航空、卡達航空都有飛日本線，算是日本人熟悉的航空公司。結果是可以較低廉的價格，買到從日本經由中東到歐洲的機票，在杜拜、阿布達比或多哈轉機的人也因此暴增。

中東籍航空公司擁有的飛機機齡都新，娛樂設施也齊全，又有日籍的組員服務，因此語言上不會有問題。再加上轉機的機場根本就是以「吸引轉機客」的方式設計，因此有著非常好用的優點。

但是一旦講到拍照就是另一回事了，中東在歷史背景和反恐對策等因素下，安全檢查上極為嚴格，也因此一定要以轉機用的機場不能拍照為前提來行動。

這一節將以筆者的經驗，說明轉機用的中東各機場情況。中東各國和北非各國相關的環境一旦改變，安全維護的內容也會改變，因此或許和現在說明的不同，但可以作為需要至中東轉機時的參考。

此外，中東不但無法了解為什麼要拍飛機，而且穿著黑色民族服飾的女性極端地厭惡拍照，因此可能會發生問題。一拿出相機來就可能被盯上，因此應該先了解中東的文化之後再行動。

阿布達比

由於阿布達比並沒有什麼觀光名勝，因此搭乘阿提哈德航空的大部分乘客都是當成轉機地在使用的。雖然在航廈內拍照沒有被警告過，但或許只是當時的時機正好而已。筆者曾入境後在機場周圍尋找能夠拍攝的地點，但機場外圍都是沙漠，而且航廈周圍的停車場和步行可及的範圍內，感覺上都有不適合拍照的氛圍。因此認定阿布達比機場在轉機時能拍到一兩張算是幸運就錯不了了。

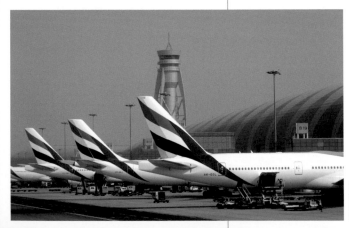

由飛機內拍攝杜拜國際機場內阿聯酋航空飛機排排站的感覺，航廈內公然拍飛機可能會遭致麻煩。

杜拜

新航廈一一完工啟用的杜拜。拍攝條件不佳，隔著玻璃雖然也不是拍不到，但筆者的朋友是職業攝影家，就曾在轉機場因為拍飛機被帶往調查室去。這座機場在杜拜航空展時還可以進入停機坪參觀，對拍照也比較寬容，但其他時間最好不要拍照。單眼相機光是對向停機坪，就可能被認定是間諜，應特別注意。但是，筆者看到有不少人在阿聯酋航空的航廈內拍照留念，因此甘冒風險一定要拍照的人，最多是拍拍紀念照的方式就該收手了。

多哈

卡達航空的樞紐機場多哈，請務必要記得絕對不能拍照。不久之前，在停機坪下了登機梯後，筆者身旁的女性才剛取出數

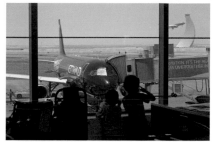

攝自阿布達比國際機場。正在觀賞阿提哈德航空特別塗裝機的小朋友們。這種時候是可以拍照的，但也有可能被警衛勒令刪掉畫面。

位相機，停機坪的警衛便大聲喝斥「NO PHOTO!」也聽到其他發生糾紛的情形，因此在多哈最好別拿出相機來。

以色列航空要特別注意！

就算不是在中東拍飛機，在歐洲的機場拍攝以色列航空的飛機時也要特別注意。因為是以色列的航空公司，因此有受到恐怖攻擊的可能，從很早之前就以保安嚴格聞名。舉例說明的話，從前巴黎的奧利機場還有觀景台時，筆者正準備要拍以色列航空的飛機，聽到後面的叫喚聲而回頭一看，結果有幾個警察拿著槍對著這邊，盤問著「在做什麼」。

最近的情況則是，2013年夏天去蘇黎世時，就親眼看到了以色列航空使用的登機門處有幾個武裝警察手持機槍警戒，而到了停機坪時甚至還配備了警察、警犬和裝甲車在警戒。

另外，維也納機場的跑道頭，在以色列航空到達前，警衛官員就從另一端以目視確認停在附近的車輛，也用品評人物般的眼光看著旁邊的我。

許多機場在以色列航空飛機滑行時，甚至出動裝甲車或警車警戒，也因此黑色的相機就有可能被認定是槍枝。雖然不必過度恐慌，但要注意拍攝時不要有些怪異的動作。

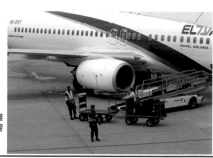

以色列航空雖然還是可以拍，但有著非常難拍的氣氛。常有手持機槍的警衛在周圍警戒。

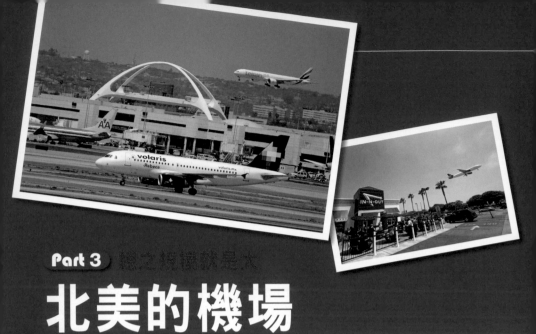

北美的機場

嚴格的安管
在機場拍照到底O不OK

　　大型航空公司樞紐機場所在的紐約、芝加哥、洛杉磯、達拉斯等的大都市之外，西雅圖、波特蘭、休斯頓等的中型城市，一直到加拿大以及度假區檀香山，都有直飛日本的航班。北美就是這麼容易前往的地區，但是在機場的拍照，因為安管嚴格而常會碰上麻煩。

　　筆者曾造訪過約200座北美的大小機場，在2001年發生911事件之後，就感受到拍飛機變為極端地困難。尤其是直接受到攻擊的紐約、華盛頓周邊更是嚴格，愈是遠離這二大都市，拍照的困難度也就愈低的感覺。此外，德州等本來就保守的區域，在恐怖攻擊之前拍飛機就很困難，因此雖然是同一個國家，但拍攝環境也受到地區特性的左右。

　　舉個例子說明，紐約的拉瓜地亞機場裡，在機場隔著玻璃拍照就曾被機場人員警告過，而芝加哥則是要以數位相機拍櫃台當紀念照時被警告過。另一方面，同樣是東海岸的佛羅里達的機場就設有官方的看飛機地點，當地設有擴音器播放航空無線電的對話，圍籬則開有拍照用的洞。

　　像這種擺明了「請來看飛機、請來拍飛機」的環境，和光是要拿出相機準備拍照，就有相關人員衝過來的嚴格環境混在一起，這就是美國。

　　在美國拍照時最需要注意的是，按照恐怖攻擊的危險性來調整警戒層級。據筆者所知，警戒層級由高而低分為紅、橙、黃、綠、藍等5個階段。一旦美國介入了敘利亞內戰，當然警戒的層級就會升高。換句話說，原來拍照完全沒問題的地方，也會立刻出現「拍照？想都別

North America

Los Angeles International Airport
San Francisco International Airport
Seattle-Tacoma International Airport
Vancouver International Airport
Portland International Airport
McCarran International Airport
Denver International Airport
Honolulu International Airport

想」了的可能。

本書中根據筆者的經驗而寫了「拍照不會有問題」，卻可能突然一變而為「不可拍照」，因此應充分掌握世界局勢和美國的動向之後再前往拍照。

想要高效率地拍飛機
航站大廈是最好的選擇

日本有直飛航班到達的美國機場，都是占地面積廣闊，有著好幾座航廈，跑道數量也多的機場，因此會有想拍飛機卻不知道在哪裡拍才好的困擾。有外圍拍攝地點的機場，通常也沒有可以前往拍攝地點的公共交通工具，因此必須要有租賃車。再加上有時候會經過一些治安不佳的地方，因此可能需要繃緊神經來拍照。

看以上的說明之後，感覺上在美國拍照的門檻不低，但事實上不少機場的最佳拍攝點是在航廈內的。就因為機場大，因此飛機集中的航廈才會是最好的拍攝地點。此外，雖然在航廈裡面，但從停機坪到滑行道滑行的飛機，到停機坪上一整排的尾翼等，還是有許多深富魅力的場景。在機場內到處走走，尋找自己喜歡的拍攝點也很愉快。

在航廈內的拍攝大部分都是隔著玻璃，但是數位相機可以藉由後製來修正，只要注意別將燈光等反射拍進去，就可以拍出漂亮的畫面。

此外，在航廈內拍照時，應該選擇出境和轉機等時間較充裕的時候，而不是在入境時動線受到限制的時候。航廈內的拍照，要先看清楚安管的情況之後，再來抓取有美國感覺的航空公司飛機集中的畫面。

洛杉磯國際機場

加州的藍天和種類多元航空公司極富魅力
西海岸最大的機場也可以在外圍享受拍照樂趣

適合拍照指數 ★★★★★

機場概要

洛杉磯國際機場擁有4條跑道,是美國西海岸最大的機場。美國的機場通常是當成樞紐機場的航空公司勢力強大,像是底特律和明尼亞波里斯就有8成以上是達美航空,而舊金山和休士頓則8成以上是聯合航空等,航班大都偏向於1家公司,但洛杉磯則有許多航空公司的航班使用,也因此極富吸引力。

此外,國際線航班也多,短程的墨西哥和中美之外,飛越太平洋的亞洲,以及飛越北美大陸和大西洋的歐洲和中東等航空公司數量也多,因此可以看到世界各地的航空公司。

再加上還有許多商務客機和貨機飛航,即使每年必定報到的筆者都能毫不厭煩地享受拍照樂趣。

特色是機場中央未來感拱形建築的洛杉磯國際機場擁有4條平行跑道。照片前方的A319降落在RWY25L,後方的波音777則降落在RWY24R。以300mm鏡頭在A拍攝點拍成。

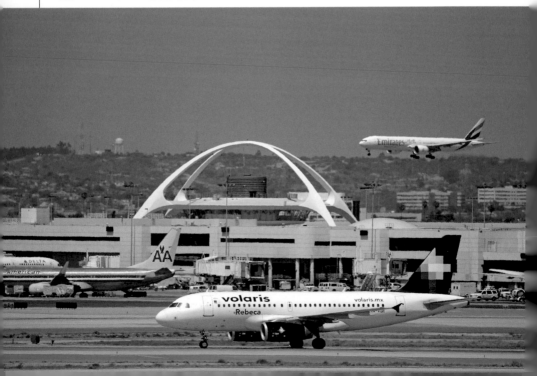

第3航廈

國際線航廈

第2航廈

第1航廈

B

24R

24L

第4航廈

第5航廈

第6航廈

第7航廈

第8航廈

Embassy Suites
Los Angeles Airport south

太平洋

A

06L

06R

07L

07R

25R

25L

D

C

E

2013年秋季時，國際線航廈正在進行改裝工程，但另外還有8座航站大廈。設計方式是航廈以U字形配置，再在兩側配置4條平行跑道。

主跑道的使用方法

主跑道為二組平行跑道構成，航廈北側的是RWY06L/24R和RWY06R/24L，南側則是RWY07L/25R和RWY07R/25L。由於風向9成以上是由海面向陸地吹（西風），因此使用的通常是RWY24和RWY25。如果你到訪時聽到由海那邊起降的話，那就是極為罕見的情況。

使用方法部分，北側RWY24R用來降落、RWY24L用來起飛，但沒有起飛的飛機時，也可能使用RWY24L來降落。此外，沒有降落飛機，而起飛的飛機繁忙時，則也可能使用RWY24R起飛。南側基本上是在RWY25L降落、RWY25R起飛，但起降航班量大時可能會變更。

洛杉磯國際機場的黃昏。前方富有藝術感的建築是餐廳，此處可以隔著玻璃拍照。後方可以看到造形特殊的塔台。

洛杉磯國際機場

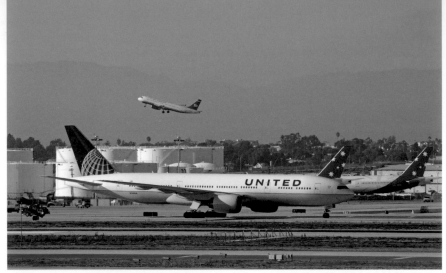

以300mm鏡頭在A地點拍攝滑行中的波音777。後方是由RWY24L起飛、正在拉高的飛機。這座機場班次既多種類也多，因此在美國是前3名可以快樂拍飛機的機場。

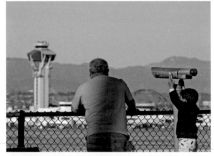

位在小高地上的A地點，也備有雙眼望遠鏡和長椅，晴朗的日子裡常有參觀者。如果自己有車子，除了清掃日之外都可以停放在路邊（緣石和紅黃線處禁止停車）。

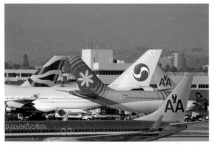

A地點可以盡覽國際線航廈的南側與南邊的2條跑道。各種不同尾翼混雜是這座機場的特色，貨機和私人客機等非客機的機種也十分豐富。

拍照和觀賞景點

 Clutter's Park

Clutter's Park又稱為Imperial Hill，由機場不太可能步行抵達，但可以搭計程車前往。此外，只要住在Embassy Suites Los Angeles Airport south飯店裡，直走約500公尺便可到達。

這是一座位於南側跑道起飛位置旁的小山丘，也是機場南側一覽無遺洛杉磯機場的最佳觀賞地點。名稱雖是「公園」，但其實只是將路旁綠地稍事整理的地方，備有雙眼望眼鏡和長椅、垃圾箱等，但沒有廁所。要上廁所時，必須走下山丘約400公尺，到便利商店或中式速食店解決。

山丘上常擠滿了飛機迷，可以用200～400mm的鏡頭，拍到RWY24起飛的飛機。降落的飛機一樣可以使用200～400mm的鏡頭，拍到離開跑道的畫面，但如果由跑道中段進入滑行道，就會被樹木和建築擋住而拍不到了。

此處拍攝時，背景可以帶入航廈，視野好時還可以帶入洛杉磯市中心的高樓群，以及好萊塢標示來拍攝。光線狀態在夏天的黃昏之外，基本上全天都是順光。

開租賃車時，除了劃有紅線的緣石之外都可以停車。此外，每週一次的道路清掃時段是不能停車的，應多加注意。標誌上會標示清楚，但只要是同一邊都沒有停車，那最好要感到「奇怪」，去確認一下標誌。

B RWY24跑道頭

由於位在跑道北側，基本上整天都是逆光，但太陽高高掛著的夏季就都可以拍攝。這裡有一座公園Airport Landing View Point，可以將草坪搭配椰子樹這種加州風情當作背景，拍攝降落在RWY24

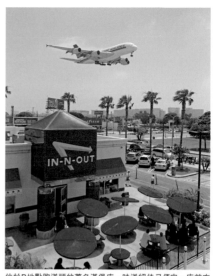

位於B地點跑道頭的著名漢堡店，味道絕佳又便宜。店前方的草坪就是拍攝地點，這張照片是在停車時在停車場拍的，通常拍照都在草坪上。鏡頭以廣角或標準鏡頭為宜。

B地點的道路旁以24mm鏡頭拍攝降落中的波音737。夏季因為是頂光還容易拍照，冬季時整天都是逆光就很難拍了。雖然可以走向航廈方向，但路上幾乎沒有行人，需注意安全。

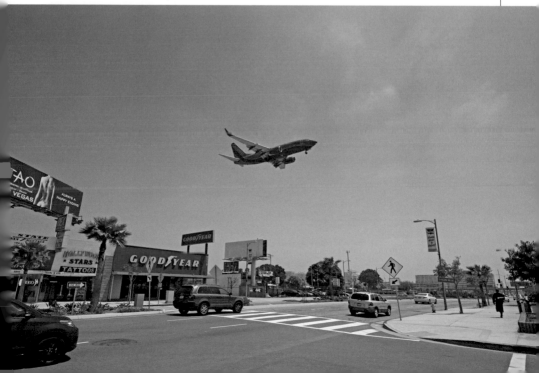

以400mm鏡頭，由C地點拍攝降落在RWY24R的波音737。只要注意蜃景，那從航廈旁也可以拍攝。是適合不租車的人拍照的地點。

以50mm鏡頭拍攝停靠在第1航廈的波音737，也可以拍到停靠在第2航廈的部分飛機，還拍得到紐西蘭航空和夏威夷航空的航班等。此處是人多擁擠的地方，需注意隨身的物品。

跑道上的飛機。

交通工具除了租賃車之外，只剩計程車一個選項。除了這些方式之外，如果投宿在跑道頭附近的Radisson Hotel、Sheraton Gateway Los Angeles等飯店，則步行約500公尺就可以到達。地標是In-N-Out漢堡這家當地聞名的漢堡連鎖店。這家店內設有廁所，味道也極佳，極適合前往享用午餐。

以35mm鏡頭將街景和椰子樹拍進入，或是走到不遠處的跑道頭用望遠鏡頭正面拍攝，抑或是拍攝夕陽的剪影，可以拍出變化多端的構圖。但是，多少會有些拍到機腹感覺的構圖，因此不適合飛機迷式的拍法。

 第1航廈與第2航廈之間

洛杉磯機場的全部航廈都是1樓入境2樓出境，上下都呈現U字形，航廈前方有道路通過。因此，由道路上看得到停機坪的地方，只有國際線航廈的前後，以及第1與第2航廈之間，要拍照的話以第1與第2航廈之間較適合拍照。

進入這棟航廈的飛機，可以使用50～100mm的鏡頭拍攝，而在注意蜃景的前提下，可以用300～400的鏡頭拍到RWY24起降的航班。光線狀態除了夏季的黃昏之外都是全天順光。

由國際線航廈停車場屋頂，以250mm鏡頭向北側拍攝阿拉斯加航空的狗雪橇塗裝波音737，背景也拍到了即將出發的日本航空波音777。此處可以看到RWY24跑道，但容易出現蜃景，條件不佳。

由國際線航廈停車場屋頂，以250mm鏡頭拍攝塗裝花俏的阿拉斯加航空特別塗裝機，後方看到的是澳洲航空的A380。此處雖然不是需要刻意前往的地方，但搭機之前可以順道繞過去看看。

由第2航廈停車場屋頂，以350mm鏡頭拍攝阿拉斯加航空的鮭魚塗裝機。背景拉遠還可以加入好萊塢的字樣。維珍美國航空也使用這座航廈，可以拍到。

 ### 停車場和Encounter Restaurant

北側的停車場Parking1～3、國際線航廈停車場與機場中央附近的Encounter Restaurant的觀景點附近，都可以拍攝到RWY24跑道。Parking1～3和第1～3航廈直通，很容易前往。筆者在這個地方拍飛機，從來沒被盤查過。但是，裝備上還是夠用就好，不要太搶眼才是聰明的舉動。

此外，由LAX的地標、有著未來感外觀的Encounter Restaurant也可以拍照，但因為要隔著玻璃拍，不容易有較廣闊的拍攝角度。二者能拍到的都只有RWY24方向，需要用到300～400mm的鏡頭。加上距離跑道遠，更需要注意蜃景。

RWY25（南側）受到建築物的遮擋不易看到飛機，而且光線是逆光，並不建議拍攝。

 ### 航廈內

洛杉磯機場的航站大廈每棟的設計和建造方式互異，因此哪個航廈可以拍，又哪個航廈拍不到等無法一概而論。此外，航站大廈的數量很多，在此無法一一說明，但基本上北側的第1～3航廈光線狀態佳，而第1航廈則因為距望RWY24跑道頭較近，拍攝環境都堪稱良好。

位於南側的第4～7航廈倒也不是不能拍攝，而是光線狀態是逆光。第2航廈等一部分的玻璃是雙層的，並不適合拍攝，但搭機時的局限角度倒是可以拍攝的。

洛杉磯國際機場

推薦住宿處

拍攝地點說明時已經稍微提到過了,機場周邊有超過10家的飯店,其中的部分飯店可以由窗口拍到飛機(有部分為雙層玻璃)。機場附近有Radisson Courtyard Los Angeles、Crown Plaza、Sheraton gateway、Hilton Los Angeles Airport、Los Angeles Airport Marriott等多家主流的飯店,全都備有接送巴士可達航廈。可

以按照自己的喜好和預算來選擇。

周邊拍攝情況與可能問題

Clutter's Park和RWY24跑道頭的公園是當局公認的拍攝地點,因此不會有問題,如果要步行前往這些地點,由於經過的地方都行人稀少(洛杉磯是汽車社會),因此需注意隨身物品。其他的地點也一樣,突然奔跑或是拿出大鏡頭招搖等行為最好要避免掉。

此外,拍照雖然沒有問題,但筆者聽過有人在停車場被警察盤問,所以切記洛杉磯機場是安管嚴格的地方。

治安部分,行動時請記住這裡是美國。筆者就曾經大白天在跑道旁被偷走相機和鏡頭,拍攝時一定要隨時注意周遭的情況。

距離這座公園稍遠的機場東側有倉庫街和貧民區,最好別靠近。

季節

南加州天氣穩定,全年都是好季節。冬季時會有天氣不好的日子,但

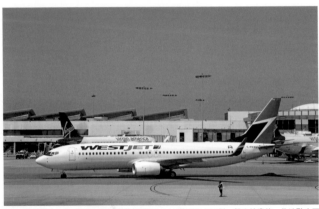

以100mm鏡頭在第1航廈內隔著玻璃拍攝WestJet的737-800型。部分航廈的一些地點也可以拍到跑道。光線狀態基本上第1~3航廈為全天順光。

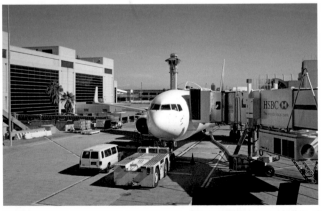

隔著玻璃拍到停靠在國際線航廈的LAN航空波音767。目前由於國際線航廈正在全面整修,完成後拍攝條件可能有所改變。

不需要太過擔心。偶而早晚會出現海霧，但天氣良好的日子居多。

目標

班次很多，美國籍的航空公司裡，大型中型LCC一應俱全。此外，全世界的主流航空公司也都飛航，可以拍到A380和波音747-8等機型。在日本拍不到的以色列航空

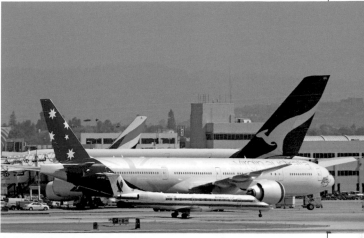

由A拍攝點拍攝經過國際線航廈前的飛機。巨大的尾翼是澳洲航空的A380，前方則是維珍澳洲航空的波音777-300ER雙色塗裝機。再前方是ERJ。有各種飛機進出，完全不會感到厭煩。

和維珍澳洲航空的777-300ER、澳洲航空和大韓航空的A380都極富魅力。

洛杉磯機場的飛機種類多，每年去拍攝都會看到「這是什麼！」的罕見飛機，一點都不會厭煩。此外，國際線的時段，大洋洲飛來的飛機在清晨抵達，亞洲來的飛機是早上到中午前後，而歐洲飛來的飛機則在中午到傍晚之間抵達。

主要的航空公司

客機　俄羅斯航空　墨西哥國際航空　AeroMéxico　柏林航空　加拿大航空　Air Canada Express　中國國際航空　法國航空　紐西蘭航空　大溪地航空　AirTran　阿拉斯加航空　ANA　Allegiant Air　美國航空　美鷹航空　American Eagle　韓亞航空　可倫比亞航空AVIANCA　英國航空　國泰航空　中華航空　中國東方航空　中國南方航空　巴拿馬航空Copa Airlines　達美航空　Delta Connection　以色列航空　阿聯酋航空　長榮航空　斐濟航空　邊疆航空　Frontier　夏威夷航空　Horizon Air　日本航空　jetBlue　KLM　大韓航空　智利國家航空LAN Chile、祕魯國家航空　LAN Perú　德國航空　馬來西亞航空　Midwest Airlines　Midwest Connect　菲律賓航空　澳洲航空　新加坡航空　西南航空Southwest Airlines　Spirit Airlines　Sun Country Airlines　瑞士國際航空　TACA International　泰國航空　聯合航空　United Express　全美航空US Airways　維珍美國航空　維珍澳洲航空　維珍航空　Volaris　西捷航空WestJet

貨機　ABX Air　Air Transport International　墨西哥聯合航空　AeroUnion　亞特拉斯航空　國泰航空　中華航空　DHL　長榮航空　聯邦快遞航空　Kalitta Air　大韓航空　日本貨物航空　保羅貨運航空Polar Air Cargo　新加坡航空　UPS

洛杉磯國際機場

SFO 舊金山國際機場

美國容易拍到飛機的大機場之一
可以拍到大型航空公司到LCC等的多彩機種

適合拍照指數 ★★★★★

機場概要

　　舊金山位於加州北部，也是日本航空飛出去的第一條國際航線。到現在日本航空飛航舊金山的班號，使用的仍是傳統的001/002。

　　機場面對著大型的海灣舊金山灣，由二組平行跑道呈現「井字」形配置的罕見配置方式。因此，平行跑道上同時起飛同時降落就是經常看得到的景象，再加上平行跑道之間的距離近，就像是編隊飛行一般，可以拍下兩架飛機同飛的畫面。

　　機場的航站大廈夾在跑道之間，就像是成田第1航廈般，是不能橫向擴充的設計。但是，由於不斷增加的旅客導致的航廈擴大需求，進行了長堤式空橋的增設作業等大改裝來因應。

　　2000年時完成了局部，而在2011年時主航廈的改建完成，自然光由變高的屋

由A拍攝點以500mm鏡頭拍攝拉升中的德國航空飛機，視野良好的日子時，背景的山巒也清晰可見。

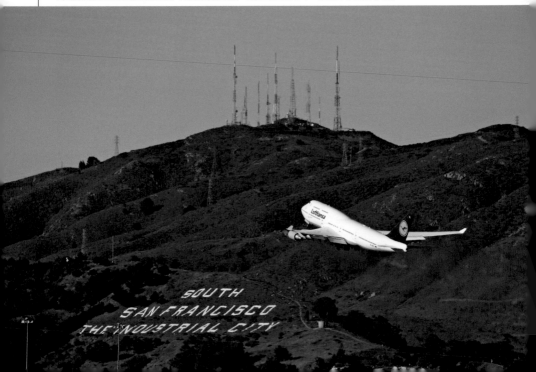

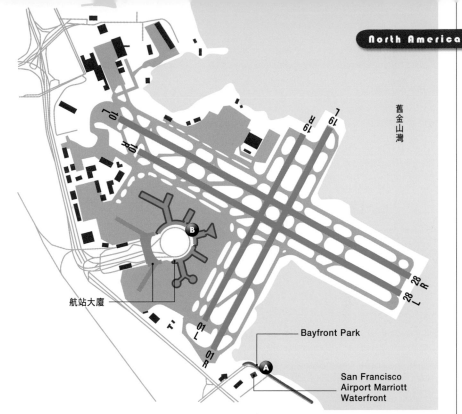

舊金山灣

B

航站大廈

01L

01R

28L

28R

Bayfront Park

A

San Francisco
Airport Marriott
Waterfront

頂射入，一變而成為了現代化的機場大
廈。

　　大廈內新完成了做舊航廈造形的航空博
物館，另外在報到櫃台旁和前往登機門的
旅客動線上，布置了許多藝術展示。

主跑道的使用方法

　　跑道由RWY10L/28R（3,600公
尺）、RWY10R/28L和RWY01R/19L、
RWY01L/19R構成，9成以上會使用
RWY28的L和R作為降落用，而起飛使用
的是RWY01L/01R，但由於RWY01L/01R
跑道的長度短，還不到3,000公尺，因
此飛往亞洲等的長程航班主要使用的是
3,600公尺長的RWY28L/R跑道。

改建為大量使用明亮玻璃的航站大廈。功能性的動線經過重
新設計，方便性得以提升許多。

拍照和觀賞景點

 Bayfront Park

　　舊金山的最佳拍攝地點，是位於
機場南側的公園，除了可以拍到
RWY01L/01R起飛的飛機之外，也拍得

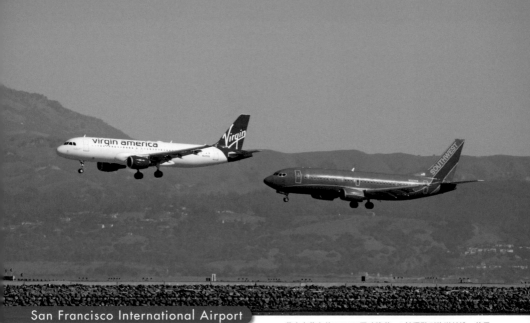

San Francisco International Airport

舊金山著名的RWY28同時降落。A拍攝點到跑道較遠，使用600mm拍攝。同時降落的時機不多，需耐心等候。

到RWY28L/28R降落的飛機。光線狀態方面，RWY01L/01R方向是中午之前順光，而RWY28L/28R方向則是中午之前開始轉為順光。要前往公園，如果投宿附近的萬豪（Marriott）、威斯汀等主流大飯店，也可以搭乘飯店的接駁巴士前往。如果開車前往，則公園也有收費停車場。

公園在舊金山灣畔約有500公尺長，公園內距機場最近的位置，可以用300mm左右的鏡頭，拍攝到進入RWY01L/01R的飛機。

要拍攝RWY28時，稍向東移動到萬豪飯店前方一帶靠東側是最佳拍攝地點。距離跑道還很遠，需用超過400mm的鏡頭拍攝。

空氣乾淨的日子時，還可以將舊金山市內大樓群拍進畫面遠方，而且還可以將進入RWY28飛機的下方，拍進San Mateo橋和背景的山群。

清晨的RWY28處於逆光狀態，但是利用這個逆光，以400mm鏡頭將橫越到對岸的San Mateo橋剪影拍入。視野遠近會影響到照片的好壞，而視野夠遠的日子條件最佳。

B 航廈內

要視登機門的位置而定,但基本上航廈內是可以拍到飛機的。但是因為沒有觀景台,只有搭機者在通過安檢之後,在登機門隔著玻璃拍攝一條路。

航站大廈呈半圓形,再以長堤枝狀突出去,因此RWY01方向基本上是逆光,RWY28則在下午是順光;拍攝時應觀察停靠中的飛機位置和角度,再挑選光線狀態良好的時機按下快門。

另外,跑道上加速中的飛機,由於地面支援車輛和建築物等的障礙物,不算是良好的拍攝地點。這個地點應以拍攝滑行中和停靠中的飛機為主。

A拍攝點是舊金山灣旁的狹長公園,在飯店旁。因此,可以考慮在飯店內的星巴克小事休息,同時上個廁所就可以一石二鳥了。

A拍攝點看往RWY01和航站大廈方向。下午較晚的時間是逆光,但上午都是順光。照片中雖然有鏡頭的壓縮效果,但看看在公園內的人與到跑道的距離,應該就知道有多近了。

晴朗而空氣乾淨的日子,RWY01起飛飛機的下方,還看得到舊金山的市區,以及舊金山地標著名的三角形泛美金字塔頂部。可以用500mm鏡頭拍到這很有機場氛圍的照片。

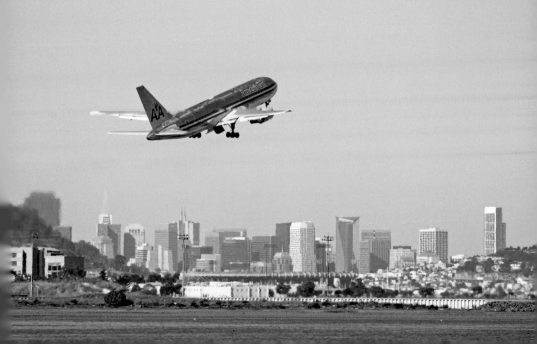

以600mm鏡頭拍攝進入RWY28的jetBlue航空ERJ機。使用APS-C片幅的相機，400mm就等於600mm左右，因此沒有必要帶高昂的超望遠鏡頭前往。

推薦住宿處

機場周邊有幾處飯店，其中最推薦的是San Francisco Airport Marriott Waterfront（要說清楚全名，不然舊金山有別的Marriott酒店）。投宿這家飯店不需要租賃車就可以拍到飛機，預算部分，除了旺季之外，大概1晚約台幣6000元，客房數不多但有看得到機場的客房。

待上一整天，就一定拍得到特別塗裝機。照片為全美航空的內華達州塗裝機。該公司還保有合併航空公司的特別塗裝機，但擁有的飛機數量多，要拍到多種的話需要有耐性。

距離A拍攝點最近的是萬豪酒店（Marriott），雖然只有少數客房面對跑道，但運氣好的話，就有從客房看到飛機的機會。購物不太方便，但在飯店內解決用餐問題的話，也不需要租車。

拍到罕見機種，聯合航空的波音737-800 eco-skies機。距離跑道遠，有些許蜃景出現稍嫌可惜。天氣晴朗時需注意蜃景。

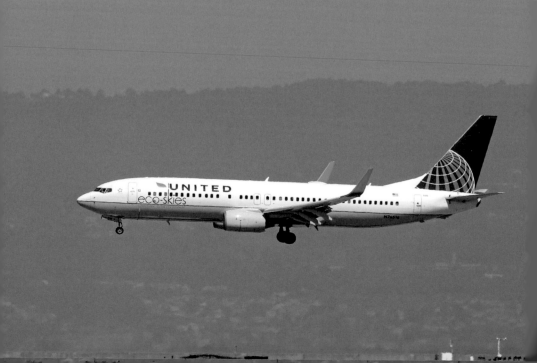

和羽田、成田的同時起飛完全不同，極近間隔的2架飛機同時上升簡直像是編隊飛行。這種照片可以由A拍攝點以600mm鏡頭，朝向RWY01起飛的飛機拍到。

A拍攝點是個有著水鳥棲息的悠閒場所，還設有長椅，可以邊休息邊拍攝。只是，加州雖然溫暖但這裡畢竟是北部，冬季的氣溫還是需要穿上皮夾克的。

左上為行駛在航廈內的無人鐵路。右上為配置竹子導入自然光的主航廈。下方的2張照片為重現最早航廈造形的航空博物館，也有泛美等早年航空公司的展示品，航空相關的書籍也極為豐富。位在航廈內部，值得前往參觀。

San Francisco International Airport

The Westin San Francisco Airport、Hampton Inn & Suites San Francisco-Burlingame-Airport South、Vagabond Inn Executive San Francisco Airport Bayfront 等飯店離機場也近，都可以利用。

周邊拍攝情況與可能問題

約從20年前起到現在，筆者在舊金山國際機場拍照從來沒有遇到任何問題，或在上述拍攝點拍照時碰到不好的狀況，但在機場北側後方的維修區和商務客機航廈附近都曾受到盤查。別忘了這是在治安狀況不算良好的美國，最好時時保持警戒。

季節

最佳季節在6月～9月。夏季溫暖而且晴朗的日子多又乾燥，可以舒適度過。而冬季則常有持續陰天的情況，所以最好是夏季到訪。

目標

舊金山機場是聯合航空的樞紐機場，總而言之就是聯合的飛機占大多數。感覺上認定8成是聯合航空的飛機就錯不了。其他還拍得到總部設在此地的維珍美國、jetBlue、邊疆航空、西北航空等

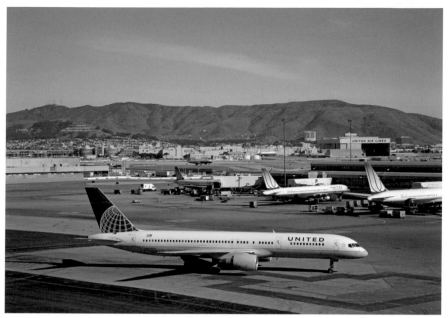

航廈內隔著玻璃拍攝聯合航空的波音757。部分登機門也看得到RWY28的起飛畫面，可以在登機之前拍攝。

美系的中型航空公司的飛機。

　　來自亞洲的除了日系航空公司之外，還有大韓航空、中國國際航空、長榮航空、國泰航空、中華航空等；歐洲有英國航空、法國航空、德國航空、KLM等大型航空公司；大洋洲則有澳洲航空、紐西蘭航空等世界的主流航空公司飛航。亞洲飛機的航班會在早上到中午抵達，歐洲來的航班則在中午到傍晚時飛抵。

　　雖然沒有這個機場特有的航空公司和飛機，但聯合航空的現行塗裝和即將消失的舊塗裝之外，還有ECOJET等的特別塗裝機等，聯合航空的多彩機種都可以拍到。是個對聯航迷極富吸引力的機場。

主要的航空公司

客機		
墨西哥國際航空AeroMéxico	jetBlue　KLM　大韓航空　德國航空	
柏林航空　法國航空　加拿大航空　Air Canada Express　中國國際航空　紐西蘭航空　AirTran　阿拉斯加航空　ANA　美國航空　美鷹航空American Eagle　中華航空　韓亞航空　英國航空　國泰航空　達美航空　Delta Connection　阿聯酋航空　長榮航空　邊疆航空Frontier　夏威夷航空　Horizon Air　日本航空	Midwest Airlines　Midwest Connect　菲律賓航空　澳洲航空　新加坡航空　西北航空　Sun Country Airlines　TACA International　聯合航空　United Express　全美航空　維珍美國航空　維珍航空　西捷航空WestJet	
貨機		
聯邦快遞航空　日本貨物航空		

 西雅圖、塔科馬國際機場

唯一的拍攝點在航廈內的登機門
這裡是波音公司所在,該去艾佛瑞特工廠看看

適合拍照指數 ★★★★★

機場概要

華盛頓州西雅圖正是波音公司總部的所在,因位於西雅圖市和塔科馬市交會處,因此正式名稱是「西雅圖、塔科馬國際機場」,簡稱為SEA-TAC機場。

這座機場是華盛頓州的空中門戶,日本飛來的航班之外,凡是美國國內線要飛往西雅圖的,都是使用這座機場,也是定期航班頻繁起降的忙碌機場。說到

西雅圖,當然是以波音公司的工廠所在而聞名,但波音公司的工廠和測試飛行的基地,卻不是這座SEA-TAC機場。

這座SEA-TAC機場的航站大廈,是美國機場的標準設計,未設置觀景台。因此,飛機乘客在通過安檢進入機場之前,是拍攝不到飛機的。除了這座航廈之外,幾乎沒有可以看到停機坪和跑道的地方,是一座乘客之外很難拍到飛機的機場。

只有乘客可以進入,航廈中央是玻璃帷幕,可以看到跑道和Horizon Air的DHC-8在眼前排排站的景象。在這裡待久些可以拍到很好的畫面。

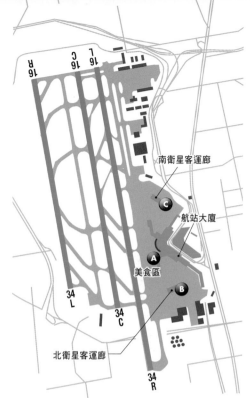

南衛星客運廊

航站大廈

美食區

北衛星客運廊

航站大廈中央有登機廳A、B、C、D等4翼，登機廳之間可以步行移動。此外還有北航廈和南航廈，可以在中央航廈地下搭乘無人駕駛的列車前往。

中央航廈美食區旁名為「DISCOVER PUGET SOUND」的禮品店裡，可以買到波音的相關商品，喜歡飛機的人千萬別錯過了。

主跑道的使用方法

SEA-TAC機場有3條平行跑道，跑道的方向和成田、羽田相同，都是RWY16/34。靠航站大廈的是RWY34R/16L（3,600公尺），中央是RWY34C/16C（2,800公尺），隔著一條平行滑行道，靠海的是RWY34L/16R（2,600公尺）。使用的方向上，按照筆者的經驗來看，8成是RWY34、2成是

RWY16。最長的RWY34R/16L跑道主要用來起飛，而降落則主要使用中間的RWY34L/16R。

拍照和觀賞景點

A 航站大廈中央美食區

是這座機場的最佳拍攝點，隔著美食區的窗戶可以看到飛機。靠自己的位置停靠的是阿拉斯加航空小型機部門Horizon Air的DHC-800-Q400，運用廣角到100mm左右的鏡頭可以將機身拍進來。

另外，由於此地面對滑行道和主跑道，因此用200mm左右的鏡頭，便可以拍到滑行中和起飛中的飛機。但是由於隔著玻璃，鏡頭左右移動時不容易對焦，而且起飛的飛機會被左右的登機廊擋住，看不到剛開始加速起飛的畫面。也因此加速起飛的飛機往往會突然出現在眼前，必須要集中精神，不然就可能拍不到了。

再加上停靠在航廈中央前方的飛機位置，受到拍攝的角度可能受限，發動機的排氣產生的蜃景等影響，抓位置就需要費心了。最佳拍攝點在美食區左邊，飛機不容易被擋住，起飛的飛機也容易看到。只需注意別被地面支援車輛擋住。

西雅圖、塔科馬國際機場的航站大廈。在美國屬於中規模的機場，班次很多但以波音737等的小型機居多。乘客之外的人很難拍到飛機。

<div align="right">西雅圖、塔科馬國際機場</div>

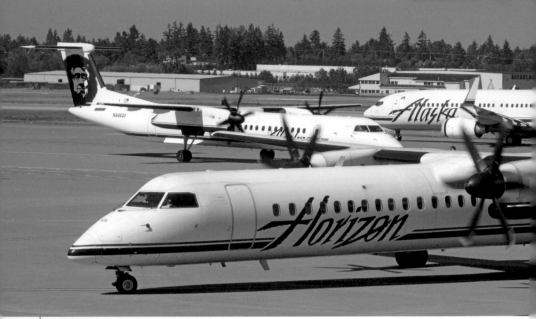

A拍攝點隔著玻璃,以250mm鏡頭拍攝Horizon Air的DHC-8,此機飛航奧勒岡州和華盛頓州的小城市。背景如果有阿拉斯加航空的飛機進入,就會更有西雅圖的感覺。

Seattle-Tacoma International Airport

高天花板而廣闊的美食區,右上的黑色顯示器是出發資訊,看著跑道只要一回頭就能看到資訊,非常方便。

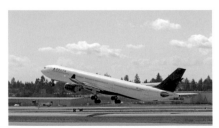

在航廈內以300mm鏡頭拍攝由RWY16L起飛的達美航空A330。已經有些逆光的感覺,但黃昏之外的時間只要補光都沒有問題。即使到機場外圍去,跑道的相反方向並沒有可供拍攝的場所,因此是逆光都十分珍貴的地點。

光線狀態上午是順光,視野良好的話背景也會出現山巒和森林,但下午的光線狀態不佳。

這個美食區由和食到三明治、漢堡,備有許多菜色,記得要買些什麼東西之後才來找座位拍攝。

 北衛星客運廊

是飛往日本的聯合航空等使用的客運廊,遠方可以看到RWY16跑道頭。此處也是隔著玻璃拍攝,由RWY16起飛的飛機,使用200mm鏡頭,可以拍到波音737拉起的瞬間,和長程飛機加速滑行的畫面。此外,還可以好好拍攝經過眼前滑行道的飛機。使用RWY34跑道時,則可以用100～300mm的鏡頭,拍到離開跑道滑行中的飛機。

南衛星客運廊

主要是ANA和達美航空等國際線飛機使用的南衛星客運廊，位於RWY34跑道頭旁，使用RWY34跑道時，就可以在眼前看到著陸的瞬間。鏡頭使用100～200mm的就足夠拍攝了。

RWY16跑道時，因為起飛的飛機會拍到機腹，只能拍攝滑行中的飛機。此外還拍得到在跑道反方向的阿拉斯加航空維修機庫，出入主航廈南側的飛機，也可以用100～200mm左右的鏡頭拍到。

推薦住宿處

機場周邊有假日飯店和Radisson Hotel等美國著名的連鎖飯店之外，還有許多中型飯店和摩鐵。雖然沒有可以看到機場的飯店，但由航站大廈搭接駁巴士5～10分鐘車程的飯店有許多家。

周邊拍攝情況與可能問題

由於這座機場的航廈與跑道在山丘上，機場外圍在地形上可供拍攝的地方極為稀少，機場旁的停車場也因為航廈擋住而難以拍攝。租了車子到外圍去，最多也只能拍到天空背景下進場中的飛機，因此走遠些去艾佛瑞特或波音機場的博物館參觀，在離開西雅圖時再在機場內拍照，應該是最好的方法。

西雅圖、塔科馬國際機場

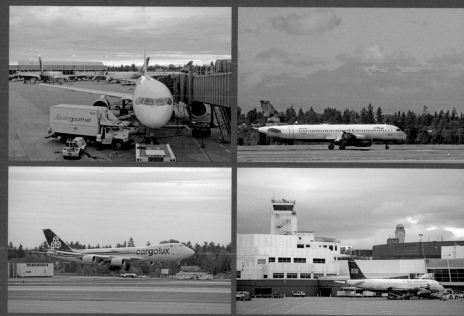

航站大廈有3處，但可以移動抵達。左上的照片是主航廈看往南航廈方向。右上是北衛星客運廊拍向跑道。左下為南衛星客運廊拍攝RWY34的降落飛機。右下則是南衛星客運廊拍攝停靠在主航廈的飛機。

以250mm鏡頭拍攝停靠在主航廈端邊疆航空的A319。由於美國國內的中型航空公司和LCC幾乎有航班，因此可以一次拍齊。

季節

美國西北部基本上冬季天候差，相當寒冷，因此日照長的4月～10月前後應是最佳季節。根據旅遊書籍的內容，雨量少的7月～9月之間可以遇到晴空的機率較高。

目標

以SEA-TAC機場為根據地的阿拉斯加航空班次最多，其次是以之為樞紐機場的達美航空。阿拉斯加航空旗下的Horizon Air等有特別塗裝機的種類也多，拍來非常愉快。阿拉斯加航空的飛機裡，有迪士尼、奧勒岡州、狗雪橇、鮭魚等多種特別塗裝，Horizon Air則有美國西北部大學的特別塗裝機在運用，這些都是拍攝的目標。此外，運氣好時，也可能拍攝到阿拉斯加航空的波音737-400客貨混合型（Combi）和貨機等罕見的機種。

國際線的目標則是德國航空的A330、海南航空的A330等。此外，偶而會有波音的飛行測試機飛來，正好趕上時說不定就可以拍到罕見機種。

另外還拍得到西南航空、jetBlue、維珍美國航空、邊疆航空等的LCC航班。

主要的航空公司

客機 ●墨西哥國際航空AeroMéxico ● 加拿大航空 ● Air Canada Express ● AirTran ● 阿拉斯加航空 ● 美國航空 ● ANA ● 韓亞航空 ● 英國航空 ● 達美航空 ● Delta Connection ● 長榮航空 ● 邊疆航空Frontier ● 長城航空 ● 海南航空 ● 夏威夷航空 ● Horizon Air ● 冰島航空 ●	jetBlue ●大韓航空 ●德國航空 ●Midwest Airlines ● 西南航空 ●Sun Country Airlines ● 聯合航空 ●United Express ● 全美航空 ● 維珍美國航空 ● 貨機 ●韓亞航空 ● 阿拉斯加航空 ● 盧森堡貨運航空Cargolux ● 中華航空 ● 聯邦快遞航空 ●德國航空 ●馬丁航空

西雅圖就等於是波音公司
參加艾佛瑞特工廠的參觀團吧

如果有去到西雅圖的機會，請務必加入參觀製造波音747、767、777、787等機型的波音公司工廠行程。艾佛瑞特工廠位於SEA-TAC機場以北，車行約30分鐘的地方。工廠內禁止帶相機入內，但喜歡飛機的人光是參觀生產線都會很快樂的。

參觀行程的最後，是在販售波音商品的Future of Flight（博物館）內的禮品部下車，還可以購買波音商品。

西雅圖還有另外一座波音公司測試中心和737交機中心所在的波音工廠，位於SEA-TAC機場和西雅圖市中心之間，工廠內也設有名為The Museum of Flight的航空博物館。

博物館內分成室內和室外，共展示了50架以上的飛機，其中除了協和式、前空軍一號的波音707、首架波音747等之外，還展示了波音公司的古老木造飛機等。

波音工廠內還看得到波音的飛行測試機，和交機前進行測試飛行的波音737，是不可錯過的景點。

館內還附設有飛機相關的禮品店以及餐廳等。

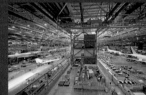
參觀行程裡可以看到波音工廠的生產線上進行組裝的模樣。

西雅圖機場內的禮品店裡有販售波音商品，值得看看。

波音參觀行程結束後，由建築物屋頂觀看飛行線。正好看到767由測試飛行降落的畫面。

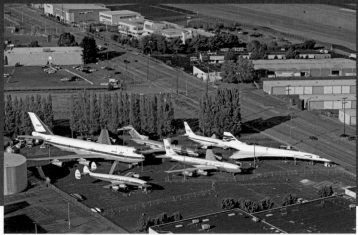
位於機場北端的波音工廠博物館裡，展示著協和式和首架747等飛機。

西雅圖、塔科馬國際機場

135

溫哥華國際機場

飛航加拿大國內的舊式小型飛機是拍攝重點
有著豐富大自然的水上之都裡也要拍水上飛機

適合拍照指數 ★★★★★

機場概要

位於加拿大西部面對太平洋的溫哥華，也是個經常看到東方面孔的城市，而這個城市的門戶，就是位於市區南部的溫哥華國際機場。想在加拿大廣大國土中移動，飛機勢不可或缺，航空也是加拿大國民的重要交通方式。其中又以溫哥華國際機場，因為是加拿大西部最大城，以國內線為主體的班次既多，多

亞裔移民的背景，也使得和亞洲之間的國際線班機起降頻繁。

此外，溫哥華所在的不列顛哥倫比亞省，地形上由海灣和島嶼組成，地上交通工具無法使用的地方很多，小型機的班次也極多，有多種地方型航空公司飛航這座機場。

加上弗雷澤河流經機場南側，便以該處為假想跑道提供水上飛機的起降，這也是世界上罕見的情況。

在外圍以300mm鏡頭拍到將由RWY26跑道起飛的Thomas Cook航空A330。背景有塔台和以滑雪場著名的北部山巒，可以拍出極美的畫面。但是距離跑道遠，租不到車子時以觀景台最為適合。

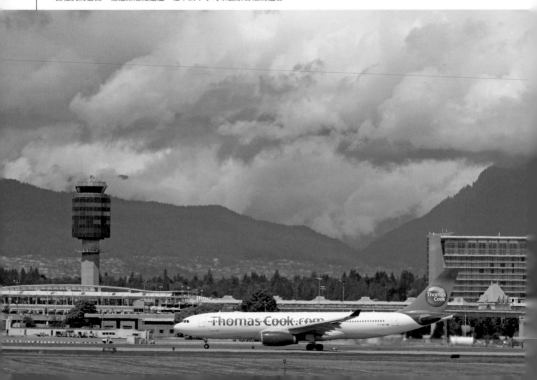

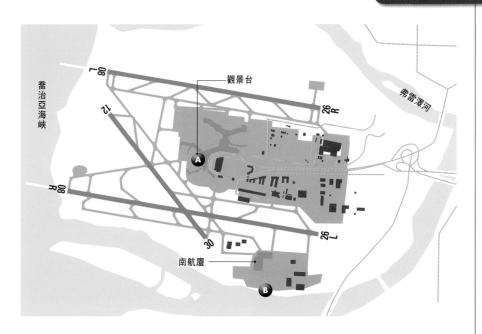

航站大廈主要使用的是國內線、國際線，和位於機場南側的南航廈（小型機專用）等3處之外，南航廈旁另有水上飛機專用的航廈。

主跑道的使用方法

跑道共有3條，主要使用的是RWY08L/26R和RWY08R/26L二條平行跑道，側風時使用的跑道則是RWY12/30。而水上飛機，則在和RWY08R/26L平行的弗雷澤河起降。

筆者曾造訪過此機場約10次，印象中8成以上的可能性使用RWY26，此時降落用是RWY26R，起飛則在RWY26L，起降航班空閒的時段就沒有特定的規矩。此外，雖也有使用RWY12/30的機會，但是一旦使用了這條跑道，則地形上幾乎沒有了可以拍照的地方，屆時就只有放棄一途。

拍照和觀賞景點

 觀景台

北美的機場裡罕見地設有觀景台，位於國內線航廈的4樓，免費入館。觀景台面對著使用率不高的RWY12/30跑道，但眼前就是小型機停靠的停機坪，以80～200mm的鏡頭就可以拍到這些飛機。

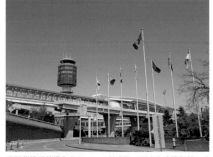

溫哥華機場的塔台和SkyTrain的車站。到市內交通便捷，自由行的人可以不必租車就四處移動。

温哥華國際機場

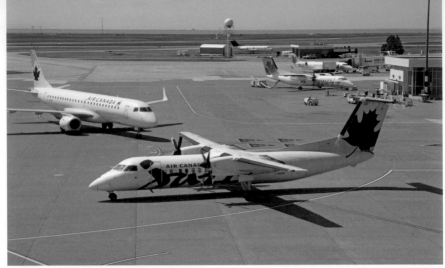

由觀景台以100mm鏡頭，隔著玻璃拍攝Air Canada JAZZ（現塗裝改為Air Canada Express）機。除了ERJ等小型客機停靠在眼前之外，還可以拍到稍微處滑行在滑行道上的飛機。

觀景台寬闊而平穩。寒冷的冬天也可以輕鬆休憩，但地處嚴寒地帶的緣故玻璃很厚，鏡頭斜著拍時會對不到焦，需注意。

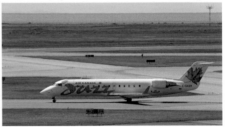

以400mm鏡頭拍攝滑行中的Air Canada JAZZ的CRJ。有許多飛往省內偏遠地區的小型客機，也是這座機場的特色。

　　主要使用的RWY08L/26R和RWY08R/26L跑道，被觀景台兩側的衛星航廈擋住而看不到，但是可以拍到出發和降落之際滑行中的飛機。但是，如果要拍攝波音777則需要300mm等級的鏡頭。光線狀態上午是順光。

 觀景台

　　南航廈位於主航廈隔著主跑道的南側，由KD航空、Orca Air、Pacific Coastal Airlines等3家公司使用。要前往南航廈，搭機乘客有免費巴士搭乘，而只是前往而不搭機的人則需搭乘計程車。

　　此處的拍攝需越過圍欄，條件上也說不上良好。但是航廈旁的堤防（去的途中可看見）上，設有經營水上飛機公司的小小航廈。由這附近可以拍到在河上起降的飛機，和停靠在碼頭的飛機。

　　由於目標是DHC-3等的小型飛機，因此需要300～400mm等級的鏡頭，但此處全世界罕見，值得造訪。

推薦住宿處

　　機場東側名為Richmond的地區裡，有大型連鎖飯店等多家飯店。有台幣3千元左右就可以住到的飯店，也有提供接駁巴士來回機場之間的飯店。

直通航站大廈的The Fairmont Vancouver Airport Hotel內設有能看到飛機的客房,但住宿費用昂貴,要台幣1萬元左右。但是如果不租車,倒也是值得列入考慮名單的飯店。

周邊拍攝情況與可能問題

溫哥華國際機場由於大小適中航班也不算少,是座不容易拍膩的機場,但可惜的是能拍攝的點太少。南側的RWY08R/26L跑道,雖然在最終進場航道附近有停車的地方,但因為背景是天空,很難拍出具有溫哥華特色的畫面。此外,沿著弗雷澤河旁的堤防,右手邊是跑道的方向前行,也有可以拍攝的地點,但除了需要梯子之外,和跑道之間有些距離,容易出現蜃景。

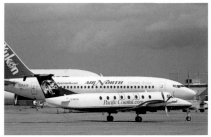

以200mm鏡頭拍攝停靠在南航廈的Pacific Coastal Airlines的BE1900型飛機。尾翼的設計每1架都不相同,值得收集。

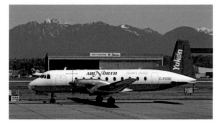

全球罕見的古典飛機HS748型。因為維修和包機等原因經常可見。此機將飛往育空地區。

以500mm鏡頭拍攝雪山背景中由RWY26L起飛的BE1900。有許多只在這一帶飛航的地方小型航空公司,小型飛機也不該錯過。

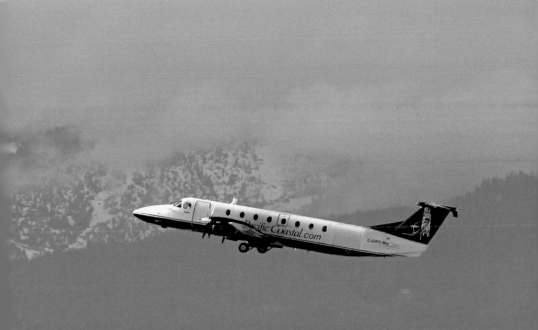

水上飛機聚集的
Vancouver Harbour Water Airport

大廈下方就是水上飛機的搭機處，溫哥華的這個風景全世界罕見，也是不應錯過的畫面。

　　位於市中心，觀光地和伴手禮店也多的溫哥華市區。這裡有座地圖上標示為Vancouver Harbour Water Airport的水上飛機起降場，有許多定期航班飛航。部分時段甚至每5分鐘就有飛機起飛的這座忙碌機場，可以使用200～400mm的鏡頭拍到水上飛機。

　　這裡拍到的照片最具有溫哥華風情，在市內觀光時可以順道前來拍照。

水上飛機的班機很多，可以看到由海灣起飛的飛機和擦身而過的飛機景象。

　　另一方面，北側的RWY08L/26R跑道，雖然在外圍有看得到航廈的地點，但夏天之外都是逆光。跑道端雖然也有可以拍攝降落飛機的地點，但拍出來的背景仍然是天空。其他的周邊道路上雖然也有看似適合的地點，但大都是禁止停車又沒有步道的地方。

　　就像上段的說明，溫哥華沒有非常適合拍照的地點，但拍照既不會碰到問題，也沒聽說過拍照出事的情況。但是，市區曾出現過日本留學生被持槍威脅的事件，仍然必須隨時注意周遭情況。

季節

　　由於溫哥華是冬季日照時間短，而且晴朗日子極少的城市，要前往的話以春季到秋季之間較適合。但是夏季都可能有微寒的日子，事前應確認好當地氣溫來準備服裝。

目標

　　溫哥華雖然是大機場，但除了小型機的航空公司之外，飛航的航空公司其實並不多，主要的仍是加拿大航空和旗下的Air Canada JAZZ（已改為

由流經機場南側的弗雷澤河上起飛的DHC-2，水上飛機班次也是正宗的航空公司，別忘了拍照。

位於弗雷澤河堤防上的水上飛機航廈，部分空間作為咖啡廳使用。

Air Canada Express），以及
快速擴張中的LCC西捷航空
（WestJet）。

　其他則主要是當地的包機公
司Air Transat等，以及美國的
大型航空公司、JAL、菲律賓
航空、大韓航空和中國的航空
公司等亞洲航空公司，而罕見
度最高的則是加拿大的中小型
航空公司，以及小型飛機的航
空公司。古老的波音737-200
型，以及營運偶而可見HS748
的Air North、尾翼有著各種
不同圖樣的Pacific Coastal
Airlines、Northern Thunderbird Air、
Hawkair等都十分值得拍攝。

　此外，飛航加拿大國內的貨機也多，像
是加拿大註冊編號為C的聯邦快遞航空波
音757、Purolator的波音727、Cargojet和
DHL的波音767等都有飛航溫哥華。貨機
通常會在黃昏之後開始起降。

SkyTrain的Templeton站前，以85mm鏡頭拍攝即將降落在RWY26R跑道上
的波音777，背景帶入發達中的雲。只要搭乘SkyTrain，不需要租車都能拍
到降落在RWY26R的飛機。

飛機商品店

　機場南側的RWY跑道端附近，由跑道
旁的Russ Baker Way進入南航廈交叉路
口的東側（靠路旁），有間很大、名為
「Aviation World YVR」的店（麥當勞
旁）。這家店內，有著海報、數量龐大的
模型、書籍、各種商品等軍方民間的各種
飛機相關品項，內容之充實在北美也屬於
頂級的飛機迷商店。

　筆者只要去溫哥華就一定會光顧的商
店，也是在溫哥華期待會去的地點之一。

主要的航空公司

客機		
加拿大航空	Air Canada Express	KLM　大韓航空　德國航空　Northern
中國國際航空　紐西蘭航空　Air North		Thunderbird Air　Orca Air　Pacific
Air Transat　柏林航空　美國航空　阿		Coastal Air　Pat Bay Air　菲律賓航空
拉斯加航空　英國航空　CanJet　國泰航		San Juan Airlines　Seair Seaplanes
空　Central Mountain Air　中國東方航		Sunwing Airlines　瑞士國際航空
空　中國南方航空　中華航空　德鷹航空		Tofino Air Silva Bay　Thomas Cook
Condor　達美航空　Delta Connection		聯合航空　全美航空　Westcoast Air
Edelweiss Air　長榮航空　FirstAir		西捷航空WestJet　四川航空
Harbour Air　Hawkair　Helijet Air		貨機　Cargojet　聯邦快遞航空　DHL
Horizon Air　日本航空　KD Air		Purolator
Kelowna Flightcraft Air Charter		

溫哥華國際機場

PDX 波特蘭國際機場

以雄偉的奧勒岡風景為背景拍飛機
飛機雖然都小，但都是美國味十足的航空公司

適合拍照指數 ★★★★★

機場概要

波特蘭國際機場是位於美國西北部奧勒岡州的機場，成田機場有日本航空的班機直飛，可以看到轉乘或商務目的到訪的日本人。在美國的機場裡屬於中型規模，有著不同於洛杉磯、舊金山機場的閒適氛圍。

機場位於州界上，流經機場旁的河流北側是華盛頓州，靠機場這邊則是奧勒岡州。航廈內設有「Made in Oregon」州的特產品和伴手禮販售商店，十分受到日本人的喜愛。

主跑道的使用方法

跑道有3條，平行的RWY10L/28R和RWY10R/28L，以及側風用的RWY03/21。筆者的經驗裡，使用頻率基本上RWY28占了8成，剩下的2成

由停車場屋頂以300mm鏡頭拍攝降落在RWY28R跑道的飛機。飛機很小，但晴朗而空氣乾淨時，可以拍攝到很有波特蘭感覺，包含了雄偉山巒和降落飛機、州界的哥倫比亞河的美麗畫面。

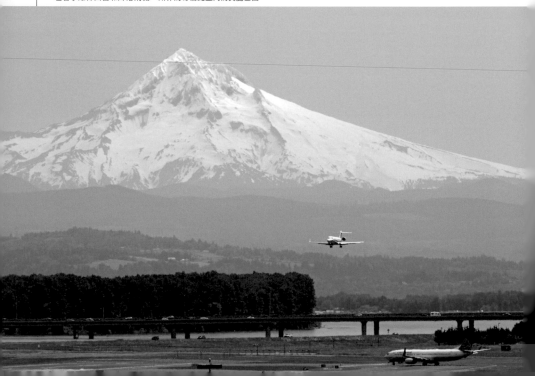

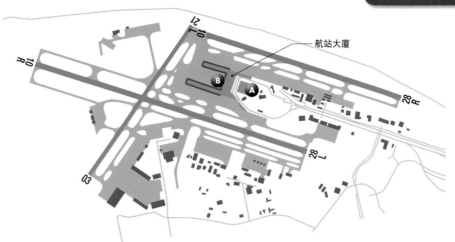

則是RWY10，小型客機則有時會使用RWY21。

此外，或許是噪音的因素，主要使用的跑道是RWY10L/28R。相較於跑道的數量，飛機的班次並不多，因此也感覺得出來是由管制員判斷和駕駛員的反映來決定跑道。

拍照和觀賞景點

停車場

航站大廈旁的停車場屋頂是最佳拍攝地點，此處可以看到RWY10L/28R和RWY10R/28L兩條跑道，圍欄的高度也只在腰部到胸部之間，很容易拍照。使用300mm左右的鏡頭，就可以將RWY10L/28R跑道，加上哥倫比亞河和華盛頓州的城市景觀作為背景，拍攝波音737等級的飛機。

視野良好的日子裡，拍攝RWY28R進場的飛機時帶進胡德山，就能營造出很有波特蘭特色的畫面。

光線狀態上，RWY10L/28R跑道是全日順光。相反地，南側的RWY10R/28L跑道就會是逆光。南側有州國民兵空軍的基地，停靠有KC-135等軍機；這部分使用200～300mm的鏡頭就可以拍到。

航廈內

會是隔著玻璃拍照的狀態，雖然拍得好的點不多，但要拍停機坪上的飛機時，使用廣角～標準鏡頭就夠了。玻璃有顏色，但顏色深淺是數位相機以後製就可以克服的程度。但是燈光容易反射，需特別注意。

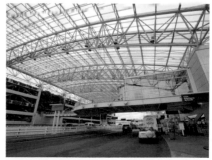

航站大廈就是中等機場的適中大小，門廊處有大型的玻璃屋頂，親切的設計可以不淋雨就走到停車場。

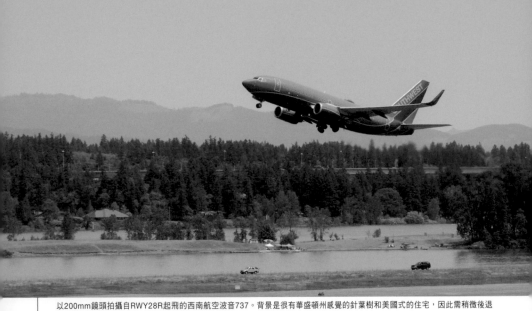

以200mm鏡頭拍攝自RWY28R起飛的西南航空波音737。背景是很有華盛頓州感覺的針葉樹和美國式的住宅,因此需稍微後退些拍攝。

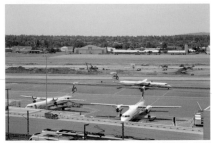

由停車場看向南側,前方是Horizon Air的小型客機,跑道和滑行中的飛機,也可以用中望遠到望遠的鏡頭拍到。

以200mm拍下降落在RWY28R的ATI DC-8型機。背景還看得到空軍的KC-135,這邊的背景也拍得到美國西北部特徵的針葉樹。

推薦住宿處

　　沒有直通航站大廈的飯店,但還是有在機場占地內,處於跑道之間的波特蘭機場喜來登飯店和Hampton Inn二家飯店,二者的高樓層都有看得到RWY28R跑道端的客房。預算足夠時住喜來登,沒有太多預算的就住Hampton。二家飯店都提供機場來回的接駁巴士。

季節

　　北美大陸的這一帶,冬季雨多晴天少,日照時間也短,並不適合拍照。適合拍照的季節是春季到秋季,尤其是快到夏季時藍天白雲的晴朗日子會持續很久。

周邊拍攝情況與可能問題

　　波特蘭國際機場能夠拍照的地點並不多，但是外圍的哥倫比亞河堤防上，就看得到有人在看飛機。奧勒岡州寧靜而治安良好，筆也曾數度造訪，從未遇到過盤查或任何不愉快的經驗。但是要前往拍照時，還是別忘了美國是個槍枝合法的社會。

由航廈內隔著玻璃拍攝阿拉斯加航空波音塗色的737-800型。由於使用廣角鏡頭又斜著拍攝，因此左邊出現了玻璃顏色和拍到了反射，有些可惜。

目標

　　請先記住，這裡和大機場不同，班次不算多。航空公司以阿拉斯加航空旗下的Horizon Air因為飛航西雅圖～波特蘭的區間航班而班次很多。此外，由於波特蘭是奧勒岡州和華盛頓州內陸各地的門戶，因此Horizon Air的DHC-8（正變更為阿拉斯加航空塗色中）和阿拉斯加航空的波音737特別多；達美航空和聯合航空的小型客機也很常見。

木紋牆壁和綠色地毯表現出奧勒岡州特色的航站大廈。波特蘭的方便程度極高，美國機場排行榜中居於高位。

　　國際線部分雖然也有來自亞洲的航班，但數量不多。其他像是邊疆航空等美國的中型航空公司，和西南航空等LCC航班，UPS和聯邦快遞航空等貨機也都看得到。

主要的航空公司

客機 Air Canada Express ●阿拉斯加航空 ●美國航空 ●Ameriflight ●達美航空 ●Delta Connection ●邊疆航空Frontier ●夏威夷航空 ●Horizon Air ●jetBlue ●SeaPort Airlines ●西南航空 ●聯合航空	●United Express ●全美航空US Airways 貨機 ●ABX航空 ●Air Transport International ●DHL ●聯邦快遞航空 UPS

波特蘭國際機場

LAS 拉斯維加斯麥卡倫國際機場

出現在沙漠之中遠離塵世的賭場城市
除了小賭之外也享受拍飛機的樂趣吧

適合拍照指數 ★★★★★

機場概要

以前JAL曾有直飛航班，雖然現在已經沒有日本的直飛航班，但拉斯維加斯還是眾多日本人會造訪的城市。這座機場稱為麥卡倫國際機場，當抵達擺滿了吃角子老虎的機場時，就感受得到賭場城拉斯維加斯的氛圍。

機場旁拉斯維加斯大道邊矗立著種種外觀的主題樂園風格飯店，都可以當成背景在這座機場裡拍攝到飛機。航站大廈分為主要的第1航廈，和主要由外國航空公司和部分國內航空公司使用的第3航廈等二座（沒有第2航廈），共有110個登機門。

機場在沙漠裡，機場周邊都是人工化的市區，形成很特異的都市空間。雖然是非現實的地方，但不斷增加的人口，表現出城市本身是具有吸引力的。

A拍攝點以300mm鏡頭，將拉斯維加斯市區拉進去，拍攝由RWY01跑道起飛的波音737。和人工化市區的對比很有拉斯維加斯的風格。

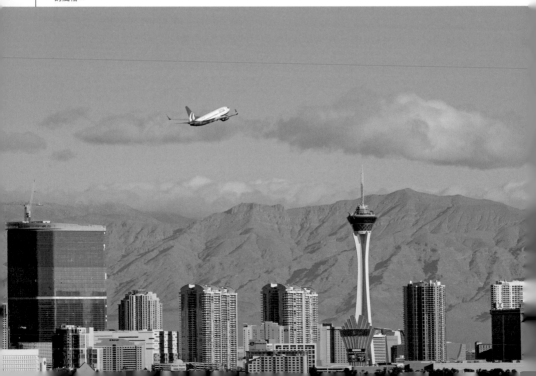

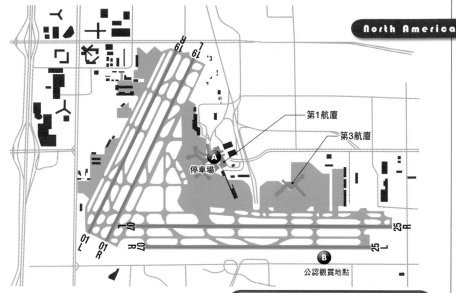

第1航廈

第3航廈

停車場

A

B

公認觀賞地點

01 L

01 R

07 R

07 L

25 L

25 R

19 R

19 L

周圍除了搭載團體客前往大峽谷的北拉斯維加斯機場外，還有好幾處輕型飛機使用的機場。

主跑道的使用方法

主跑道由RWY01L/19R、RWY01R/19L和RWY07L/25R、RWY07R/25L等二組平行跑道共4條構成。筆者從20年前就開始拍攝這座機場，自己也數度飛抵這座機場的經驗裡，吹西風時的運用上，降落基本上在RWY25L，起飛在RWY25R；同時也有使用RWY19L/R起降的情況。

此外，吹東風時的運用，RWY01R是起飛，RWY01L是降落；同時也會使用RWY07L起飛，RWY07R降落。筆者經驗中，7～8成的機率是以西風運用的方式在使用主跑道。

拍照和觀賞景點

第1航廈停車場

拉斯維加斯機場的最佳拍攝地點。上午RWY01/19方向是順光。停車場的頂樓是開放的，以200～300mm鏡頭，就可以在靠停機坪的員工停車場，將拉斯維加斯大道兩側的飯店群拉為背景，拍到起飛中的飛機。

RWY19的降落飛機部分，在最後進場階段可以將拉斯維加斯地標同溫層酒店拉進去拍攝到。

一般而言拍飛機不會有什麼問題，但偶而碰到比較嚴格的警察巡邏或是安管升級時，拍照就不適合待太久。一旦被警告時就要立刻接受並停止拍攝。

這裡是入境大廳。後方看到的是行李轉盤。這種地方還放置吃角子老虎的，全世界大概也只有拉斯維加斯了。

以300mm鏡頭在A地點拍攝RWY01R起飛的飛機，背景帶入Luxor Hotel。航班雖多，但因起飛位置不同，因此請忍耐到飛機到了想拍進背景的位置時再行拍攝。

B 官方公認觀賞地點

經過機場南側East Sunset Road的RWY25L跑道端附近，有一處官方公認的觀賞地點。此處圍欄很高，沒有大型梯子很難拍照，但當地的飛機迷和一般人們都在此看飛機。還有將汽車的收音機轉到FM101.1，就可以聽到ATC（飛航管制員）航空無線電對話的罕見服務。但要注意此地沒有廁所。

光線狀態基本上整天都是順光，RWY25L的降落飛機用400mm左右，而到了正前方則用150mm左右就可以拍到波音737。相反地，當使用RWY10時，幾乎所有的飛機在拉起時都只能拍到機腹，運氣好時可以用200～300mm左右的鏡

在B地點以200mm鏡頭拍攝降落在RWY25L的波音737機密運輸班次。高的梯子應盡量在當地尋找，但到了眼前時，使用細的鏡頭開大光圈，應該也可以拍到。

頭，拍到剛起飛正在拉升的飛機。

推薦住宿處

機場旁有許多大型的飯店，但由於每家飯店都過於巨大，客房數太多，因此要指定看得到機場的客房就有其難度。就算看得到機場，也可能窗戶不能打開或是玻璃有顏色等，非常不容易觀看。因此結果就會是放棄看飛機單純挑選飯店，但是當有會議或大型活動時，住宿費用往往達平常的3倍以上，因此要做好「時價」的心理準備。只差了一天，同一間客房的房價差距一倍也很常見。

由於拉斯維加斯靠賭場賺錢，因此台幣3000多元有時就可以住到相當高級的飯店，但這也需時機和運氣。週末時房價會上升，因此住宿應盡量挑選平日。

周邊拍攝情況與可能問題

基本上拍飛機沒什麼問題，但時機不對時也可能會禁止拍攝。但畢竟是一大觀光城市又有著巨額金錢流動的賭場之地，治

安基本上算是良好，但也有專挑賭客下手的鼠輩，應隨時注意安全。

此外，從機場西側的南拉斯維加斯大道向內一條路附近，有飛往美軍神秘設施（51區）的波音737基地，有持槍的警衛在警戒著，這裡若是取出相機，發生問題的可能性就會不小。這一帶還有商務專機專用的航廈，拍照時可能會有持槍的安管人員衝過來，這些都需要注意。

季節

夏季氣溫會超過40度的灼熱大地，冬季雖然不會低於零度，但有時氣溫也會低到需要披皮衣保暖的程度。基本上這裡是沙漠，雨水少而晴天多，因此任何季節都適合拍照。要前往時應以確認飯店的價格為前提來訂定計劃，而不是選季節。

目標

航班很多，但基本上大都是波音737和A320等級的飛機，廣體客機數量很少，波音747一天不過是1～2班。

可以看到西南航空象徵州旗的特別塗裝機和虎鯨塗裝的飛機；jetBlue和全美航空也有少數特別塗裝機飛來，也都有拍到的機會。商務專機的數量也多，運氣好時，說不定能拍到私人的波音747SP、737、777等機種。

拉斯維加斯是唯一可以拍到名為JANET、配屬於美軍的謎樣波音737（塗色是白底紅條，用民航編號）的機場。這架沒有公布的謎樣飛機，飛航的是拉斯維加斯到沙漠裡51區這充滿著懸疑的美軍實驗設施之間。

模型收集者的最愛
The Airplane Shop

喜歡飛機模型的人一定熟悉的壓鑄金屬飛機模型「Gemini Jets」店「The Airplane Shop」，就位於機場旁。由RWY01跑道端的交叉路口向西走，下個紅綠燈右轉的「Windy Road」的右後方。店內擺設了許多各家公司出品的1/200、1/400壓鑄金屬飛機模型，當然也有不少日本買不到的罕見模型。

地址…6414 Windy Road, Las Vegas, NV 89119
營業時間…9:30AM～5:00PM（週六為9:30AM～4:30PM）

主要的航空公司

客機 墨西哥國際航空AeroMéxico AeroMéxico Connection 加拿大航空 AirTran 阿拉斯加航空 Allegiant Air 美國航空 英國航空 德鷹航空Condor 達美航空 Delta Connection 邊疆航空Frontier 夏威夷航空 Horizon Air JANET jetBlue 大韓航空 Midwest Airlines Omni Air International 菲律賓航空 Scenic Aviation Skyservice	西南航空 Spirit Airlines Sun Country Airlines Sunwing Airlines Thomas Cook 聯合航空 United Express 全美航空 US Airways Express 維珍美國航空 維珍航空 Viva Aerobus 西捷航空WestJet 貨機 DHL 聯邦快遞航空 UPS

拉斯維加斯麥卡倫國際機場

丹佛國際機場

收集邊疆航空的尾翼塗裝
極大的機場，拍照應在航廈內

適合拍照指數 ★★★★★

機場概要

　　全美國的機場裡就以丹佛機場的占地最大，2013年6月時聯合航空開闢了成田～丹佛的航線，日本可以不轉機直達。這座機場有6條跑道，由於都沒有交叉，因此由任何地點，任何角度都可以起降。但機場太大，如果降落在最遠的跑道上，光是滑行就會超過20分鐘。

　　此外，丹佛國際機場海拔高空氣較為稀薄，夏季一旦氣溫上升飛機的性能就會下降，因此所有跑道都超過3,500公尺，其中還有接近5,000公尺長的跑道。

　　光是說這些，各位應該就能感受到丹佛國際機場的大，但總之，就因為實在太大以及跑道數量多，因此在跑道旁的拍攝極端沒有效率。也因此在航廈內拍攝既輕鬆效率又高，絕對比到機場外圍拍攝好得多（但只限搭機者）。因此，筆者每次到丹佛機場時，都會設定幾個小時的轉機時間，然後在航廈內好整以暇地拍照。

A地點以100mm鏡頭拍攝邊疆航空的尾翼和在滑行道上滑行的A319。只要在這裡，則除了停靠在相反面的飛機之外，可以拍到絕大部分邊疆航空的飛機。

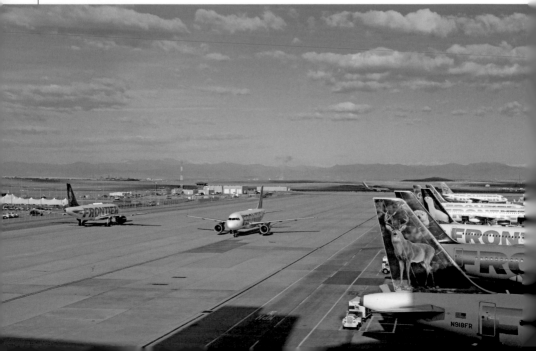

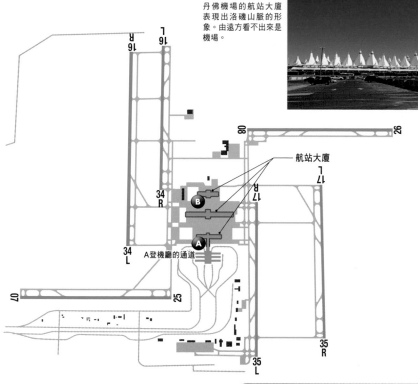

丹佛機場的航站大廈
表現出洛磯山脈的形
象。由遠方看不出來是
機場。

航站大廈

A登機廳的通道

丹佛的主航廈值得一看，屋頂採帳蓬形
狀來表現出洛磯山脈，這種突刺狀天花板
的設計放眼全世界都極為罕見。此外，要
前往和主航廈有段距離的各個登機廳時需
搭乘地下的無人駕駛接駁系統。登機廳有
A、B、C等3座，但每一座都是獨立而巨
大的航廈。

主跑道的使用方法

跑道共有RWY07/25、RWY08/26、
RWY16L/34R、RWY16R/34L、
RWY17L/35R、RWY17R/35L等6條。但
是由於占地太大，由航廈內不可能拍到跑
道上的飛機；就算是看到飛機，不過就是
豆子般的大小。

繪有寫實動物的尾翼應該會想要拍起來收藏。
A地點以250mm拍攝。

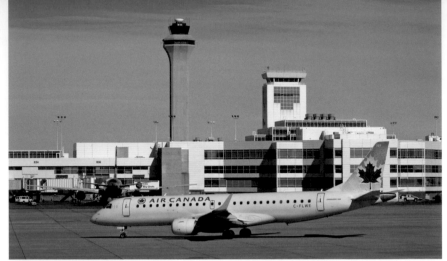

A登機廳北側的美食區邊邊以100mm鏡頭拍下加拿大航空的ERJ。對面是聯合航空用的航廈，因此除了UA之外，星空聯盟的加盟航空公司飛機也會出現。

拍照和觀賞景點

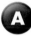 **A登機廳的通道**

丹佛機場的最佳拍攝地點。主航廈（只有報到區的建築）前往A登機廳的通道靠A登機廳處的窗戶，可以隔著玻璃拍到停靠在A登機廳的飛機，以及滑行過通道下方的飛機。滑行道上方設有通道的機場，除了丹佛之外，只有倫敦蓋威克機場等少數機場有。此處需使用廣角鏡頭，由斜上方拍攝飛機。

此外，這座機場的主要目標邊疆航空的尾翼排排站，也可以用200～300mm的鏡

A登機廳隔著玻璃，以250mm鏡頭拍攝小型機航空公司Great Lakes的BE1900。這家航空公司飛機尾翼上也會塗裝各種圖樣，十分值得一一拍攝留存。

頭拍到。要收集到繪有各種動物的邊疆航空機種，這裡也是最好的地點。

光線狀態上，上午由主航廈向A登機廳方向，左側是順光，下午則右側是順光。

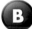 **航廈內**

A、B、C三座登機廳都是平行配置的航廈，玻璃帷幕的部分很多，而且三座都可以拍照。基本上由主航廈看出去的北側是整天順光適合拍照。

要移動前往各登機廳，可以搭乘位於中央地下的無人接駁系統。中央部分設有美食區，可以在用餐中隔著玻璃拍照。A登機廳可以拍到邊疆航空；B登機廳是聯合航空，C登機廳則拍得到美國航空和AirTran、達美航空等。

航廈內部較好拍照的是A登機廳的北側，這裡可以拍到停靠在北側的邊疆航空，和停靠B登機廳的聯合航空飛機。

推薦住宿處

沒有機場直通的飯店，向西約8公里處，有Embassy Suite Hyatt、Days Inn、

在A地點以600mm鏡頭拍攝滑行中的邊疆航空A319，看看背景就可以知道機場有多大了。要有較高效率的拍攝，直接待在機場裡是最好的方法。

Best Western等美國系列的連鎖飯店。在機場拍照並沒有哪家飯店特別適合，但如果要住在機場附近，就應挑選有提供到機場接駁巴士的飯店。

周邊拍攝情況與可能問題

丹佛機場由於外圍廣闊，要到機場外拍攝時必須要租車。但是，外圍並沒有公認的拍攝點，還需要自己尋找適合的拍照地點。也需要超望遠的鏡頭。

在機場拍攝雖然沒有發生過問題，也沒被警告過，但航廈內拍飛機時切忌有些奇怪的動作，應盡量維持低調，不要有影響到其他旅客的動作。

季節

冬季既會下雪，天氣不穩定的日子又多，再加上基本上是隔著玻璃拍照，光線的量也少。如果去丹佛是以拍照為目的，那春季到秋季較為適合。尤其是夏季多為乾燥晴朗的天氣，可以拍到美麗的畫面。

目標

地理上位於美國正中央的丹佛，由於是樞紐機場因此班次也多。尤其是以丹佛為主要基地的聯合航空班次更多，但目標應放在以丹佛為根據地的中型航空公司邊疆航空。

邊疆航空是以繪有野生動物的美麗垂直尾翼聞名的航空公司，每架都不相同的尾翼吸引著人們的收集慾望。主要的飛機是A319/A320，但也有DHC-8和ERJ等機型。

此外，同樣以丹佛為根據地的小型機航空公司Great Lakes，尾翼上也有不搶眼但多種多樣的設計，可以在A登機廳北側拍到。

像A地點航站能由斜上方拍到飛機的地方很少。雖然是很具有吸引力的拍攝地點，但因為身處航廈內，最好要維持低調拍照。

主要的航空公司

客機 ●墨西哥國際航空AeroMéxico ●加拿大航空 ●AirTran ●阿拉斯加航空 ●美國航空 ●美鷹航空 ●英國航空 ●達美航空 ●Delta Connection ●邊疆航空Frontier ●Great Lakes Airlines ●jetBlue ●德國航空 ●Midwest Connect ●西南航空 ●Sun	Country Airlines ●聯合航空 ●United Express ●全美航空 ●US Airways Express 貨機 ●ABX Air ●聯邦快遞航空 ●UPS

丹佛國際機場

HNL 檀香山國際機場

夏威夷的人氣景點不只沙灘一樣
還可以享受在富有南國風情的露天航廈裡拍照的樂趣

適合拍照指數 ★★★★★

機場概要

日本有眾多觀光客到訪的夏威夷，中心區所在的歐胡島檀香山，很早以前就有JAL和ANA，以及美國各航空公司飛航，還有大韓航空、中華航空等亞洲航空公司經由日本飛航檀香山。最近夏威夷航空開始營運羽田、關西、福岡、新千歲航線，是日本人最熟悉的國外機場之一。

這座夏威夷門戶的檀香山國際機場，除了亞洲和美國本土有許多航班飛航之外，也有不少飛往Kona、Lihue、摩洛凱島（Molokai）、Hilo等離島的島際航線，是座忙碌的機場。但是，這座機場位在美軍的Hickam基地旁，而且共用跑道，因此以一座和平的機場而言，可供拍照的地點卻很少。

但是，google等的地點裡，連基地內的道路都有標示，因此當開車看地圖似乎

由步行前往登機門途中的露天登機廳以35mm鏡頭拍攝。此處是沒有玻璃的通道，拍照環境極佳。天氣晴朗時，將是更有夏威夷風情的畫面。視飛機停靠的位置，可以使用標準鏡頭或縱向構圖來拍攝。此外，這座機場還可以租車到外圍的地點拍照。

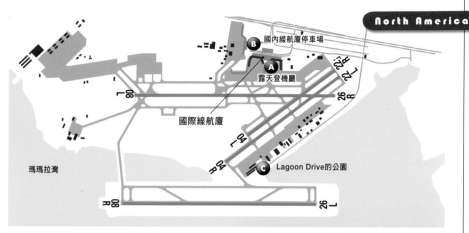

國內線航廈停車場

B

A

露天登機廳

國際線航廈

瑪瑪拉灣

C Lagoon Drive的公園

可以到機場外圍時，但實際上機場的西側是空軍基地，只有相關人士得以進入，需要特別注意。

　　檀香山拍照雖然有這些限制，但是在強烈光線下拍攝有南國風情的夏威夷航空飛機等，有著熱帶塗裝的各式飛機也是極富吸引力的部分。

主跑道的使用方法

　　檀香山國際機場除了4條跑道之外，灣內還有一條名為Sea Runway的水上飛機用虛擬跑道。陸地上的一般跑道有RWY08L/26R、RWY08R/26L、RWY04L/22R、RWY04R/22L等4條，在航站大廈前的是RWY08L/26R，再來是二條斜向的短跑道RWY04L/22R和RWY04R/22L，距離航站大廈最遠的海上，名為Reef Runway的是RWY08R/26L。這條跑道以前曾是太空梭的緊急降落用跑道。

　　檀香山基本上除了冬季之外以東風的日子居多，來自日本等外國的長程航班降落會在RWY08L、起飛在RWY08R，偶而會降落在RWY04R；由離島飛來的航班，主要也是降落在RWY04R和RWY08L。

航廈上方有像是舊塔台航的設施，夏威夷感覺的「Aloha」字樣迎接著客人的到來。航廈設有長堤式空橋，由中央位置回頭即可看到這個建築。

　　冬季吹西風時，飛機會在灣內繞一圈降落在RWY26R，起飛則使用RWY26L。離島航班則除了在RWY22L/R起降之外，跑道空閒時則多在距航廈近的RWY26R降落。

拍照和觀賞景點

國際線航廈
露天登機廳

　　檀香山機場沒有觀景台，但是可以由露天登機廳拍攝。接受安檢之後的通道是露天的，相當寬闊，是機場內最佳的拍攝地點。回國時可以早些報到，到這條通道來享受拍照的樂趣。可以使用廣角鏡直拍有椰子樹和飛機的畫面，也可以用200～

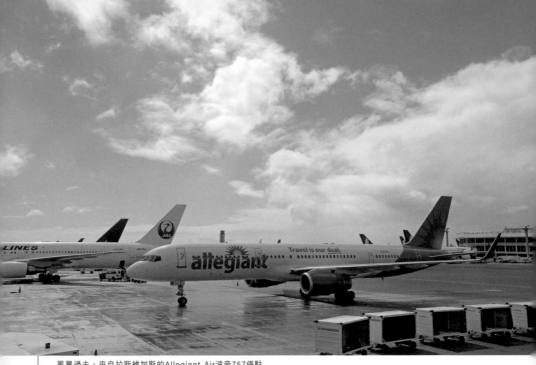

風暴過去，來自拉斯維加斯的Allegiant Air波音757停駐在還是濕的停機坪上。這裡也是沒玻璃的露天型態，使用70mm左右的鏡頭拍攝。光線狀態稱不上良好，但勉強過得去。

檀香山機場的照片裡經常出現的著名椰子樹。筆者20年前就開始拍這座機場，最近樹長高了，不用超廣角鏡頭就沒辦法全部拍進去。

400mm的鏡頭，拍下滑行中的飛機拉進塔台當背景的畫面。

可以拍攝的地點在隔著中央登機廳的左右，向右方前進可以拍到JAL和夏威夷航空並帶進塔台；向左走則可以拍到達美航空、聯合航空、阿拉斯加航空等飛機，遠方背景則是機庫。

右方可以拍到降落在RWY08L的飛機進入滑行道的畫面之外，起飛的飛機也可以拍到右轉之前的畫面，因此比左方更適合拍照。雖然因飛機的停靠狀況而異，但使用廣角鏡頭，就可以拍攝到停靠中的飛機或滑進停機坪的飛機，以及滑行中的飛機等各種不同的角度。

光線狀態方面，靠跑道一側基本上是逆光，但抓住飛機轉向時光線照到機身的時機，就沒有太大影響了。此外，RWY08L/26R是位在這登機廳正對面，但其他跑道就距離太遠，不易拍攝。

國內線航廈停車場

同時是夏威夷航空離島專用航廈的島際航廈，直通的停車場屋頂，可以用300mm左右的鏡頭，拍攝到降落在RWY08L的飛機，以及滑向島際航廈的飛機。圍欄的高度約在腰部上方，可以用200mm左右的鏡頭，拍到進入國際線航廈的飛機。

光線狀態部分，島際航廈方向在上午是順光，跑道方向則全日逆光。

Lagoon Drive的公園

位於機場東側的貨物、使用企業地區所在的Lagoon Drive一直走到底的停車場，是機場外圍唯一可以拍照的地點。半路上Lagoon Drive會經過RWY28R的跑道端，

A地點的露天通道是這樣的感覺。風暴一來雨水會潑進來，但這裡是夏威夷，這本來就會有的。拍攝環境極佳，應該提早報到，以便盡量爭取時間拍照。

但可惜這一帶禁止停車。此外，這條路上會有超速的取締，請務必注意。

這座停車場設有圍欄，但有枱子或梯子就可以輕易克服。以200～300mm鏡頭，可以拍到RWY04L/R的降落飛機和RWY08R的起飛飛機。尤其是降落在RWY04R的飛機，光線狀態良好背景上又有綠樹相伴，可以拍出美麗的畫面。

美國本土飛來的聯合航空波音757-300型。在日本看不到的這款飛機，特徵是細長的機身。走過通道就可以像這樣看到各式各樣的飛機。

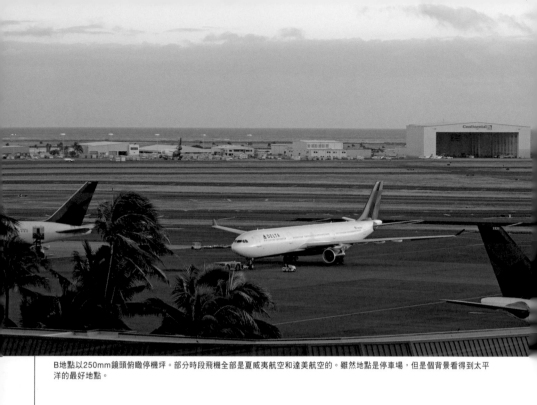

B地點以250mm鏡頭俯瞰停機坪。部分時段飛機全部是夏威夷航空和達美航空的。雖然地點是停車場,但是個背景看得到太平洋的最好地點。

在日本拍不到的夏威夷航空排排站畫面。可以拍到A330、波音717、767等全部的機種。夏威夷女郎的尾翼塗裝,光看就有度假的氛圍。

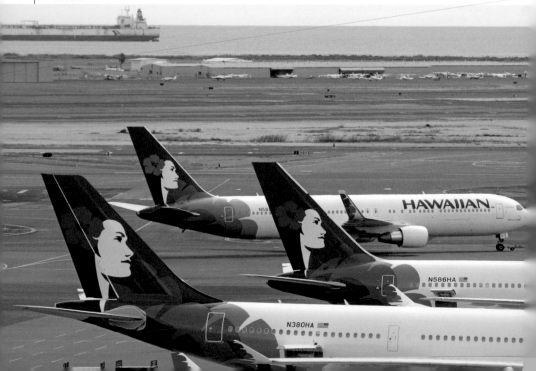

相反地，由RWY08R起飛的飛機就是逆光了；吹西風時飛往RWY26L的飛機會經過眼前，而且使用RWY08R時UPS等的貨機也會經過眼前，因此需要準備35～50mm的標準鏡。

推薦住宿處

靠近機場航廈的位置，有Best Western和Ohana Honolulu Airport等二家飯店，二家飯店都不見得每間客房看得到飛機。好不容易來到了夏威夷，還是以車程20分鐘左右的威基基最適合。既可以由這裡到機場拍照，也可以孤注一擲出發時再去拍照。

此外，機場到威基基海灘途中，還有Aloha Tower和Ala Moana購物中心等著名的購物地點。

由Lagoon Drive以400mm鏡頭拍攝RWY08R起飛的飛機。使用RWY26R時背景也是山，可以拍出美麗的畫面，但能夠停車的地點不多，請注意不要違規停車。

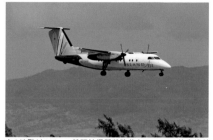

由C地點以400mm鏡頭拍攝即將降落在RWY04R的島嶼航空DHC-8。距離跑道稍遠，需注意雲景。如果有梯子，拍攝環境將更好。

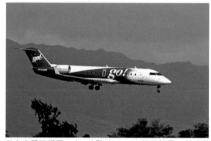

和上方照片相同，由C地點以400mm鏡頭拍攝go航空的CRJ。離島飛來的班次也多，可以拍得很盡興。

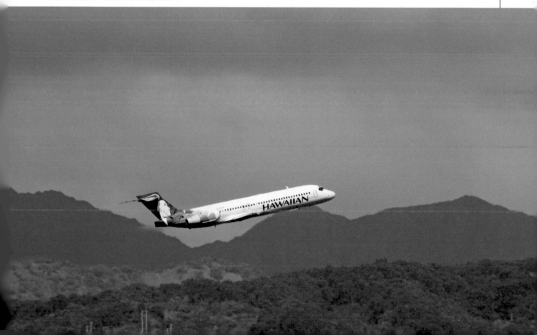

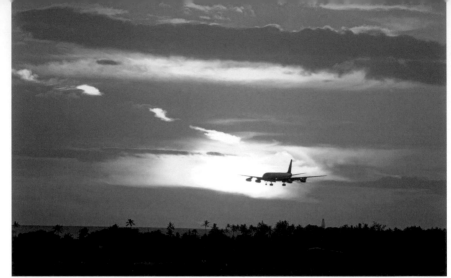

由B地點以300mm鏡頭拍攝夕陽餘暉中降落在檀香山國際機場RWY08L的DC-8貨機。美軍的運輸機等古老的飛機偶會出現也是檀香山的樂趣之一。雖是逆光但加入了椰子樹和天空的景色後成為了很美的畫面。

周邊拍攝情況與可能問題

夏威夷是度假區而日本人也多，拍照時可以不必太神經質。筆者只有一次，因為在Lagoon Drive停車而受到警察的盤查，但是不需要太緊張，也沒聽過因拍照引起什麼問題。

但是，島際航廈樓上的地點，由於是停車場而不是官方認定的拍攝點，因此最好乖乖拍照就好，不要有什麼大動作。

B地點的圍欄高度在腰部到胸部之間，基本上是逆光，但夏威夷的強烈光線也是拍攝的助力。應該可以拍下南國感覺的畫面才對。

季節

一整年都是旺季的夏威夷什麼時候去都很美，但很意外地是，冬季的1～2月時會有冷到不能游泳的日子；夏季則是乾燥而舒適。近年來聽說因為異常氣候的緣故，夏天常有下一整天雨的情況，因此會有拍不到南國氛圍的日子。

出發前該去看看的飛機商品店
航廈內的flight deck

飛往日本的班次使用的主航廈裡，有家名為Flight Deck的商店（有主店面和販賣部感覺的簡易店面，主店面的商品極為齊全），販賣的商品除了旅行用品之外，還包含了模型和鑰匙圈、海報等的飛機商品。尤其是夏威夷航空的商品更是豐富，包含了手機吊飾鑰匙鍊、貼紙、模型機等應有盡有。價格雖然稍高，但極適合作為旅遊的記念和送給喜歡飛機朋友的伴手禮，值得進去逛逛。

觀光飛行享受飛航樂趣

到了夏威夷就請務必參加搭乘輕型飛機享受飛航樂趣的行程。推薦有日本籍教官的WASHIN AIR，夾雜在一般航班當中由檀香山機場起飛，非常刺激過癮。到了上空時可以要求握操縱桿，享受當飛行員的滋味。這個飛行行程是經過FAA（美國聯邦航空總署）認可的正式飛行時間，因此是非常受到喜歡飛機的人喜愛的自費行程。當然小孩子也可以參加。

I http://www.washin-air.com/

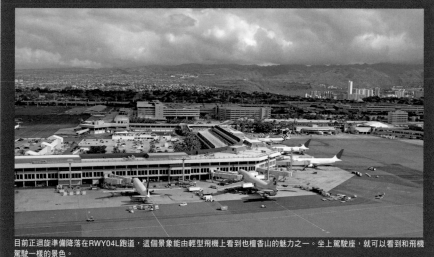

目前正迴旋準備降落在RWY04L跑道，這個景象能由輕型飛機上看到也是檀香山的魅力之一。坐上駕駛座，就可以看到和飛機駕駛一樣的景色。

目標

檀香山常看到日本人熟悉的JAL和美國大型航空公司的飛機，但是日本看不到的聯合航空波音757和阿拉斯加航空的波音737等都拍得到。在日本拍攝機會不多的夏威夷航空A330和波音767，以及離島航線用的波音717等都是值得拍攝的目標。

使用DHC-8的小型航空公司島嶼航空，旗下的飛機每一架的尾翼塗裝都不一樣，也有塗繪夏威夷印象的啦啦隊員和烏克麗麗等的飛機，看到了就千萬別錯過。

檀香山會有不常見的包機飛來，也常有西雅圖波音公司出廠後送交亞洲航空公司時中停的飛機，運氣好的話可以拍到嶄新的飛機。

主要的航空公司

| 客機 | 加拿大航空 紐西蘭航空 阿拉斯加航空 ANA 美國航空 中華航空 達美航空 斐濟航空 go航空 夏威夷航空 島嶼航空 日本航空 捷星航空 大韓航空 Mokulele Airlines North American Airlines Omni Air | International 菲律賓航空 澳洲航空 聯合航空 全美航空 西捷航空WestJet |
| 貨機 | | Aloha Air Cargo 聯邦快遞航空 卡利塔航空Kalitta Air Trans Air UPS |

其他位於北美的機場

航廈內隔著玻璃的拍照大致都可以拍照

由日本有許多直飛航線的美國，在航廈內拍照就OK的機場不少。本節介紹雖然沒有觀景台和吸引人的地點，但轉機時或搭機時可以隔著玻璃拍的機場，以及可以從飯店拍到的機場。但是仍然要提醒大家，不要有怪異或搶眼的行為出現。即使平常拍照都沒問題，但是機場內設有許多監視器，只要被認定有怪異動作，就可能會被盤查。萬一被盤查時，記得要提示護照，平和而友善地手腳並用地說明是「出自個人興趣的拍照」。

紐約
約翰甘迺迪國際機場

在航廈內可以拍到
來自全球各地的飛機

　　因為是911恐怖攻擊的地方，因此是安管極嚴格的機場之一。機場外圍有少數的拍攝地點，但有治安堪慮的地點，需要注意。此外，由於是平常少見到的東方人，因此幾乎都會被盤查、安檢。

　　航站大廈裡雖然停車場可以拍照，但被警告的可能性不小。航站大廈內可以拍照，只要不要做出奇特的動作，應該不會被警告也不會被盤查。不同的航廈光線狀態和拍攝環境都不一樣，應以臨機應變方式來拍攝。但是，抵達到入境之間的動線是禁止拍照和使用手機的，請務必遵守規則。

JFK的美國航空和jetBlue航廈內拍照不會被盤查，但行動還是要低調，並以拍攝紀念照的方式拍照。

　　飛航的航空公司以美國航空和jetBlue居多，但中東和非洲國家的航空公司等眾多的航班都飛航紐約。

達拉斯沃斯堡國際機場

雖然是巨大的機場
但從航廈內還是可以拍到

　　位於美國中央部分的樞紐機場，方便性極高，是一座擁有7條跑道的巨大機場。機場外圍設有當局公認的飛機觀賞點，但需要租車前往。筆者曾在公認地點以外的地方拍照而被警察抓過，

達拉斯拍照完全沒有問題，從美國航空的航廈到跑道都拍得到（2013年資訊）。但隨時都可能會禁止拍照，請注意。

2013年在亞特蘭大的航廈內拍到的達美航空MD-88。並沒有什麼特別的問題，但還是不要有些怪異的行動。

因此非指定地點的拍照請務必慎思。

但是，航廈內的話能拍照的地點就有很多，到可以看到跑道的地點，就可以拍到起降航班和滑行中的飛機。此外，飛到達拉斯的飛機約8成是美國航空，拍照的重點應是不斷更新中的新塗裝飛機。

哈茲菲爾德-傑克森 亞特蘭大國際機場

可以由航廈內拍攝 主要是達美航空的飛機

亞特蘭大機場是座擁有4條跑道的巨大機場，國內線航廈和6座登機廳，以及國際線航廈構成。機場外圍沒有良好的拍攝地點，但轉機時在航廈內是可以拍攝的。飛航的航空公司有7成是達

美航空，2成是AirTran，剩下的1成是其他航空公司，有的登機廳只拍得到達美航空的飛機。

各登機廳可以搭乘地鐵移動，飛往成田的班機基本上是使用國際線登機廳F，可以隔著玻璃拍照。

休士頓喬治布希 洲際機場

航廈內的拍照需取得許可

有5條跑道的巨大機場，各航廈都有可以隔著玻璃拍照的地點。飛航的航空公司裡，聯合航空占了約8成。

網站裡可以看到由外圍地點和停車場屋頂拍攝的休士頓機場照片，但原本如果沒有得到機場當局同意拍照，就可能會被警察警告，因此沒有許可請切勿拍照。但是，航廈中央有萬豪酒店（Houston Airport Marriott at George Bush Intercontinental），由飯店高樓層的陽台可以拍到機場。

航廈內未曾被盤問過的休士頓機場，但即使如此，拍照時仍應注意周遭情況。

其他位於北美的機場

如何因應國外拍攝時遭遇的風險？

遇到盤查、被拘留時的因應方法

筆者至今曾前往過全球90個國家地區，進行飛機的拍攝之旅，基本上的態度是絕不勉強，因此還沒有碰到過可怕的經驗。但是到了機場外圍等地拍攝時，則遇到過無數像是被警察盤問，或是被命令離開，被告知禁止拍照等。和當地的警察、警衛人員對話的經驗，也應該至少超過100次。這些經驗下體會到的因應方法如下。

首先，當進行拍攝時警察或警衛過來問話時，不管人在哪裡，基本上都要友善地因應。或許心裡會有「我英語不好」「好不容易才到國外來的」「明明還有很多想拍的飛機」的感覺，但堆起笑容友善因應的話，發生問題的機率就會降低。

第一個被問到的通常是「Do you have a ID」（你有身分證明嗎？），因此隨身帶著護照是基本動作；如果回答是「我放在飯店裡」之類的可能就會惹上麻煩。

這時千萬不要因為不懂英語或是不會講英語等的理由，而表現出卑屈的態度。說謊固然不可取（尤其是美國，一旦被拆穿說謊會有嚴重的後果），但懂英語時可能會被問到更多的問題。此外，日本人特有的傻笑同時什麼都說「YES,YES」也不是良好的方式。

筆者今年在澳洲被警察問道，「你，是想要爬上圍欄對吧」，如果你不懂對方在問什麼時就回答「YES」的話應該就會很麻煩了。聽不懂時也不要輕易地說「YES」，而是應該將手掌向前貼住耳朵說「SORRY」，這樣對方就會慢慢地再說一次。

除了身分證明之外，如果有租車時能夠確認租車資料的話（確認作業中即使出現想拍的飛機也一定要忍住，一旦唐突地拿出黑色相機慌亂動作，甚至可能引來對方掏槍）就OK了。當被問道來做什麼時，只需單手持相機說明是來拍飛機的就可以了。如果能出示先準備好的相簿，則可以讓對方理解自己的興趣在此。

機場周邊有治安極差的地方，有時還必須乾脆地放棄拍照。總之，第一要務是自身的安全，接下來是注意ID和器材別被偷走。

我們友善因應的話，對方就可能會給些建議「不好意思，這裡不可以拍照的，某些地方是可以拍照的，你可以去那裡」，筆者在拉斯維加斯還碰到了親切地詢問，「保安上，不希望你待在此地，但你還想要待多久？」。

此外，警察來時，不要急急忙忙地想找身分證明而將手伸進口袋。航廈內還不需要太過擔心，但美國是自由擁槍的社會。這個動作可能會引起「把手伸進口袋裡去拿槍」的誤會，因此警察來也千萬不要驚慌。

截至目前筆者碰到最糟的狀況，是在巴黎被帶走，以及在美國東海岸被翻遍所有的行李，對於帶著的地圖，則問道「為什麼要帶地圖？這個符號是什麼意思？目的是什麼」等，在租賃車旁長達30分鐘的盤問。就是因為對方認為「日本人也可能是恐怖份子」。

其他的情況都是出示護照後就放人，只要別勉強，至少不會出現被拘留的最糟狀態。筆者被盤查時也沒碰過感到不愉快的情況，因此請放心挑戰拍攝，不需要太害怕。

器材的管理該如何避免偷盜等

筆者至今曾數度前往治安差的地方拍照，但沒碰到過什麼可怕的經驗。這個部分不只是拍照，也包含國外旅行都可以這麼說。也就是事先要掌握住當地狀況，不需要過度不安，然後謹慎行動，要有自己的安全由自己保護的想法等。因此到了當地後，需要觀察人們的眼睛和城市的髒亂情況等，來掌握住城市的氛圍。

國外有些非常危險的貧民區，也有些還算安全的貧民區（筆者自己的感覺）。馬尼拉機場附近的貧民區等地，因為有著相當危險

警察的盤查並不少見。即使英文不好也千萬別慌張，鎮定回答就沒問題。態度親切的警察也很多。

的氛圍，因此雖然有些想拍的獵物，但還是乾脆地放棄。

選擇國外住宿的飯店也很重要，安全有疑慮的低價住宿處最好要避開。因為白天要隨時保持警戒來拍照，回到飯店之後不希望還要全身緊繃的緣故。飯店不一定需要高級，但不到某個層級的話，攝影器材是無法放心地放在房間內的。另外，國外的飯店客房裡，基本上貴重物品不該隨意放置就外出。

此外，租賃車裡也不應在看得到的地方放置行李；以前筆者住在洛杉磯時曾有過一次很不好的經驗。為了拍攝洛杉磯國際機場起飛的飛機，白天在海灘旁寬廣的道路上拍攝時發生的事件。當筆者停好車子到路對面去拍照時，一輛奇怪的車子由對面車道慢慢地開車，還一面看著每一輛車的車內。然後就在大白天，正大光明地將停在對面的筆者車子玻璃打破，將放在車內的鏡頭和放有航空無線接收機的袋子拿走。雖然立刻追了上去，但對方掏出槍來也只好放棄。白天有相當車輛通行的路上，而且就在自己眼前發生，筆者雖然吃驚，但同時也感到十分地懊惱，當對方槍口相向時，自己是一點辦法都沒有的。因此租車時千萬不要將行李放在車內看得到的地方。

到國外如何租用租賃車？

先在網路上預約之後再行出發

習慣於國外拍攝的人，或是挑戰精神旺盛的人，都會想要租個車子去機場外圍的地點。要租車當然要有國際駕照，取得國際駕照的方法，可以自行在旅遊書和網站上閱覽，而租的方法如果有可能的話，最好事先在網路上調查幾家租車公司的費用，大型的租車公司都有詳細的說明，也可能會有些折扣的活動。

大型的租賃車公司著名的有Harts、AVIS，但筆者如果去歐洲，通常會在網站上預約EUROPCAR、SIXT，美國的話則會預約Thrifty、Budget、National等。當然，不熟悉的地方會委託旅行社幫忙安排，如Expedia等的旅行專門網站、航空公司網站裡都有提供預約的方法。

當地的小規模租車公司有時會比大型的租車公司便宜，但碰到故障、事故等情況時，或是附近沒有辦公室，或是分配到破舊車輛的機率也很高，因此除非熟知當地情況的人，

出了入境大廳後立刻就能看到租車的櫃台和標示。租了車子後行動範圍加大，就能夠找到屬於自己的畫面和拍攝地點了。

否則最好不要使用。此外，租賃車的費用以24小時為1天計算，因此第一天上午租，第二天下午還的話，租金就算是兩天。而基本上沒有信用卡就很難租得到（在國外，沒有信用卡 不能申請信用卡的無信用的人）。

此外，部分國家和機場除了基本費用之外，還會加收各種如稅金、保險，甚至機場使用稅、登記費、非本人駕駛時的費用等各種名目的費用，這一點也請牢記。

難以了解的保險種類

租賃車的保險有車輛險、車輛竊盜險、第三責任險、乘客險等眾多種類，要視租借的國家，美國的話要看州的法律而定，但其中有強制的保險。這些基本上都是使用英文說明的，非常麻煩，但在出國前加入的旅行傷害險和信用卡附加的保險等，雖然開租賃車出事時可以賠償自己的部分，但當對方或第三者的損害時，絕大部分都不會理賠。

由於在國外的訴訟費用和醫療費用都很高，因此雖然價格高，但還是推薦保全險。保全險時，含稅和手續費在內的金額，結果上會比租車的錢貴一倍，但考慮到萬一的情況也只能花了。

順利租到了車子後，要先仔細檢查車子。和國內租車相同，如果有些細小的傷痕時最好先講清楚。也有些租車公司會非常詳細的檢查車子。

此外，國外，尤其是歐洲，方向盤在左邊（英國在右邊）的手排檔車是基本，如果駕照是自排車的，或只會開自排車的人，最好事先確認有沒有自排車可以租到。

在邁阿密發現到停車場所在的跑道旁拍攝點。拍攝到起飛的Arrow Air的DC-10。即使換跑道時有車子也能放心，拍照的效率明顯提高。

借到了車之後，出發之前應先把地圖看過一次，在掌握了大致的路線之後再出發。機場的道路很多都是直接連接高速公路，因此一定要避免在心理準備沒做好之前就突然開上高速公路。另，到了當地之後為了防止被偷盜，行李一定要放在看不到的地方。

在還車時請務必將油加滿之後再還，不這麼做就會被收取追加的費用。雖然不是所有的加油站都一樣，但美國的加油站是先付錢再加油的，歐洲的加油站和國內一樣是加完油後再付錢。絕人部分的加油站可以使用信用卡，但也有不接受信用卡的加油站，因此身上還是要帶著現金。

被抓到了該怎麼辦

很丟臉的，是筆者曾在外國因為超速等幾項違規而被抓過。開車時需要注意速度表和周圍車輛的情況。美國的巡邏機車或巡邏車是使用測速槍來取締超速的，歐洲則有些使用測速照相機拍攝後車牌來取締。測速照相被拍到的話，要等到日後罰款通知寄到時才知道自己違規，回國後往往不知所措。

此外，如果不注意停車場所，也可能違規停車或被拖吊走，因此應該充分注意當地的路標。

最後，當違規被警察取締時，最近當場使用信用卡罰款的方式增加了，這一點也需記住。

因為在出發之前先確認了有可以俯瞰機場的山和道路，因此租了車前往拍攝地點。在這裡拍到了有空拍效果的畫面，但仍是必須要有車子才能到的地方。

 SXM 聖馬丁朱麗安娜公主國際機場

可以拍到極富震憾力的進場畫面
夢幻的加勒比海沙灘天堂

機場概要

　　前往聖馬丁，可以搭乘美國系列的航空公司，如美國航空、聯合航空、達美航空和加拿大航空。2013年時從成田機場出發可以搭乘美國航空經達拉斯或邁阿密的航班，可以在當天轉機到達。其他航班則需要在紐約等地過境一夜。

　　不管經過何地，這趟旅程都會非常地長，光是往返一趟就至少需要安排5天3夜左右才夠用，但光是看到貼著頭頂的波音747降落畫面就已經有專程前往一趟拍照的價值了。

　　筆者第一次前往聖馬丁至今已有十餘年，也十分自豪於將聖馬丁介紹給日本媒體，但第一次去聖馬丁時，專程去拍

聖馬丁的形象就是這樣。在Sunset Beach Bar以35mm鏡頭拍成。當大型飛機降落時，會突然有人拿著數位相機站起擋住前方，需注意。

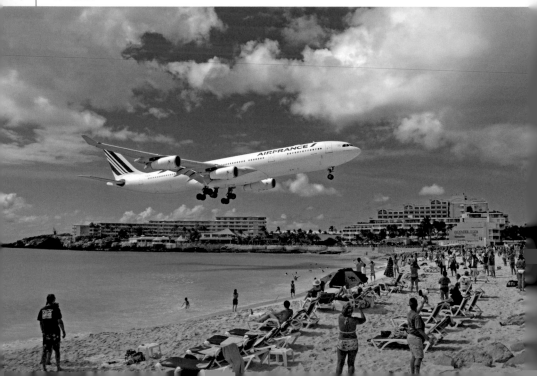

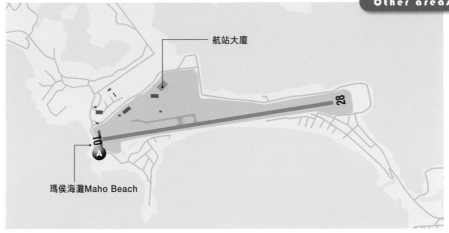

航站大廈

28

10

A

瑪侯海灘Maho Beach

飛機的人卻很少，由於當地是上空海灘，要拿出相機來還猶豫了很久。但是現在，不但專程到島上拍照的人多了，而且還有加勒比海的郵輪舶靠前來觀光，白天時搭乘郵輪來的觀光客大舉湧入，讓寧靜的上空海灘像是盛夏時的湘南海岸般擁擠。

因為觀光客的增加，原來小小的航廈也改建了氣派的大樓熱鬧非凡。

降落在這座機場的波音747等的照片非常有名，因此會有很多人以為這是座大型客機一架接著一架降落的機場，但其實這是座班次很少的機場。747一天還不知道能不能看到1架降落（視星期幾而定），

一般是法航的A340每天傍晚有1班飛抵，但其他的航班就主要是737或A320等級的，最大就是757或767一天2～3班左右。換句話說，並不是到了聖馬丁就可以有一大堆機會可以拍飛機。

主跑道的使用方法

由於島上平地很少，因此只有RWY10/28一條跑道。RWY10的延伸線上有座山，因此不可能由RWY28進場，降落100%使用RWY10。起飛基本上是RWY10，但是沒有進場航班的時段裡，波音737等級的飛機也可能直接由RWY28起飛。

最近改建為現代建築的航站大廈。只需要10分鐘就可以走到跑道端。

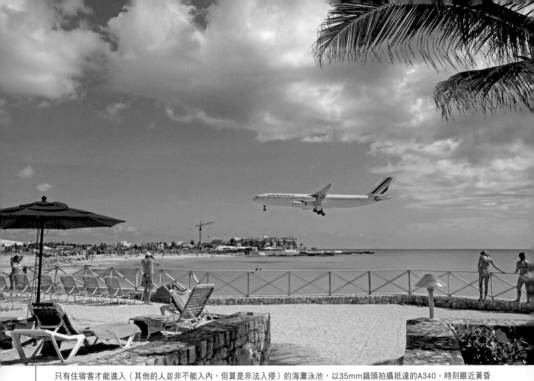

只有住宿客才能進入（其他的人並非不能入內，但算是非法入侵）的海灘泳池，以35mm鏡頭拍攝抵達的A340。時刻雖近黃昏但夏季光線還是頂光。

大型機降落後會在跑道迴轉進入停機坪。而起飛時也會沿著跑道滑行過來，因此可以拍到壯觀的正面畫面。

由於距離跑道太近，圍欄旁設有「可能有害人體」的警告標誌。這個標誌也是這座機場特有的。

拍照和觀賞景點

 瑪侯海灘

　　說到聖馬丁的拍攝地點就是指這裡的跑道端海岸，飛機近到用超廣角鏡頭都可能會爆框。起飛的飛機會滑到幾乎伸手可及的地方，由於發動機已換為起飛推力，沙塵飛揚，圍欄上甚至掛有「可能有害人體」的警告標誌。但還是有人刻意緊抓圍欄體會這強風的威力。

　　在這裡悠閒度假，當飛機來時再拍照；渴了時就到旁邊的酒吧去也不錯。伴侶同行一定可以享受到最好的假期，但注意事項除了剛說過起飛飛機的強烈沙塵之外，還有加勒比海的強烈日照。想到海裡時是可以下海，但這裡的海灘不同於台灣的墾丁淺灘，而是很陡，立刻就是深水區，需要注意。此外，由於這裡沒有廁所，到旁邊的酒吧買個東西順便解決是好辦法。

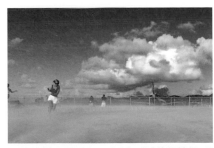

被起飛的沙塵吹著跑的人們；墊的東西都會被吹到海裡。頭髮和耳朵裡都會進沙，沙子打到身體更是很痛。這就是聖馬丁的洗禮。

海灘旁的Sunset Beach Bar裡，還有販售印有海灘和飛機的T恤，可以去看看。如果租了車，可以到山頂上以望遠鏡頭拍攝起飛的飛機，但安排的日程短的話，由於拍攝到大型機的機會不多，在這個海灘盡興享受應是最好的方法。

此外，鏡頭上一定要有廣角鏡，光線狀態視季節變化，但上午到過午時分是東側，也就是指由Sunset Beach Bar拍過來是順光，下午較晚時則飯店拍來是順光。

Sunset Beach Bar裡寫有飛機時刻表，但抵達班次不見得準時到，因此應提早找到地方並完成各項準備。

推薦住宿處

雖然是視預算而定，但最推薦的是海灘旁的Sonesta Maho Beach Resort。這家飯店的話到現場只需3分鐘，飯店占地內的泳池也可以拍得到，但1個晚上要價近9000元。如果沒這麼多預算，那還可以選擇不靠海的客房或是周邊的飯店。這一帶有餐廳和便利商店算是方便，但觀光客級的價格也只能接受。可以投宿中心區或離岸較遠的地方，但需花費移動時的計程車資等，還是選擇海灘旁的較適合。

如果時程上還寬裕，而且瑪侯海灘的拍照也告一段落時，可以安排一天租車，前往市區和島上遊樂，或造訪位於島另一側的小型機場也不錯。此外，荷屬領地菲利普斯堡的郊外（城區的西北部，Great Salt Pond旁），還有YS-11的餐廳。雖然不是天天都開店，但是喜歡YS-11機的同好，務必前往矗立在聖馬丁島上的YS-11一會。

周邊拍攝情況與可能問題

島上是觀光區，沒什麼特別的情況，但應注意攝影器材的偷盜。此外，攝影器材可能受到海風和沙粒的吹拂，或是被波浪打濕，應注意。此外，海灘上可能有掉落的啤酒瓶和玻璃破片，光著腳走路時需注意。

主要的航空公司

| 客機 | ●加拿大航空 ●加勒比海航空 Air Caraibes ●法國航空 ●美國航空 ● Caribbean Airlines ●達美航空 ●Insel | Air ●CorsAir ●KLM ●西捷航空WestJet ●聯合航空 貨機 ●Amerijet ●DHL |

位於荷蘭屬地上，使用YS-11機身打造的餐廳。可以在想像著飛航在加勒比海島嶼中的YS-11飛機中用餐。

季節

很難認定最佳季節是什麼時候。統計上2月～3月的冬季降雨量少，但筆者曾冬日造訪，結果在3天裡完全沒晴過之下回國。所以夏天會比較好？但夏季又必須提防颶風。筆者曾在季節上不算良好的5月到訪，結果天天大晴天，拍到了不少好照片。因此，結論就是當你想去的時候就是最佳季節。

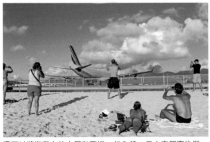

還可以將海灘上的人們和飛機一起入鏡。但大家都穿泳裝，請注意不要引起誤會。

目標

小型飛機不少，但噴射機班次有限，因此應謹慎地拍攝每一架飛機，但是要拍好就必須先知道班次。最近，位於沙灘南側的著名酒吧Sunset Beach Bar裡，已經寫有抵達班機的時刻，可以充分活用。只是，實際的抵達時間有早有晚，而且混有班號共用的班機，因此寫著的航班比實際的航班要多，也需注意。

目標是每天由巴黎飛來的法國航空A340，和非每日營運的荷蘭航空波音747、Corsairfly的747。這幾個航班應在出發之前，先在國內透過航空公司的網站或聖馬丁機場的網站，確認好營運星期時間。其他還有在時刻表上看不到，但偶而會有Amerijet等的貨機和私家客機等超低空進場。可以一整天待在海灘，準備好隨時拍下任何進場的飛機。

173

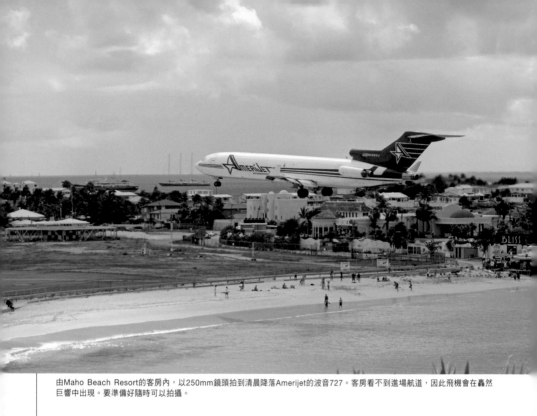

由Maho Beach Resort的客房內，以250mm鏡頭拍到清晨降落Amerijet的波音727。客房看不到進場航道，因此飛機會在轟然巨響中出現。要準備好隨時可以拍攝。

以35mm鏡頭拍下罕見的加勒比海航空A330航班。光線狀態不算好，但以加光補正方式，在逆光下都還很美。

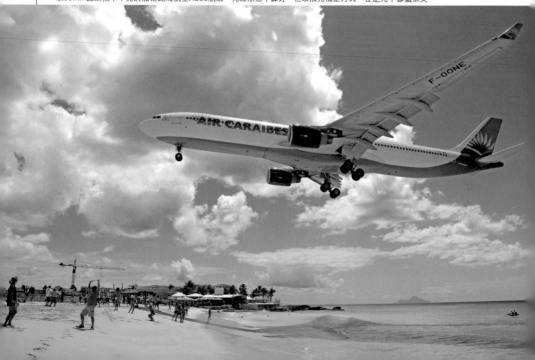

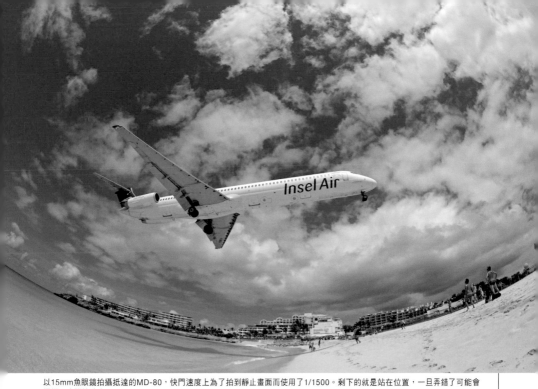

以15mm魚眼鏡拍攝抵達的MD-80，快門速度上為了拍到靜止畫面而使用了1/1500。剩下的就是站在位置，一旦弄錯了可能會爆框，應謹慎確定。

波音747貼著頭頂飛過的場面務必親眼看一次，但是班次少機會不多。應事先確認好星期和抵達時刻，仔細想好曝光和快門速度、所在位置等之後再等待。

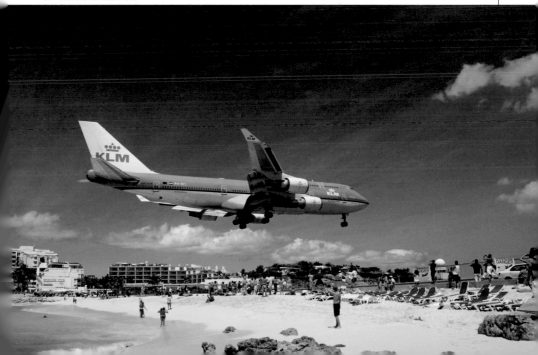

王室常用的故意把地平线（水平线）拍成倾斜，就可以拍出很美的構圖了。

到國外拍飛機時，本書中向各位介紹了可以輕鬆拍攝的機場以及拍攝重點，同時也提供了諸多治安和周邊環境等必須注意的事項，以因應突發的事件。由於到國外拍飛機都必須自己向自己負責，因此文章中雖然有些部分好像是語帶威脅，但不必過度地解讀，本書中介紹的都只是拍攝時的注意事項。

現今出國旅行已經由旅行團轉向了自由行為主的形態，「抱持著目的的旅行」遠比到著名觀光區的旅行受到歡迎。筆者認為，這是因為探尋自己有興趣的事物而出國旅行的人增加的緣故。當然為了拍飛機而出國的人，也比從前多了許多。

如果沒有什麼到外國旅行的經驗，則趁著參觀名勝古蹟之餘，像台北的新生公園；或是在機場利用候機時間，從觀景台或航廈內拍個飛機也很好。總之，不要想的太難，以最自然的方式來享受拍飛機的樂趣就夠了。

筆者深深著迷於出國拍照，私領域部分，一年也會撥出幾次時間赴國外拍照。在返回日本的飛機上經常想的是，「下次要去哪個國家拍照？季節什麼時候好？」結果是，去拍飛機或採訪的國家加起來到了90個。現在正朝向100個國家的大關卡，一有時間就收集還沒去過國家的機場資訊，這個準備本身就十分有趣。

如果你是愛拍照的人，去到國外不但可以增加飛機的收集，而且喜歡營造感覺的人，還可以將該國的建築和風景帶進飛機畫面裡，拍出極美的照片。而如果有信心，則在治安良好的機場就可以租車，到機場外圍逛逛也很不錯。這麼做不但可以享受到新的飛機畫面，視野也將更為寬廣。

如果參考本書能夠讓各位感受到些許出國拍飛機的魅力，則幸甚。

2013年秋
寫於舊金山國際機場

國家圖書館出版品預行編目（CIP）資料

照飛機：世界機場攝影導覽／チャーリィ
古庄作；張雲清翻譯 . -- 第一版 .
-- 新北市：人人，2014.05
　　面；　公分 . --（世界飛機系列；3）
ISBN 978-986-5903-48-0（平裝）

1. 攝影集 2. 飛機場
957.9　　　　　　　　103006543

【世界飛機系列 3】

照飛機：世界機場攝影導覽

作者／チャーリィ古庄

翻譯／張雲清

審訂／李世平

校對／馬佩瑤

發行人／周元白

出版者／人人出版股份有限公司

地址／ 23145 新北市新店區寶橋路 235 巷 6 弄 6 號 7 樓

電話／ (02)2918-3366（代表號）

傳真／ (02)2914-0000

網址／ www.jjp.com.tw

郵政劃撥帳號／ 16402311 人人出版股份有限公司

製版印刷／長城製版印刷股份有限公司

電話／ (02)2918-3366（代表號）

經銷商／聯合發行股份有限公司

電話／ (02)2917-8022

第一版第一刷／ 2014 年 5 月

定價／新台幣 380 元